世界織品
印花配色手帖

從布料找靈感，傳統織品到流行品牌的 955 種配色方案，
打造最強設計美感

伝統的なテキスタイルの色使いから学ぶ
世界の配色見本帳

The halations ——著 **橋本實千代** ——監修
邱香凝 ——譯

COLOR SCHEME

CONTENTS

● **Africa/Middle East 非洲‧中東**

非洲蠟染 ………………………………………… 14

Bògòlanfini泥染布（Bògòlan）…………… 22

肯特布 …………………………………………… 26

庫巴布 …………………………………………… 30

Adire Eleko型染布 …………………………… 32

坎加／Lambahoany纏腰布 ………………… 34

Kilim羊毛平織布 ……………………………… 40

波斯地毯 ………………………………………… 46

Gabbeh長毛地毯 ……………………………… 52

● **Europe／歐洲**

印花布／SOULEIADO ………………………… 58

印花布／LES TOILES DU SOLEIL …………… 66

印花布／Toile de Jouy ……………………… 72

戈布蘭織品 ……………………………………… 80

雪尼爾布／FEILER …………………………… 82

雅卡爾織品 ……………………………………… 90

印花布／William Morris …………………… 94

印花布／LAURA ASHLEY …………………… 100

蘇格蘭格紋 ……………………………………… 106

印花布／KLIPPAN …………………………… 110

提花織帶 ………………………………………… 116

歐洲古董布 ……………………………………… 120

● **East Asia／東亞**

琉球紅型 ………………………………………… 128

京友禪 …………………………………………… 134

加賀友禪 ………………………………………… 138

銘仙 ……………………………………………… 144

亞洲古董布 ……………………………………… 150

Saekdong彩色條紋布 ………………………… 156

中國花布 ………………………………………… 158

綢緞 ……………………………………………… 162

【關於本書】

本書是將焦點放在世界各地織品顏色的配色書。書中刊載的都是歷史悠久的織品布料、染布與印刷布料，其中不乏當地仍有生產，甚至在日本也買得到的東西，但也包括只剩絕無僅有的一塊布料或入手困難的罕見織品、古董織品等。沒有特別標明的織品屬於私人物品或檔案照，有些正確歷史背景已不可考，還請見諒。請將本書單純視為配色範本書，從中享受配色的樂趣。

此外，書中照片的顏色印刷後可能與實際物品有所落差，也請見諒。配色方面，會因為書籍印刷時器材與瀏覽時的螢幕不同，而有視覺上的差異。色號等數值亦僅供參考。

● **Southeast Asia／東南亞**

印尼蠟染······················· 170

Ikat印尼紮染布 ················· 176

泰絲／JIM THOMPSON ·········· 180

傈僳族的拼織布 ················· 188

克倫族的織品··················· 190

苗族蒙人的刺繡················· 192

● **America/Latin America／美洲·拉丁美洲**

奇馬約地毯／ORTEGA'S··········· 196

夏威夷襯衫／SUN SURF············ 202

油蠟布························· 208

吉普賽領巾····················· 214

恰帕斯手織布··················· 218

瓜地馬拉織····················· 220

瓜地馬拉絣····················· 222

艾馬拉族的織品················· 224

Manta ······················· 226

西皮波族的泥染布··············· 228

莫拉··························· 230

美洲古董布····················· 236

COLUMN 1 馬諦斯與織品 ·············· 51

COLUMN 2 Toile de Jouy的印刷技術 ·········· 79

COLUMN 3 加賀友禪繽紛的「加賀五彩」是？··· 143

COLUMN 4 作為饋贈禮品的「手拭巾」········ 155

COLUMN 5 旗袍與廣告 ················· 168

COLUMN 6 服飾織品① ················· 186

COLUMN 7 服飾織品② ················· 242

色彩基礎與配色結構··············· 4

如何使用本書··················· 12

用關鍵字選擇配色··············· 244

店家洽詢一覽··················· 252

色彩基礎與配色結構

所謂「配色」，指的是為了某種目的，使用2種以上的色彩做出達到效果的組合。以下將分成5個項目，介紹配色靈感所需的色彩基礎及配色結構。

1. 色彩的三屬性

顏色具有色相（色彩）、明度（明暗程度）、彩度（鮮豔程度）3種性質，稱為「色彩的三屬性」（或稱色彩三要素）。

a. 色相

色相就是「顏色」、「色彩」。日常生活中經常使用的「紅」、「黃」等具有色相的顏色，稱為「有彩色」。

按照彩虹的顏色排列色相，再加上紫紅色，排成環狀即稱為「色相環」。以紅（R）、黃（Y）、綠（G）、藍（B）、紫（P）為5大基本色，加上兩兩之間的橙（YR）、綠黃（GY）、藍綠（BG）、藍紫（PB）、紫紅（RP），以此10大色相表示的，就是「曼塞爾色相環」。

色相環能夠展現的是「色相」。實際上，下圖10色相中的各色相還可進一步分成10類，總共表現出100色相。

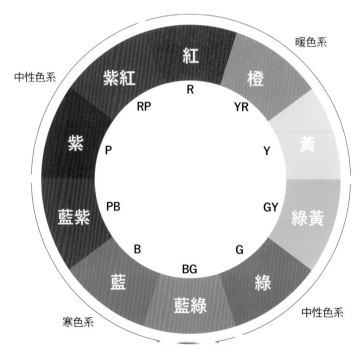

曼塞爾表色體系中的色相環

1905年，由美國畫家也是美術教育者的曼塞爾（Albert H. Munsell）想出的表色體系。以10色相為基礎，將環上相對位置的2色（互補色）混合，能夠調出無彩色。

b. 明度

明度指的是「明暗的程度」，明亮的色彩明度高，黯淡的色彩明度低。各種色彩中，明度最高的顏色是白色，明度最低的顏色是黑色。從白色、灰色到黑色，這些只有明度的顏色就稱為「無彩色」。無彩色的明暗程度，即相當於所有有彩色的明度。

c. 彩度

彩度指的是「鮮豔、飽和的程度」，鮮豔的顏色彩度高，混濁的顏色彩度低。比方說，同樣是紅色，有鮮豔的紅也有混濁的紅，彩度就是顯示其鮮豔程度的指標。基本上，在有彩色中摻入無彩色就會讓彩度降低，無彩色的分量愈多，彩度愈低。

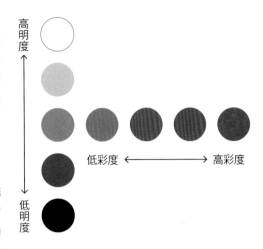

高明度 ↑ 低明度

低彩度 ←——→ 高彩度

常用配色用語

以下是本書說明文中經常出現的配色用語。

暖色 ………… 為視覺帶來溫暖效果的顏色。如：紅、橙、黃等。

寒色 ………… 為視覺帶來寒冷效果的顏色。如：藍、藍綠等。

中性色 ……… 既不屬於暖色，也不屬於寒色的顏色，視覺上既不溫暖也不寒冷的顏色。如：綠、紫等。

螢光色 ……… 使用螢光墨水的鮮亮顏色。

單色（使用單色）… 單一顏色。只使用一個顏色。

多色（使用多色）… 多種顏色。使用多種顏色。

對比（強烈）…意指兩者之間色相、明度、彩度的差距大。

2. 基礎配色分類

使用2種以上顏色配色的基礎組合方法，根據色相差異和色調差異來介紹。

◆根據色相差異來配色

以下介紹的是由色相主導的配色。可自由選擇色調。

a. 同一色相配色

如紅色配粉紅，水藍色配深藍色等，選用
色相環上同色系的顏色做配色。因為屬於
同一色相，色彩的變化展現在明度與彩度
上。運用濃淡配色，做出具有色相統一感的
效果。

b. 類似色相配色

如紅色配橙色，黃色配綠黃色等，選用色
相環上位置相近的顏色做配色。因為具有
適度的色相差異，容易取得統一感，做出協
調性高的配色。

c. 中差色相配色

如紅色配黃色，藍色配紫色等，選用色相環
上彼此相隔一段距離的顏色做配色。這種
配色介於類似色相與對比色相的中間，不
太有統一感，對比性也比較小，形成頗有
個性的配色。

d. 對比色相配色

如紅色配綠黃色，綠色配紫色等，選用色
相環上相隔較遠的顏色做配色。因為色相
變化大，如果又選用彩度高的顏色，將可形
成對比強烈的配色。

e. 互補色相配色

如紅色配藍綠色，黃色配藍紫色等，選用色相環上相隔180度的顏色做配色。這種配色的色相變化最大，給人誇張而強烈的印象。如果想避免太誇張或太強烈，可從明度與彩度的調整著手。

◆根據色調差異來配色

以下介紹的是由色調（同時掌握明度與彩度的概念）主導的配色。可自由選擇色相。

> ## 何謂色調？
>
> 即使都是黃色，有檸檬黃般鮮豔的黃，也有芥末黃般柔和的黃。色相同樣為黃，只透過明暗或濃淡等「顏色的調性」來改變氣氛，像這樣用顏色的調性分類而成的就是「色調」。

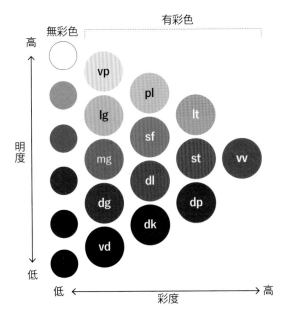

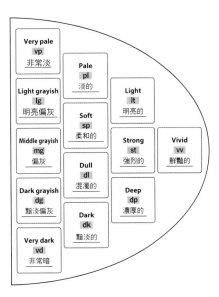

色調及色調形象表

＊請參照P.7的「色調及色調形象表」

f. 同一色調配色

vv配vv，dk配dk，像這樣選用同一色調組合的配色，就是同一色調配色。因為明度與彩度沒有差異，是容易取得協調，直接反映出「柔和」或「明亮」印象的配色。

vv　　　　　　　vv

g. 類似色調配色

例如斜線上相鄰的vv配dp，或直線上相鄰的pl配sf，或是橫線上相鄰的vv配st。因為兩者間在明度與彩度上的差距小，色調具有共通性，能夠取得協調的配色。

vv　　　　　　　dp

h. 對比色調配色

例如在斜線、直線或橫線上相隔一大段距離的vv配vd、vp配vd或vv配mg。因為兩者間在明度與彩度上的差距大，兩相對照之下，形成對比強烈的配色。

vv　　　　　　　vd

3. 配色的結構

以下介紹使用2種以上顏色配色時，分配與組合的方法。

a. 主色

占據最大面積的顏色，成為整個配色的基礎。也可以說是「基準色」，多半使用比較低調的顏色。

b. 輔助色

面積僅次於主色，與主色組合搭配的顏色。輔助色也大多選擇低調的顏色，又稱「配合色」。

c. 點綴色

擔任收束整體配色的角色。又稱「強調色」，使用與其他色彩形成對比的顏色。面積最小，選用的顏色最醒目。

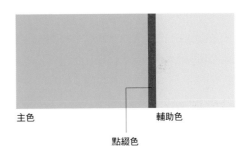

主色 　　　　　　　　　　　　　　　　輔助色

點綴色

d. 色彩分離作用

用2種鮮豔的互補色搭配時，有時會感覺對比太過強烈，有時則反而令2種顏色的對比不明顯，不容易分辨交界處。這種時候，可以在2色交界處插入另一個顏色，作用是分離原本2種顏色，達到柔和或收斂的調和效果。

對比太過強烈的情形

2 色交界不明顯的情形

4. 配色技法

以下介紹的是織品及服裝業界的主要配色用語。

a. 黑白配色

來自Monotone，這個字原本是指光靠明暗或濃淡來展現效果的單色配色，在服裝業界中，多半指「只使用黑、白、灰等無彩色的配色」。

b. 雙色配色

來自Bicolor，「bi」有2個的意思，雙色配色通常指有對比感的雙色配色。

c. 3色配色

來自Tricolore，「tri」有3個的意思，3色配色使用的多半是具有對比感的3種顏色。例如土耳其或義大利國旗的配色就是3色配色。服裝業界提到3色配色時，最常見的便是法國國旗的藍白紅3色。

d. 多色配色

英文稱為Multicolor，「multi」有多色、多彩的意思，多色配色至少使用3種以上的配色。加入白色或黑色等無彩色，更能提高協調度。

e. 漸層配色

英文為Gradation，以3種以上顏色做出色階變化排列的多色配色。如夕陽染紅的天空或彩虹的顏色等，顏色與顏色之間沒有明顯界線的連續變化色彩，就能稱為漸層配色。

5. 畫面與印刷時的色彩表現

本書介紹的配色都會註明數值,彩色螢幕數值為RGB,印刷數值為CMYK。

a. 何謂RGB

電腦或電視等彩色螢幕上,以紅(R)、綠(G)、藍(B)三原色,分別從0到255個等級中選擇混合出想表現的顏色。B與G混合出青色Cyan(C),R與B混合出洋紅色Magenta(M),R與G混合出黃色Yellow(Y),RGB相混則形成白色。

RGB最大可重現1677萬7216色,只是普通墨水無法完整重現RGB的色彩,印刷時必須變換為CMYK。

b. 何謂CMYK

進行彩色印刷時,以C(Cyan)、M(Magenta)、Y(Yellow)、K(Black)4色,分別從0~100%的範圍中選擇混合出想表現的顏色,這就是一般的彩色印刷。

Y和M混合出紅色(R),Y和C混合出綠色(G),M和C混合出藍色(B)。光靠CMY 3色相混,無法混出純正的黑色,所以再加上Black(K),以4個色版展現色彩。換句話說,一般的彩色印刷由CMYK與紅、綠、藍3色,加上墨水沒有印到的白色部分所構成。

基本上,RGB的色彩是愈混合愈明亮,CMYK則相反,愈混合愈黯淡。因此,從RGB變換為CMYK時必須多加注意。

彩色螢幕上的混色

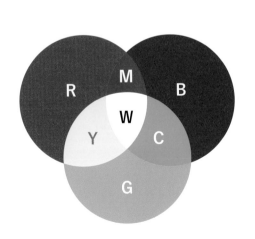

彩色印刷的混色

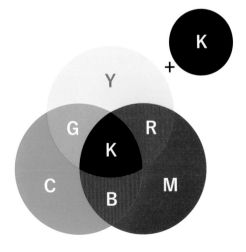

如何使用本書

POINT 1　將書中每一種織品使用的顏色與所占比例，以「配色條」的方式置換呈現。每種顏色分別標記RGB與CMYK數值，印刷或數位檔皆可對應。

＊不同印刷方式、印刷材料與螢幕，顏色會有不同程度的差異。CMYK與RGB數值僅供參考。

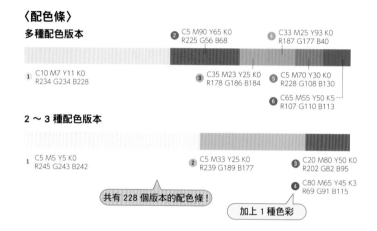

〈配色條〉

多種配色版本

1 C10 M7 Y11 K0　R234 G234 B228
2 C5 M90 Y65 K0　R225 G56 B68
3 C35 M23 Y25 K0　R178 G186 B184
4 C33 M25 Y93 K0　R187 G177 B40
5 C5 M70 Y30 K0　R228 G108 B130
6 C65 M55 Y50 K5　R107 G110 B113

2〜3種配色版本

1 C5 M5 Y5 K0　R245 G243 B242
2 C5 M33 Y25 K0　R239 G189 B177
3 C20 M80 Y50 K0　R202 G82 B95
4 C80 M65 Y45 K3　R69 G91 B115

共有 228 個版本的配色條！

加上 1 種色彩

POINT 2　為服裝搭配或商品設計提供使用頻率最高的3種及2種配色，做成「形象配色」。因組合的顏色皆從上述配色條中選出，配出的顏色仍帶有原本織品的形象。若配色條上顏色太少，則會另加上1～3種顏色。

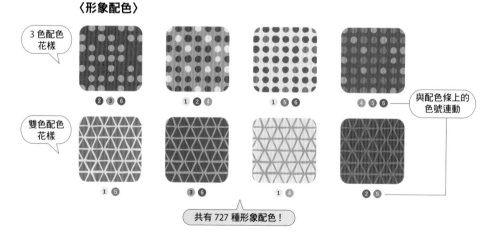

〈形象配色〉

3 色配色花樣

② ③ ⑥　　① ② ④　　① ⑤ ⑥　　④ ⑤ ⑥

與配色條上的色號連動

雙色配色花樣

① ⑤　　③ ⑥　　① ④　　② ⑤

共有 727 種形象配色！

POINT 3　為了方便揣摩配色後的形象，形象配色全部以組合好的花樣做介紹，也可以直接拿來應用。

Africa/Middle East

非洲·中東

以非洲大陸為中心，介紹包括土耳其、伊朗等國家在內的非洲及中東地方織品。大地色彩、動物色彩、樹木及植物的自然色系隨處可見。整體來說，這些地方的織品配色特徵是散發強大力量，帶來充滿活力的感受。

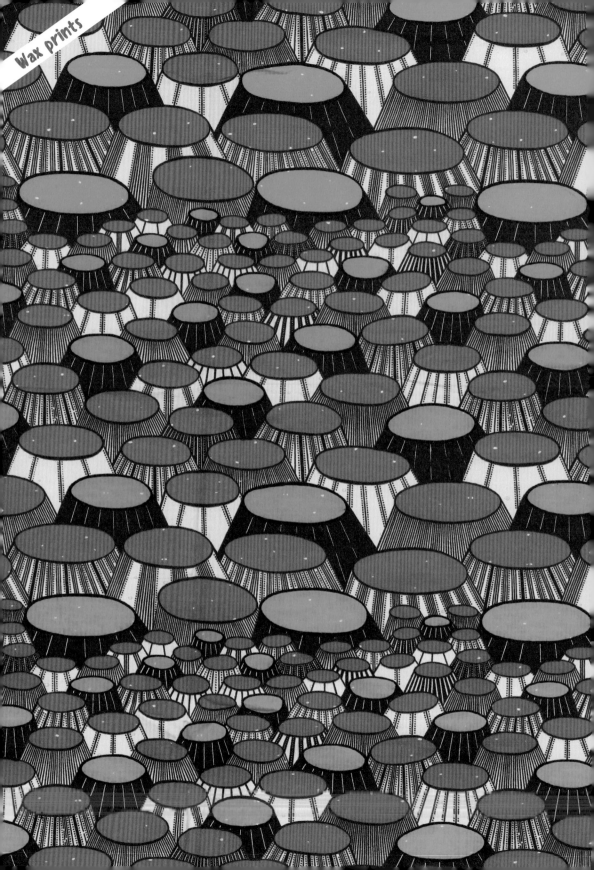

西非一帶

非洲蠟染

19世紀從荷蘭傳入非洲的蠟染（Wax print），據說源自印尼的「Batik」蠟染。實際上，傳統的非洲蠟染以使用蠟的染色方式，在布料上層疊多重色彩，乍看之下幾乎分不出正反面。在這種濃烈的配色中加入與日常生活密不可分的圖案，是非洲蠟染的獨特魅力。和坎加（Kanga）那種一塊布就是一幅圖的樣式不同，蠟染布料多為連續花紋，用途廣泛，受到當地人重用。

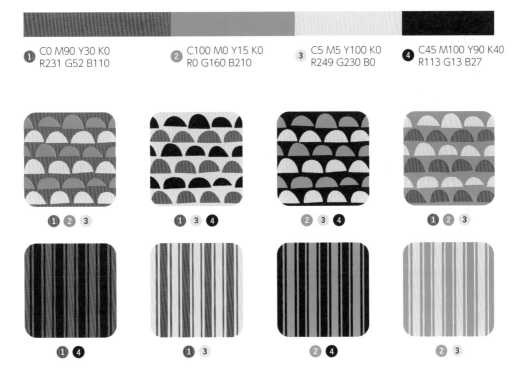

❶ C0 M90 Y30 K0
R231 G52 B110

❷ C100 M0 Y15 K0
R0 G160 B210

❸ C5 M5 Y100 K0
R249 G230 B0

❹ C45 M100 Y90 K40
R113 G13 B27

像布丁？樹頭？又像圓盤，造型獨特的花樣。顏色方面，使用了接近印刷三原色的Cyan（青色）、Magenta（洋紅）及Yellow（黃色）。這3種顏色在色相環上的位置形成三角形，是屬於對比感強烈的配色。

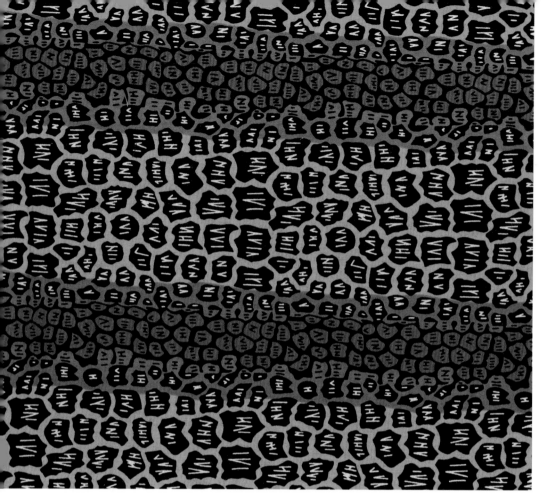

令人聯想到斷層的圖案。顆粒的尺寸隨顏色而改變，使用強弱分明的紫綠互補色系，帶來時髦印象。

4 C70 M55 Y40 K0
R96 G111 B131

1 C80 M0 Y40 K0
R0 G173 B169

3 C65 M85 Y75 K50
R72 G35 B39

5 C40 M90 Y0 K0
R165 G48 B140

2 C5 M3 Y3 K0
R245 G247 B247

1 2 **3**

1 **3** **5**

2 **4** **5**

2 **3** **5**

使用黃色、藍紫色與紅色這 3 種中間色做配色，以花朵般的圖案
賦予動感，再用黑色的描邊和底色上的白色鏤空營造出銳利度。

1 C65 M55 Y0 K0
R106 G113 B180

3 C10 M10 Y100 K0
R238 G218 B0

5 C10 M90 Y100 K0
R218 G57 B21

2 C7 M5 Y0 K0
R240 G242 B249

4 C0 M0 Y0 K100
R35 G24 B21

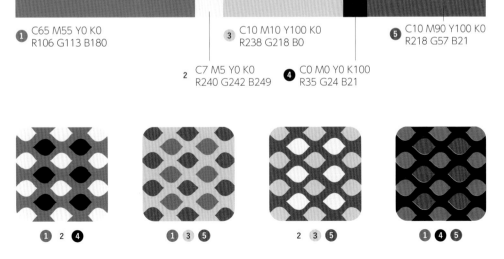

1 2 **4**　　　**1** **3** **5**　　　2 **3** **5**　　　**1** **4** **5**

以米白和白色的穩重配色作為底色，將黃綠與深藍的蝴蝶圖案襯托得更鮮明。黃綠色的影子製造了立體感，黑色曲線則勾勒出動感。

① C55 M0 Y100 K0
R127 G190 B38

③ C100 M80 Y10 K0
R0 G65 B144

⑤ C30 M60 Y100 K0
R189 G119 B26

② C0 M0 Y0 K100
R35 G24 B21

④ C10 M5 Y10 K0
R235 G238 B232

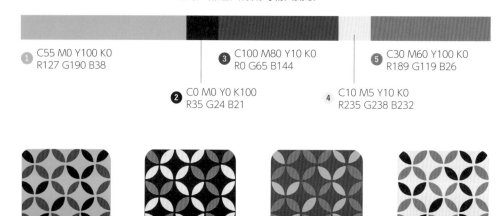

①②③　②④⑤　①③⑤　②④⑤

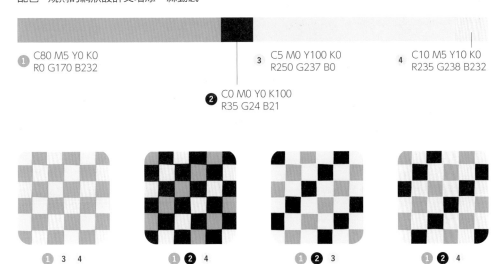

以交錯間隔的黃色和水藍色,做出令人眼睛為之一亮的對比
配色。規則的網狀設計又增添一絲動感。

1 C80 M5 Y0 K0
R0 G170 B232

3 C5 M0 Y100 K0
R250 G237 B0

4 C10 M5 Y10 K0
R235 G238 B232

2 C0 M0 Y0 K100
R35 G24 B21

1 3 4　　1 2 4　　1 2 3　　1 2 4

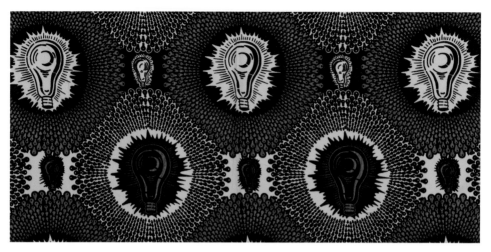

以 3 種顏色搭配，呈現噴火燈泡的圖案。水藍色和紅褐色的明
度差距，增添了類似美式漫畫風格的線畫效果。

1 C50 M0 Y5 K0
R127 G205 B236

C70 M100 Y100 K50
R67 G15 B19

C5 M90 Y40 K0
R224 G53 B99

用茶色、黑色與白色等成熟洗練的色彩，來襯托對比配色的粉
紅與水藍。以斜對角方式配置的緞帶圖案也令人印象深刻。

C70 M85 Y80 K50
R65 G35 B36

4 C90 M10 Y30 K10
R0 G147 B169

2 C10 M95 Y30 K0
R216 G29 B106

3 C10 M15 Y10 K0
R233 G221 B221

C70 M100 Y100 K70
R44 G0 B0

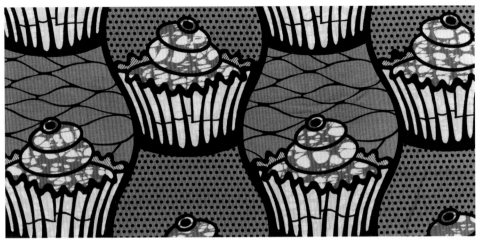

整體使用暖色系，以溫暖的配色呈現出杯子蛋糕圖案，並將重點放在橘色與白色組成的大理石紋路及底色上的點狀圖案。

7 C10 M85 Y100 K0
R219 G71 B19

5 C30 M65 Y55 K0
R187 G111 B100

C15 M10 Y10 K0
R223 G225 B226

6 C70 M100 Y100 K70
R44 G0 B0

8 C10 M10 Y80 K10
R222 G206 B64

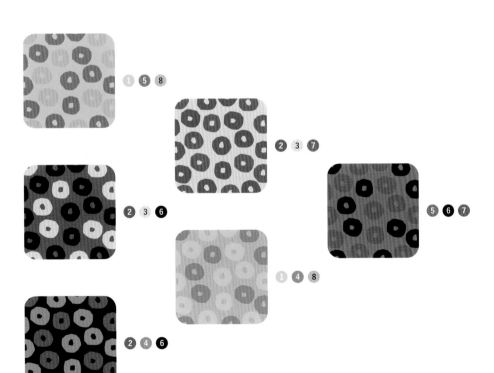

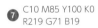 **5** **8**

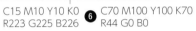 **3** **7**

2 **3** **6**

5 **6** **7**

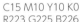 **4** **8**

2 **4** **6**

21

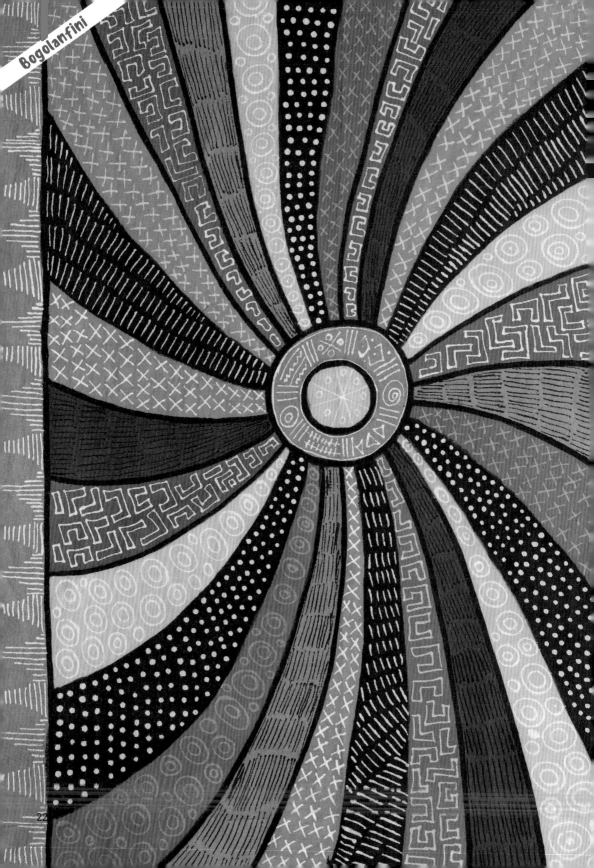

馬利共和國

Bògòlanfini泥染布（Bògòlan）

馬利共和國班巴拉族（Bambara）及馬林凱族（Malinke）的傳統民族布料Bògòlanfini，意思就是「用泥染成的布」。先將細長帶狀的木棉布縫合為一大塊布，再使用發酵過的泥巴來染色。將泥巴塗在布上，然後洗去，反覆幾次後，就能將顏色染上布料。人們認為將傳統的黑底白色幾何圖案泥染布做成衣物穿在身上，有驅邪避厄的守護作用。

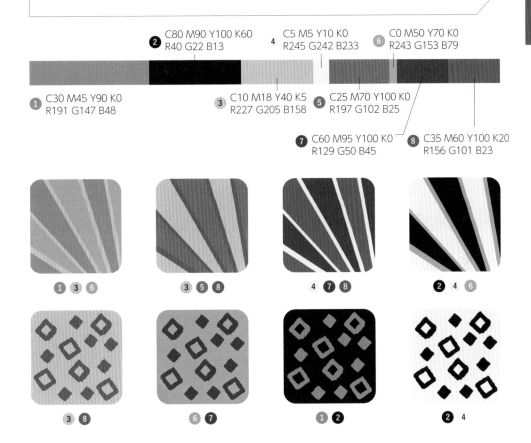

2 C80 M90 Y100 K60
R40 G22 B13

4 C5 M5 Y10 K0
R245 G242 B233

6 C0 M50 Y70 K0
R243 G153 B79

1 C30 M45 Y90 K0
R191 G147 B48

3 C10 M18 Y40 K5
R227 G205 B158

5 C25 M70 Y100 K0
R197 G102 B25

7 C60 M95 Y100 K0
R129 G50 B45

8 C35 M60 Y100 K20
R156 G101 B23

① ③ ⑥　　③ ⑤ ⑧　　④ ⑦ ⑧　　② ④ ⑥

③ ⑧　　⑥ ⑦　　① ②　　② ④

整體配色以暖色系的自然色調及具有分離色彩作用的黑色構成，給人充滿大地生命能量的印象。渦狀的圖形設計與色彩形成絕配，達到強烈的視覺效果。

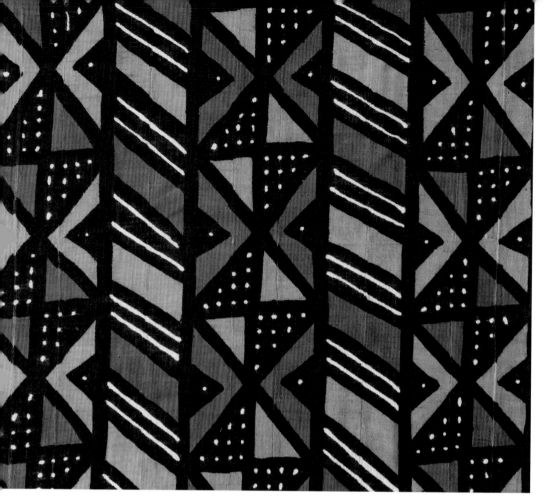

暖色系與無彩色系的簡潔配色。顯眼的黑色輪廓與民族風圖
案的搭配，讓人從中感受到強大能量。

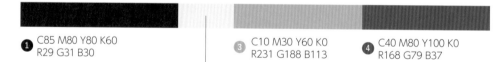

1 C85 M80 Y80 K60
R29 G31 B30

3 C10 M30 Y60 K0
R231 G188 B113

4 C40 M80 Y100 K0
R168 G79 B37

2 C5 M5 Y5 K0
R245 G243 B242

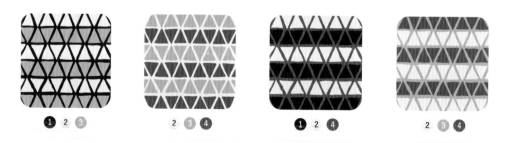

1 2 **3**　　　2 **3** **4**　　　**1** 2 **4**　　　2 **3** **4**

只有黑與白的雙色配色。人們相信黑色能夠吸取惡靈的魔力，
而上面分布的細緻幾何圖案則帶有「驅邪」的意義。

① C85 M80 Y80 K60
R29 G31 B30

② C10 M10 Y20 K0
R234 G228 B209

③ C30 M30 Y30 K20
R165 G154 B148

④ C30 M10 Y20 K10
R177 G198 B193

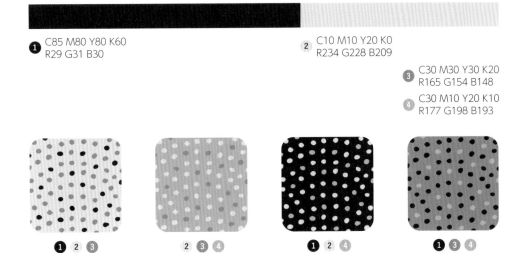

① **②** **③**　　　　**②** **③** **④**　　　　**①** **②** **④**　　　　**①** **③** **④**

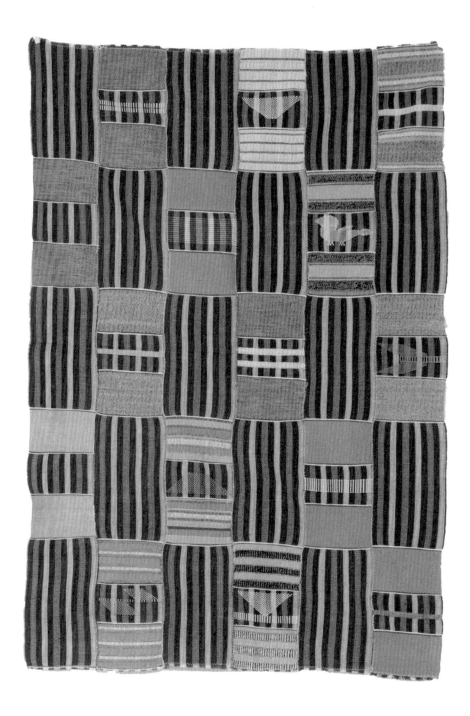

迦納共和國

肯特布

以迦納共和國阿散蒂族（Ashanti）及埃維族（Ewe）傳統工藝製作而成的民族服飾布料，材質是絲及棉布，被視為神聖的服飾，至今仍在婚喪喜慶或祭典等儀式上穿著。織在肯特布（Kente cloth）上的傳統圖樣超過100種，阿散蒂族的肯特布有著華麗的配色，主要圖樣為四方形、三角形或梯形、平行四邊形等幾何圖案。偏暗的色調則是埃維族肯特布的特徵，布上的圖樣多為動物、人物或日常用品圖案。

C5 M20 Y10 K10
R226 G202 B204

② C15 M45 Y100 K0
R220 G154 B0

⑤ C30 M100 Y100 K0
R184 G28 B34

① C100 M90 Y30 K10
R13 G50 B111

C60 M45 Y30 K0
R119 G132 B154

C20 M70 Y100 K0
R205 G103 B21

④ C80 M20 Y60 K15
R0 G136 B111

C20 M15 Y10 K10
R198 G199 B206

③ C15 M65 Y35 K5
R207 G113 B124

⑥ C50 M30 Y100 K25
R122 G131 B27

① ③ ④

① ② ⑤

③ ⑤ ⑥

① ④ ⑤

③ ④

① ⑤

⑤ ⑥

② ③

均衡配置藍色條紋與鮮豔色塊，再於藍色條紋部分織上黃色或橘色的動物、國王等圖案，充滿趣味性。

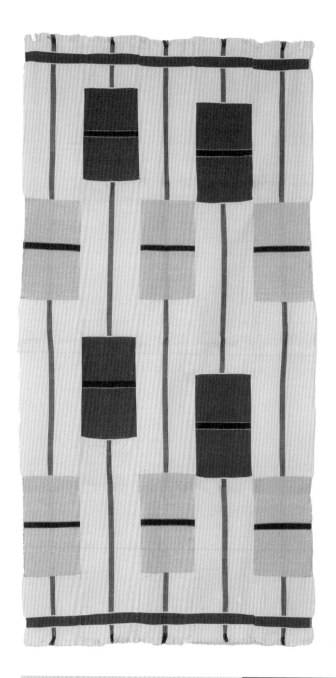

以坯布色為底色,配上灰色線條和鮮豔紅色組成的對比色,圖樣則是簡單的幾何圖案,上下兩道紅線與中間的方形圖案特別吸睛。

④ C100 M90 Y30 K10
R13 G50 B111

① C10 M17 Y25 K0
R233 G215 B193

③ C25 M95 Y100 K0
R193 G44 B31

⑤ C5 M30 Y25 K5
R232 G189 B175

② C50 M40 Y30 K40
R101 G103 B111

⑥ C80 M80 Y60 K30
R61 G54 B71

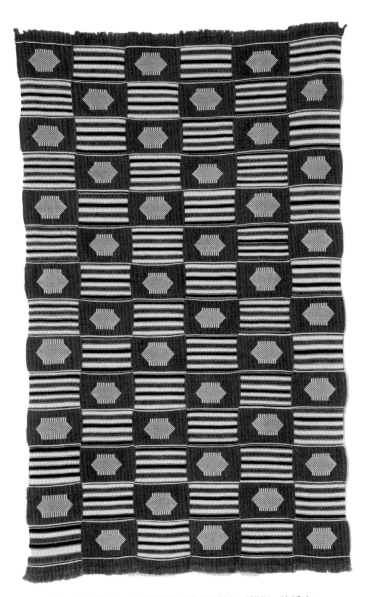

① ② ⑤

② ④ ⑥

③ ⑤ ⑥

散發清潔感的藍染布，只使用不同濃淡的藍色系搭配。據說布料上的圖案各代表不同諺語與格言。

④ C20 M15 Y10 K30
R166 G168 B174

⑤ C20 M70 Y100 K0
R205 G103 B21

⑥ C5 M20 Y10 K10
R226 G202 B204

① C100 M90 Y30 K10
R13 G50 B111

② C10 M12 Y18 K0
R234 G225 B210

③ C65 M60 Y45 K70
R44 G40 B50

庫巴布

位於現在中非剛果民主共和國中央的庫巴王國傳統織品。男人將羅非亞椰子的葉片撕成細條製成纖維，以平織方式織成布，女人在布上刺繡或縫上貼布。休瓦族人（Shoowa）製作的布有「植物天鵝絨」之稱，將剝下的椰葉纖維捻成一束一束，交織於布面編織圖案，形成隆起的質感。這種名為「蘭巴特」的刺繡是庫巴布（Kuba textiles）的一大特徵，圖案有直線、菱形、十字、山形等幾何圖樣，以沿著布料斜紋方向連續鋪陳的方式展現。

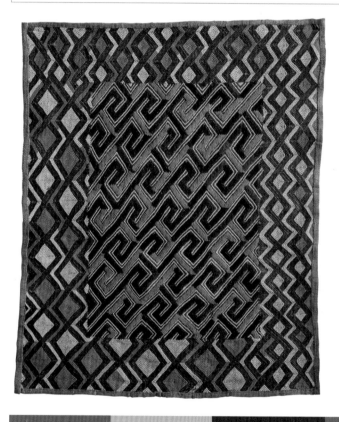

用植物或鐵屑作為染料，將羅非亞椰葉纖維染色，可欣賞到各種茶色色系搭配的自然系配色。

1 **2** **4**

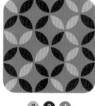

2 **3** **4**

4 C30 M45 Y90 K10
R179 G138 B44

1 C20 M65 Y65 K30
R162 G89 B64

2 C15 M20 Y30 K10
R208 G193 B169

3 C90 M80 Y75 K55
R20 G35 B39

C30 M50 Y70 K35
R143 G104 B61

C70 M90 Y100 K30
R85 G13 B33

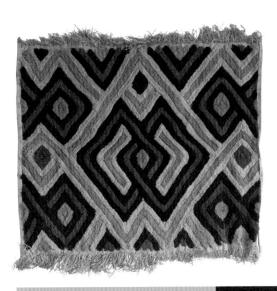

濃淡不同的茶色與深藍
組合成強烈的互補配色,
與大小交織的菱形搭配
得相得益彰。

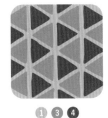

① ③ ④

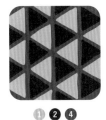

① ② ④

③ C20 M45 Y100 K0
R210 G151 B0

① C15 M25 Y40 K0
R222 G196 B157

② C90 M80 Y75 K55
R20 G35 B39

④ C40 M90 Y100 K0
R168 G59 B38

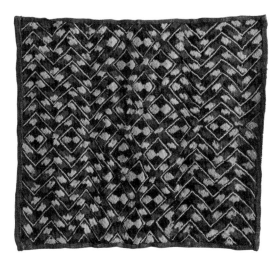

從米白到深褐,使用了各
種不同咖啡色系,以同一
色相配色,整體具有統一
感,營造出沉穩氛圍。

① ③ ④

① ② ④

① C60 M65 Y70 K40
R88 G69 B57

② C7 M6 Y10 K0
R241 G239 B231

C90 M80 Y75 K55
R20 G35 B39

④ C55 M80 Y100 K0
R138 G77 B44

③ C15 M25 Y40 K0
R222 G196 B157

31

Africal Middle East

奈及利亞

Adire Eleko型染布

奈及利亞約魯巴族（Yoruba）的傳統藍染布「Adire」，其中稱為Adire
Eleko的，更有著精緻美麗的圖案。Eleko有「使用泥狀物」的意思，
以木薯澱粉糊作為防染劑，先在布料上手繪鳥羽、椰子葉脈等圖案，
再加以藍染。Adire Eleko上經常可見星星、魚骨、水紋、動物或字母
等圖案，簡單的漸層藍染中，明亮的圖案流露著一股幽默感。

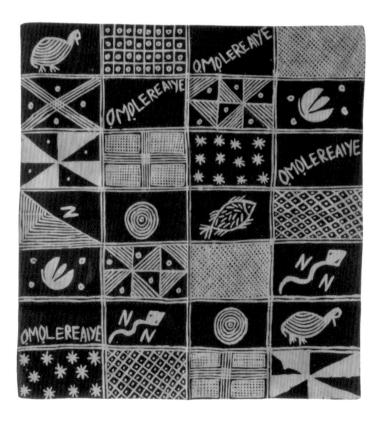

現代創作的 Eleko，以
深藍到淺藍的 3 種藍
色做配色。和右頁的
花色相比，深藍的比
例更重，給人更厚實
的印象。

① **②** **③**

① **③** **④**

④ C30 M100 Y75 K0
R184 G26 B58

① C100 M100 Y50 K0
R31 G44 B92

② C35 M5 Y0 K0
R174 G215 B243

③ C50 M10 Y5 K0
R132 G193 B227

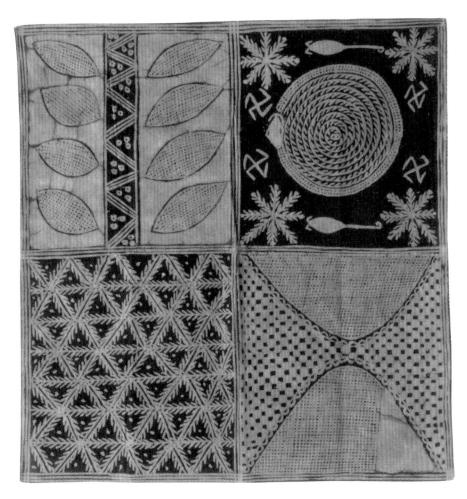

藍染特有的濃淡藍色非常美麗，深藍比例重，植物圖案突顯溫
柔氛圍。

④ C90 M40 Y85 K0
R0 G120 B79

⑤ C10 M35 Y90 K0
R231 G176 B33

① C50 M10 Y5 K0
R132 G193 B227

② C35 M5 Y0 K0
R174 G215 B243

③ C100 M100 Y50 K0
R31 G44 B92

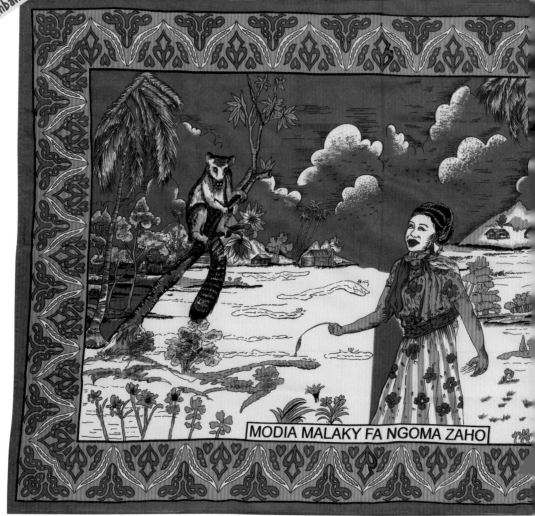

MODIA MALAKY FA NGOMA ZAHO

Africal Middle East

東非一帶・馬達加斯加

坎加／Lambahoany纏腰布

坎加（Kanga）是東非坦尚尼亞、肯亞等國家，於19世紀後半發展出一片布式的服飾（寬約110 x長約150cm），除了幾何圖樣與花草圖案的設計和鮮豔的原色搭配外，還會印上名為「jina」的史瓦希利語俗諺或語句，是這種織品的一大特徵。和設計性高、圖案多樣化的坎加相比，馬達加斯加製的Lambahoany（意思是纏腰布）則多半使用樸素的南國風情圖案。

大量使用螢光粉紅與螢
光黃色，宛如一幅鮮豔畫
作的纏腰布。選擇了深綠
色作為邊框和天空的底
色，具有調節色彩作用，
使整體產生統一感。

❶ C100 M60 Y100 K0
R0 G94 B60

❷ C0 M77 Y15 K0
R233 G91 B140

3 C5 M3 Y5 K0
R245 G246 B244

❹ C80 M80 Y70 K50
R46 G40 B46

5 C10 M0 Y80 K0
R240 G235 B69

35

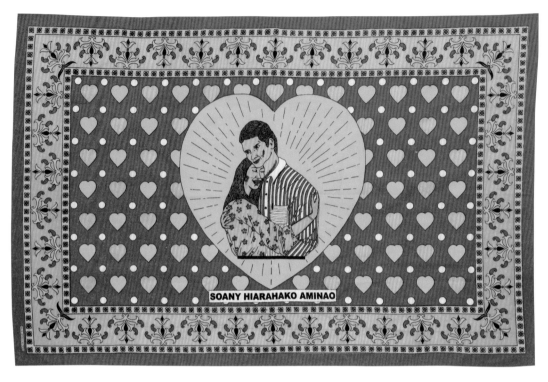

SOANY HIARAHAKO AMINAO

鮮明的粉紅、黃色與薄荷綠，3
種顏色協調融合，完成活力十足
的配色。心形圖案環繞中央的情
侶插畫，給人時髦的印象。

① C0 M90 Y50 K0
R231 G54 B86

② C80 M80 Y70 K50
R46 G40 B46

③ C7 M5 Y7 K0
R241 G241 B238

⑤ C42 M0 Y55 K0
R161 G208 B141

④ C5 M30 Y100 K0
R242 G188 B0

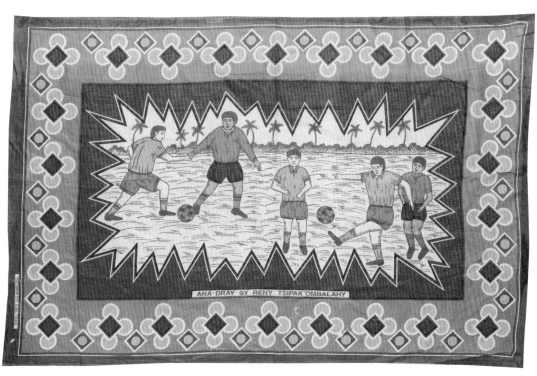

ANA-DRAY SY RENY TSIPAK'OMBALAHY

採用令人聯想到土地及植物的大地色系，沉穩的配色搭配活潑的構圖，形成有趣的反差。

① C90 M40 Y85 K0
R0 G120 B79

② C65 M20 Y75 K0
R99 G160 B95

③ C30 M90 Y80 K0
R185 G58 B55

④ C20 M5 Y25 K0
R213 G227 B202

⑤ C40 M10 Y70 K0
R170 G196 B103

① ② ③

③ ④ ⑤

① ② ④

② ③ ④

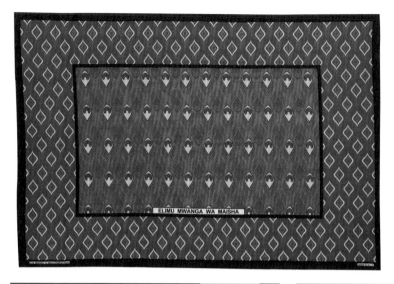

以米色和深淺不
同的粉紅色展現
孔雀羽毛圖案,加
入黑色線條就不
會太過甜美。

1 C15 M100 Y95 K0
R208 G17 B32

2 C15 M25 Y30 K0
R222 G197 B176

C5 M7 Y5 K0
R244 G239 B239

C0 M95 Y70 K0
R231 G35 B59

C80 M80 Y70 K50
R46 G40 B46

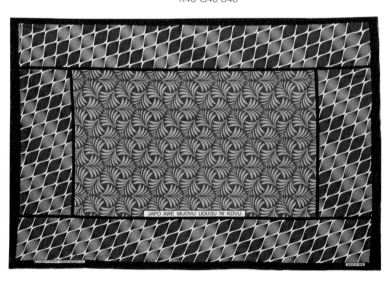

濃淡有致的各種
綠色,很適合這
塊布料的葉子圖
案設計。底色採
用漸層配色,做出
視覺上的遠近感。

C65 M20 Y90 K0
R101 G159 B68

C80 M80 Y70 K50
R46 G40 B46

3 C95 M65 Y100 K0
R0 G89 B58

C5 M7 Y5 K0
R244 G239 B239

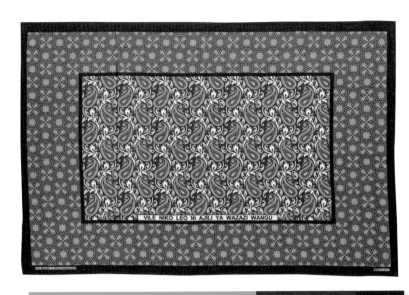

排列方式別出心裁的變形蟲圖案。主色使用藍綠和紫色，搭配互補色的黃綠色，呈現生動靈活的印象。

④ C90 M0 Y40 K0
R0 G165 B168

⑤ C70 M100 Y40 K0
R108 G36 B99

⑥ C80 M80 Y70 K50
R46 G40 B46

C5 M7 Y5 K0
R244 G239 B239

⑦ C50 M10 Y80 K0
R143 G185 B84

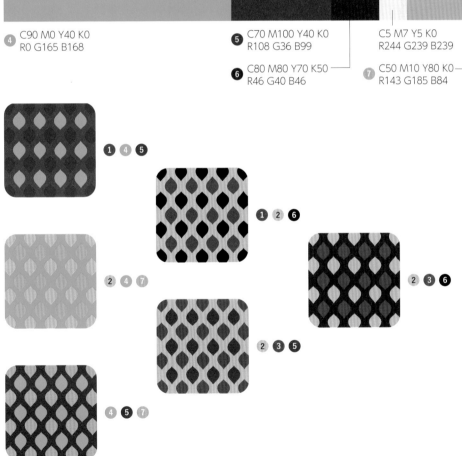

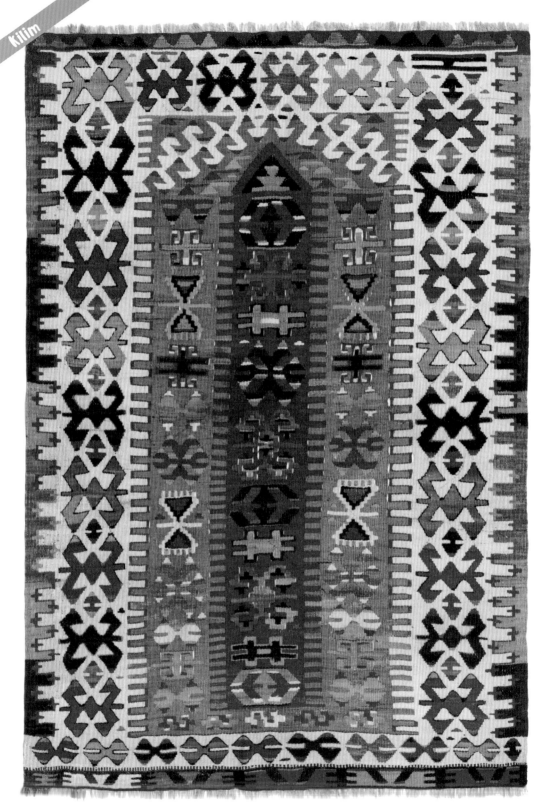

土耳其・伊朗

Kilim羊毛平織布

Kilim在土耳其語中有「短毛平織品」的意思，居住在安納托力亞高原到中亞一帶的游牧民族日常生活中，舉凡帳篷、地毯、棉被、毛毯等實用的生活用品中，皆可看到Kilim這種織毯的身影。Kilim由女性負責編織，圖樣及色彩的靈感往往取自身旁隨處可見的動植物或風景。常見的圖案有象徵「繁盛」或「豐饒」的羊角圖騰，象徵「祛避邪惡之眼」的鉤狀圖騰，或是象徵「永恆生命」的生命之樹圖騰等，多為誇張的幾何圖樣。

Africa/Middle East

土耳其・伊朗

❸ C37 M42 Y15 K10 R162 G143 B169

❺ C70 M70 Y40 K60 R50 G41 B63

❽ C60 M30 Y20 K0 R111 G155 B183

❶ C40 M100 Y100 K0 R167 G33 B38

❹ C5 M10 Y15 K0 R244 G233 B219

❻ C0 M70 Y100 K0 R237 G108 B0

❷ C15 M70 Y40 K0 R212 G105 B116

C10 M35 Y90 K0 R231 G176 B33

❾ C80 M55 Y30 K0 R60 G107 B144

C30 M35 Y90 K0 R192 G164 B48

❼

❶❷❺　　❹❽❾　　❺❻❼　　❹❼❽

❸❹　　❶❻　　❼❾　　❸❺

加入白色與黑色穩住色彩基調，如此一來，即使用好幾種顏色，也能達到和諧的配色效果。圍著四邊勾勒一圈的是羊角圖騰，在 Kilim 圖案中很常見，象徵男性、強大與英雄主義。

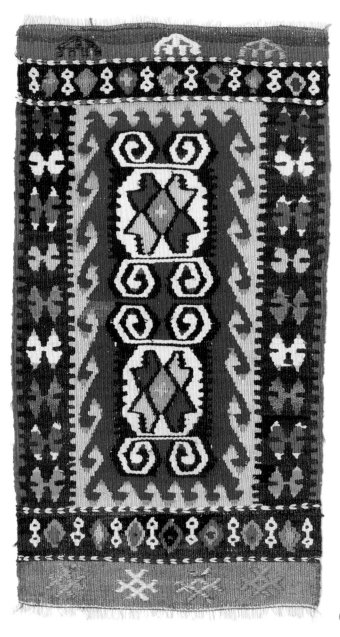

以紅色與粉紅為中心的可愛暖色系配色。據說紅色在 Kilim 上代表幸福，粉紅色代表勇氣。

1 **2** **4**

2 **5** **6**

3 **4** **5**

2 C55 M80 Y100 K0
R138 G77 B44

C70 M90 Y100 K0
R107 G60 B48

4 C20 M100 Y90 K0
R200 G21 B40

5 C7 M37 Y100 K0
R236 G174 B0

6 C30 M30 Y30 K0
R190 G177 B170

1 C3 M55 Y25 K0
R236 G144 B153

C10 M15 Y25 K0
R233 G219 B194

C10 M70 Y100 K0
R222 G106 B8

C80 M85 Y100 K40
R57 G43 B30

3 C5 M5 Y5 K0
R245 G245 B242

C3 M80 Y45 K0
R230 G84 B100

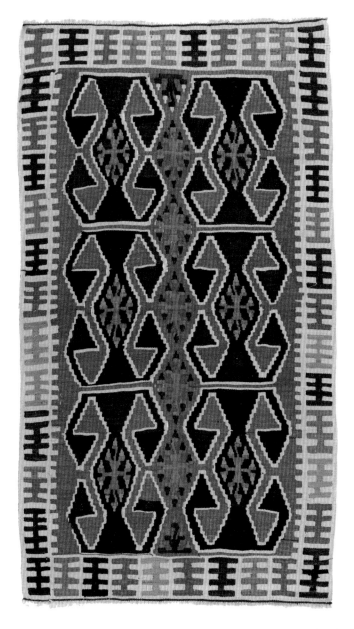

這裡的配色使用了黑色搭配深粉紅，形成強烈的對比。邊框的圖案是運用了各種色調的生命之樹。

① ③ ⑥

② ④ ⑤

① ② ⑤

③ C10 M70 Y45 K0
R221 G107 B109

C90 M100 Y50 K20
R51 G34 B79

⑤ C40 M30 Y60 K5
R164 G162 B112

① C5 M20 Y35 K10
R227 G199 B161

② C85 M90 Y100 K40
R49 G37 B30

④ C20 M85 Y100 K0
R203 G71 B26

C60 M75 Y90 K50
R79 G48 B27

⑥ C30 M55 Y100 K10
R178 G120 B21

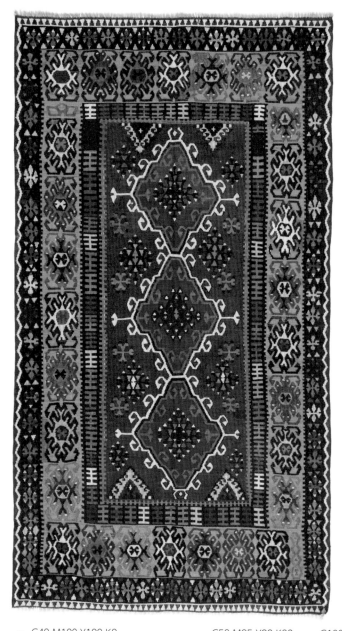

纖細的圖案交織出厚重的
質感，配色以暖色為主，
中央的藍色雖然面積小，
卻很有畫龍點睛的效果。

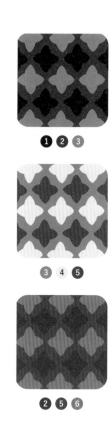

❶ ❷ ❸

❸ 4 ❺

❷ ❺ ❻

❷ C40 M100 Y100 K0
R167 G33 B38

C50 M95 Y90 K20
R129 G39 B41

❺ C100 M70 Y40 K0
R0 G81 B120

C30 M50 Y70 K10
R178 G130 B79

❶ C100 M100 Y70 K40
R16 G26 B50

❸ C15 M48 Y75 K5
R212 G146 B71

4 C5 M5 Y10 K0
R245 G242 B233

❻ C10 M70 Y40 K0
R221 G107 B116

C60 M30 Y20 K20
R96 G135 B159

C40 M75 Y80 K0
R168 G89 B62

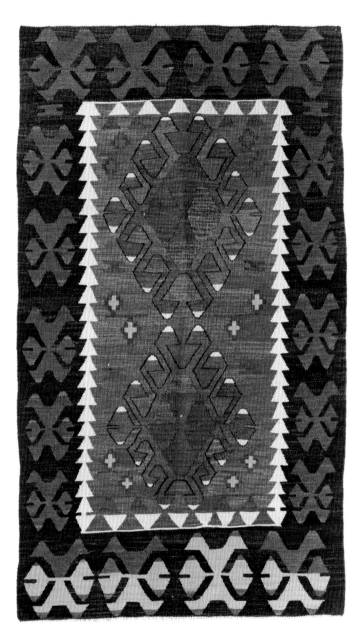

中間部分是給人森林印象的中性綠色和圖案，圍繞在四周的則是造型獨特的狼嘴圖騰，具有「祛避邪惡之眼」的意思。

❶ ❷ ❸

❹ ❺ ❻

❶ ❹ ❻

❷ C5 M8 Y15 K5
R237 G229 B214

❻ C70 M30 Y60 K20
R72 G126 B102

❶ C60 M70 Y80 K60
R66 G44 B28

❹ C20 M100 Y100 K0
R200 G22 B30

❺ C15 M23 Y38 K5
R216 G194 B158

❸ C70 M50 Y40 K0
R93 G118 B135

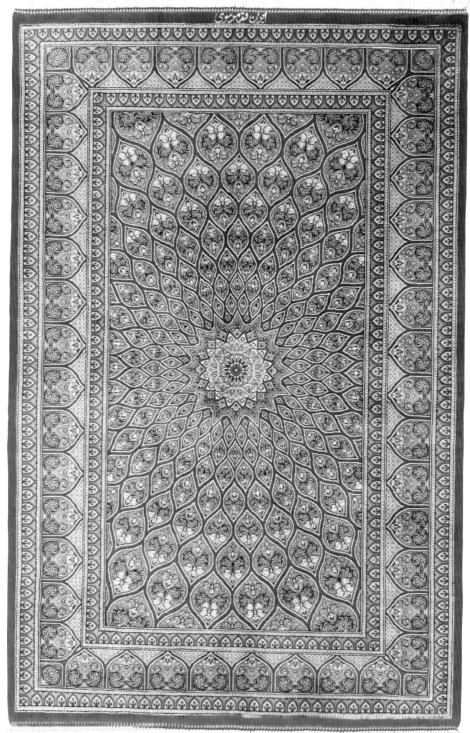

伊朗

波斯地毯

波斯地毯（Persian carpet）是「在伊朗國內製作的手織絨毯」總稱，也是世界知名的高級地毯。以曲線圖騰為主，特徵是極為繁複的精緻圖案與細密的編織紋路。16～17世紀為波斯藝術的黃金時期，波斯地毯的圖案也從這個時期開始多了奢華的藝術性。現在常見的波斯地毯圖騰如阿拉伯式幾何圖騰、絲柏圖騰、變形蟲圖騰及藤蔓圖騰等，多為此一時期發展出的圖樣。

6 C50 M70 Y10 K0
R146 G94 B154

C50 M5 Y5 K0
R129 G199 B232

1 C90 M85 Y0 K0
R49 G57 B148

2 C5 M25 Y50 K0
R242 G201 B137

5 C5 M10 Y15 K0
R244 G233 B219

9 C70 M10 Y15 K0
R46 G173 B207

3 C35 M60 Y100 K20
R156 G101 B23

7 C30 M50 Y10 K0
R187 G142 B178

8 C30 M5 Y80 K0
R195 G210 B78

4 C20 M80 Y80 K0
R203 G82 B55

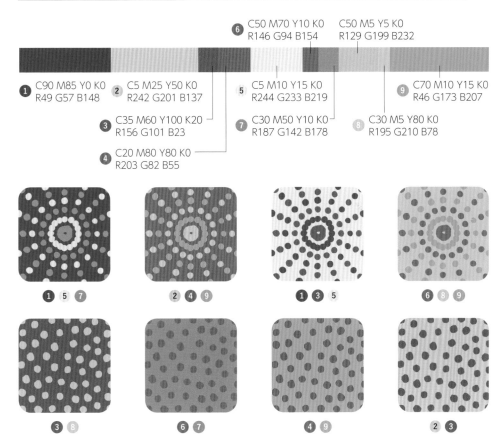

1 5 **7**　　**2** **4** **9**　　**1** **3** 5　　**6** 8 **9**

3 8　　**6** **7**　　**4** **9**　　**2** **3**

呈同心圓狀往外側擴散的細密「洋蔥屋頂花紋」，是以莫斯科建築屋頂為靈感的設計。使用橘色及接近其互補色的藍綠色和帶有一點綠的藍色，3種顏色搭配出協調的分裂補色配色。

以深綠搭配金色線條的濃烈配色吸引目光，精緻阿拉伯式花紋營造出更顯高級的奢華氛圍。

①②③

④⑤⑥

②④⑥

⑤ C50 M70 Y0 K0
R145 G93 B163

⑥ C70 M20 Y100 K0
R84 G155 B53

① C95 M65 Y100 K0
R0 G89 B58

② C15 M30 Y70 K0
R222 G184 B91

③ C30 M50 Y70 K0
R190 G139 B85

④ C5 M5 Y5 K0
R245 G243 B242

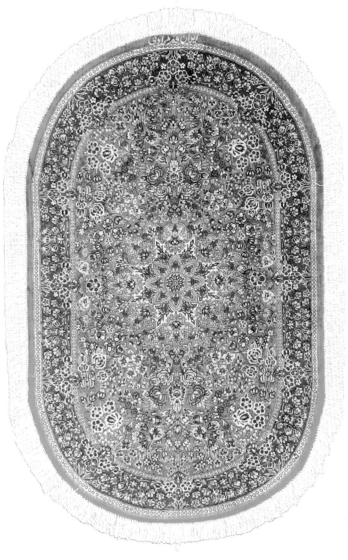

細緻描繪的花朵圖案，鮮豔的配色看上去就像一片美麗的花圍。整體均勻散布的白色發揮色彩分離作用，使表面具有光澤感。

 ① ② ⑦

③ ⑤ ⑥

① ④ ⑥

⑦ C100 M35 Y100 K0
R0 G121 B64

⑥ C0 M60 Y20 K0
R238 G134 B154

④ C15 M25 Y80 K0
R224 G191 B68

⑤ C10 M100 Y100 K0
R216 G12 B24

C50 M70 Y0 K0
R145 G93 B163

C5 M5 Y5 K0
R245 G243 B242

C70 M0 Y20 K0
① R27 G184 B206

C80 M70 Y0 K0
② R70 G83 B162

③ C40 M30 Y0 K0
R164 G171 B214

C5 M40 Y100 K0
R238 G169 B0

C10 M70 Y100 K0
R222 G106 B8

C70 M20 Y100 K0
R84 G155 B53

49

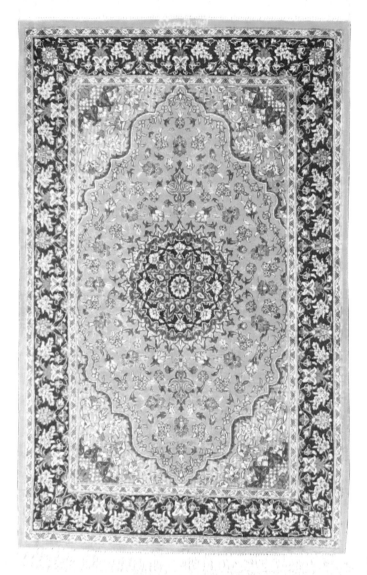

以紅褐色和水藍色為主色的互補色相配色。沉穩的暖色系中，玻璃般的水藍色帶來一股清涼感。

② ③ ④

② ③ ④

① ⑤ ⑥

C5 M5 Y5 K0
R245 G243 B242

C0 M73 Y60 K0
R236 G102 B84

④ C25 M10 Y35 K0
R202 G213 B178

C15 M25 Y35 K0
R222 G196 B166

① C15 M95 Y100 K0
R209 G41 B26

② C4 M15 Y20 K0
R245 G224 B204

③ C0 M50 Y35 K0
R242 G155 B143

⑤ C55 M0 Y10 K0
R110 G200 B226

C30 M40 Y35 K0
R189 G159 B152

⑥ C75 M55 Y35 K0
R80 G109 B138

馬諦斯與織品

1869年生於法國北部小鎮的亨利·馬諦斯（Henri Matisse），或許因為幼年時期在紡織產業興盛的博安昂韋爾芒多瓦（Bohain-en-Vermandois）長大而受到了影響，馬諦斯從年輕時就開始蒐集Toile de Jouy等印花布及波斯地毯織品。

織品經常出現在馬諦斯的作品中。其中最有名的，就是1920年代發表的一系列以「宮女（土耳其後宮中的女性奴隸）」為主題的作品。在這些作品中，除了中東的日用品外，也以鮮豔的色彩描繪出羊毛掛毯、窗簾及地毯等織品。

讓馬諦斯感興趣的不只中東織品，觸角更延伸至非洲及大洋洲。例如《紅色房間藍餐桌上的靜物（1947年）》，背景的靈感就來自非洲庫巴布。其他像是《紅色房間（紅色的和諧）（1908年）》及《紅色地毯與靜物（1906年）》、《有埃及窗簾的房間（1948年）」》等，馬諦斯的許多知名作品都以織品為題材。

馬諦斯對織品的喜好貫徹生涯，聽說他就連旅行時也會隨身攜帶小尺寸的織品，將收藏的織品隨時放在手邊賞玩。

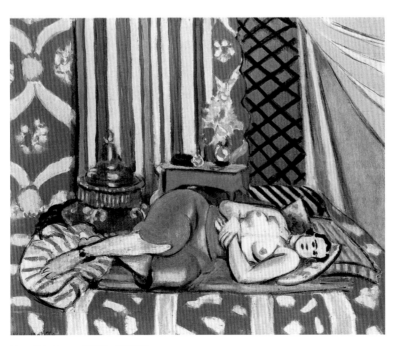

Henri Matisse ／亨利·馬諦斯
《穿灰色褲裙的宮女》（1927 年）（藏於巴黎橘園美術館）

波斯地毯

Africa/Middle East

伊朗

51

Gabbeh長毛地毯

Gabbeh是生活於伊朗西南部札格羅斯山脈一帶游牧民族的手織長毛厚地毯。傳統的Gabbeh以羊毛織成後,再用果皮或草木染色,主要的顏色有未經染色的坯布色及紅、藍、黃、綠等5色,利用染色時產生的不均勻「abraj」做出具有漸層感的底色。圖案多半為山羊、駱駝、人類、生命之樹等簡單而具象的圖騰。偏暖色系的配色也是這種地毯的一大特徵。

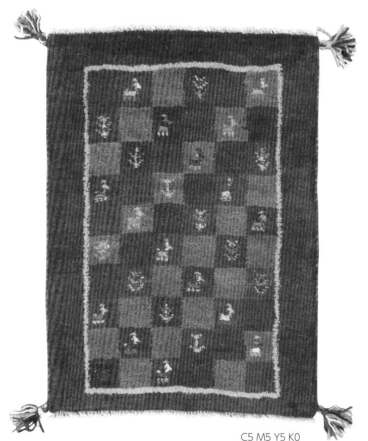

使用茜草根做的天然染料染出紅色,在黃色框框內使用不同紅色,就能形成不同明度的漸層。

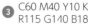

C5 M5 Y5 K0
R245 G243 B242

4 C0 M65 Y55 K0
R238 G121 B97

1 C0 M90 Y80 K0
R232 G56 B47

2 C5 M20 Y100 K0
R245 G205 B0

3 C60 M40 Y10 K0
R115 G140 B187

5 C20 M90 Y100 K10
R190 G53 B24

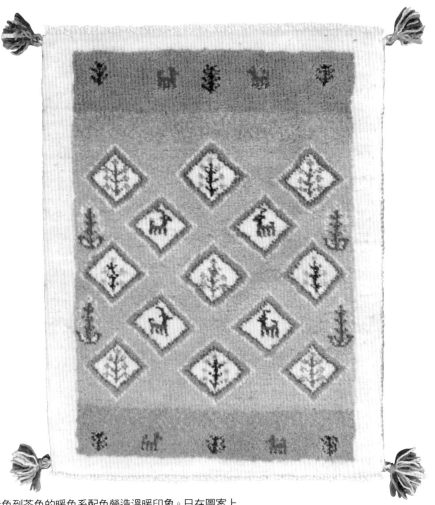

伊朗

以黃色到茶色的暖色系配色營造溫暖印象。只在圖案上
使用少量寒色系，適度突顯存在感。

4 C5 M30 Y65 K0
R241 G191 B101

4 C100 M80 Y70 K0
R0 G70 B82

1 C5 M10 Y30 K0
R245 G231 B190

3 C20 M95 Y100 K0
R201 G42 B29

5 C60 M40 Y20 K0
R116 G140 B173

2 C10 M50 Y100 K0
R227 G147 B0

6 C40 M10 Y70 K0
R170 G196 B103

C10 M65 Y100 K0
R223 G116 B3

1 **2** **4**

1 **2** **3**

3 **4** **5**

2 **5** **6**

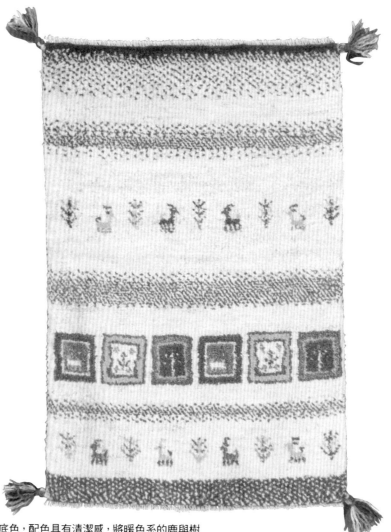

以坯布色為底色，配色具有清潔感，將暖色系的鹿與樹
木等象徵好兆頭的圖案襯托得更為鮮明。

5 C50 M30 Y100 K0
R147 G157 B37

2 C5 M10 Y20 K5
R237 G225 B203

3 C10 M90 Y100 K0
R218 G57 B21

C80 M50 Y15 K25
R40 G94 B141

1 C90 M75 Y30 K30
R29 G58 B102

4 C10 M35 Y95 K0
R231 G176 B0

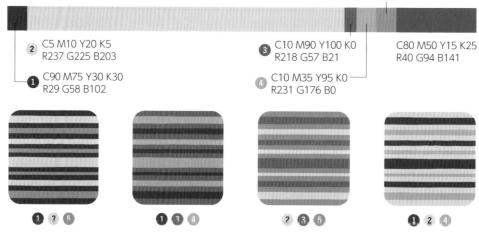

❶ ❷ ❺　　❶ ❸ ❹　　❷ ❸ ❺　　❶ ❷ ❹

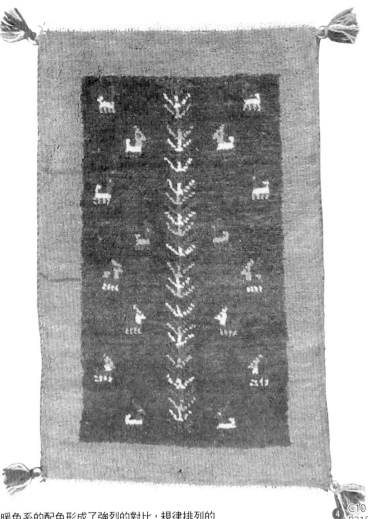

寒色系與暖色系的配色形成了強烈的對比，規律排列的
鹿與樹木圖案，看起來就像在藍色的底色上彼此對望。

④ C10 M90 Y100 K0
R218 G57 B21

3 C3 M3 Y5 K0
R249 G248 B244

① C40 M15 Y15 K0
R164 G195 B208

② C65 M40 Y20 K30
R79 G108 B138

⑤ C10 M35 Y100 K0
R231 G176 B0

C5 M10 Y25 K5
R237 G225 B194

① ② 3

3 ④ ⑤

② ④ ⑤

② 3 ④

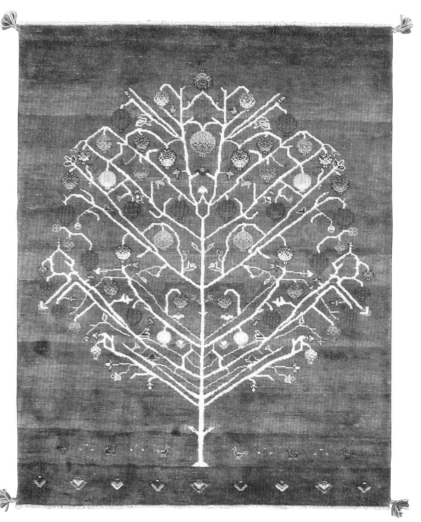

以草木為原料，染出濃淡有致的綠色底色。長有紅色果實
的石榴樹，是象徵多子多孫的幸運圖騰。

C30 M100 Y100 K0
R184 G28 B34

4 **C0 M80 Y50 K0**
R234 G84 B93

1 C70 M50 Y100 K20
R85 G101 B43

2 C50 M30 Y90 K0
R147 G157 B60

C50 M30 Y10 K0
R139 G163 B199

3 C80 M80 Y80 K50
R47 G40 B38

C5 M5 Y8 K0
R245 G242 B236

5 C5 M20 Y80 K0
R244 G207 B65

1 **2** **3**

3 **4** **5**

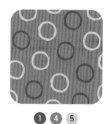

1 **4** **5**

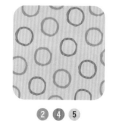

2 **4** **5**

Europe

歐洲

以下將介紹法國、德國、英國、瑞典等地織品。和
世界上其他區域不同，歐洲有許多設計師成立織品
品牌，設計風格也更成熟洗練，即使是自古以來的
傳統花紋，也能創造出不顯過時的新意，展現出眾
品味。

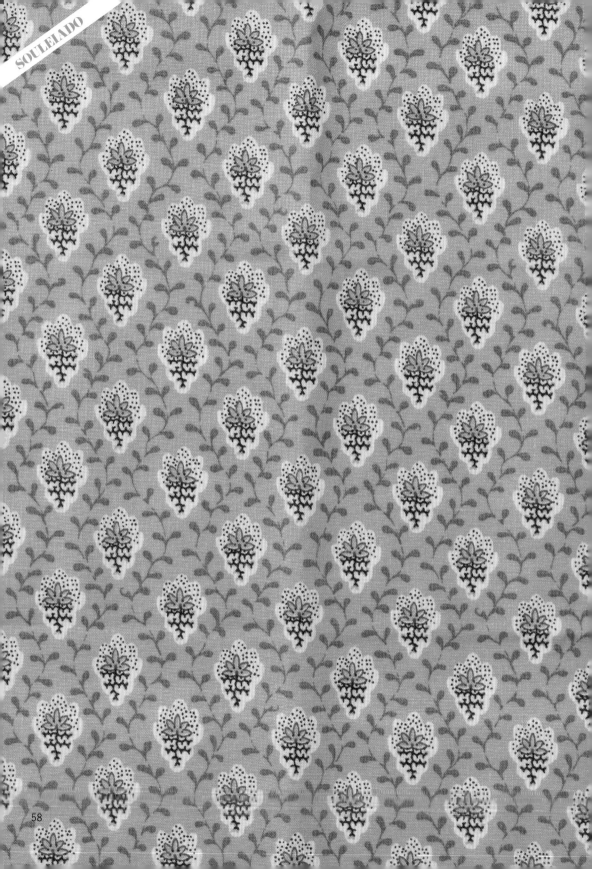

印花布／SOULEIADO

16世紀後半，印度花布從南法馬賽港傳入歐洲，人們大受東洋色彩
與圖騰魅力吸引，從此歐洲也開始生產印花布。之後，經歷過一段法
國王朝禁止進口及製造印花布的時代，作為SOULEIADO前身的工房
才於1806年誕生。

工房使用版木捺染技法，融合普羅旺斯地方的植物染料美麗的色澤
與獨特的花樣，發展出日後成為當地特色的普羅旺斯印花布。1939
年，SOULEIADO正式誕生。現在SOULEIADO已成為唯一傳承普羅旺
斯印花布的傳統品牌，在時尚界依然有一定程度的影響力。據說畫
家畢卡索也是SOULEIADO的愛好者之一。

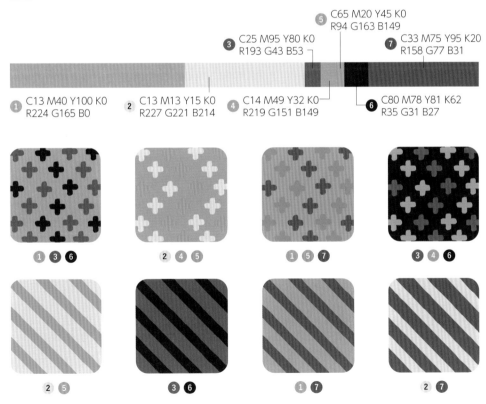

⑤ C65 M20 Y45 K0
R94 G163 B149

③ C25 M95 Y80 K0
R193 G43 B53

⑦ C33 M75 Y95 K20
R158 G77 B31

① C13 M40 Y100 K0
R224 G165 B0

② C13 M13 Y15 K0
R227 G221 B214

④ C14 M49 Y32 K0
R219 G151 B149

⑥ C80 M78 Y81 K62
R35 G31 B27

①③⑥　　②④⑤　　①⑤⑦　　③④⑥

②⑤　　③⑥　　①⑦　　②⑦

這款花色名為「Petite Fleur des Champs」，意思是「盛開於田
野的小花」。SOULEIADO 風格的清純小花圖案配上令人聯想
到普羅旺斯陽光的亮黃底色，頗具特色。

這款花色名為「La Fleur d'Arles」，意思是「亞爾之花」。亞爾（Arles）曾是畫家梵谷深愛的地方。以紅色為主色，碎花旁的白色描邊達到色彩分離的效果。

④ C0 M36 Y75 K10
R232 G170 B69

① C0 M100 Y100 K20
R199 G0 B11

② C13 M10 Y13 K0
R227 G226 B221

③ C90 M30 Y75 K30
R0 G105 B75

⑤ C85 M82 Y90 K74
R17 G14 B7

① ② ④

② ③ ④

③ ④ ⑤

① ② ⑤

以孔雀藍為底色的清爽布款「Indiana」，搭配沉穩的深紅
臙脂色與綠色，打造出奢華的氛圍。

④ C77 M45 Y73 K27
R55 G98 B73

① C100 M15 Y45 K0
R0 G144 B151

② C27 M19 Y29 K0
R197 G198 B182

③ C30 M95 Y90 K30
R147 G30 B30

❶❷❹

❶❷❸

❷❸❹

❶❸❹

這是羽毛圖案的「Plume」，每一根羽毛都描繪出精緻
的細節，搭配鮮豔的多色配色，展現栩栩如生的動感。

④ C21 M42 Y20 K0
R206 G162 B174

C100 M89 Y10 K0
R9 G52 B137

❶ C20 M100 Y88 K0
R200 G21 B42

❷ C50 M5 Y100 K0
R144 G190 B32

❺ C82 M77 Y75 K55
R37 G39 B39

❸ C80 M8 Y30 K0
R0 G166 B182

❻ C14 M11 Y11 K0
R225 G224 B223

❼ C26 M20 Y86 K0
R202 G191 B57

❸ ❹ ❼

❶ ❷ ❻

❷ ❺ ❻

❶ ❻ ❼

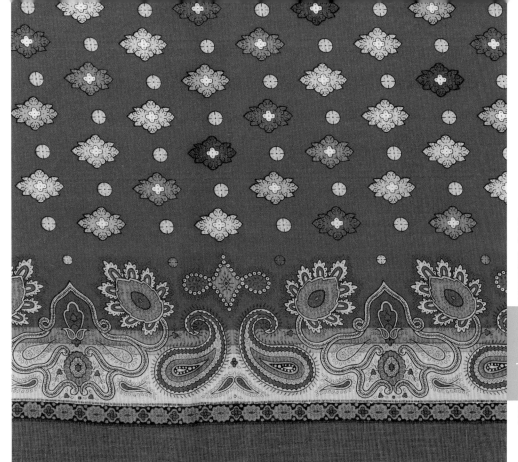

充滿異國情調的「Isabella」，配色以高彩度的色彩為中心，與柔和色系之間形成鮮明對比，令人印象深刻。

C82 M77 Y75 K55
R37 G39 B39 ❸

C37 M18 Y87 K0
R178 G185 B61

C30 M95 Y45 K0
R184 G39 B92

C30 M28 Y7 K0
R189 G182 B209

❶ C20 M100 Y60 K0
R200 G14 B71

C13 M11 Y10 K0
R227 G225 B225

❹ C16 M32 Y81 K0
R220 G179 B65

❻ C7 M80 Y90 K0
R224 G85 B35

❷ C98 M98 Y27 K0
R35 G42 B115

❺ C87 M29 Y22 K0
R0 G137 B177

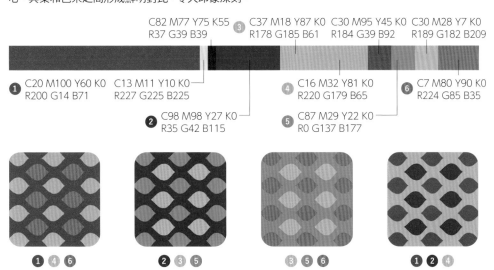

❶❹❻　　❷❸❺　　❸❺❻　　❶❷❹

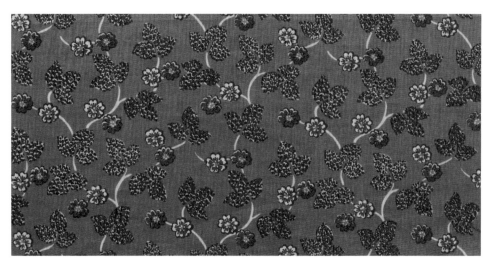

這款「Saponaire」有著綠色與臙脂色的優雅配色，教人不注意
也難。上面還有以紅、白及深藍色圓點組成的時髦葉片造型。

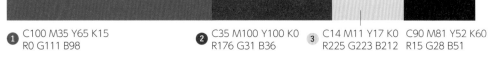

1 C100 M35 Y65 K15
R0 G111 B98

2 C35 M100 Y100 K0
R176 G31 B36

3 C14 M11 Y17 K0
R225 G223 B212

C90 M81 Y52 K60
R15 G28 B51

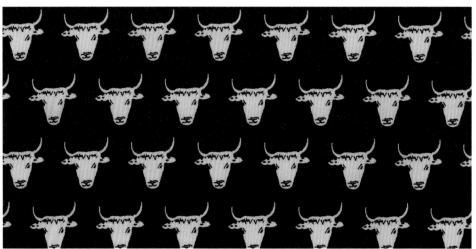

這款「Manade」以亞爾地方的鬥牛為主題，採用簡潔無彩色的
雙色配色，是襯托牛頭圖案的最佳拍檔。

4 C87 M83 Y80 K69
R18 G19 B21

C17 M13 Y14 K0
R218 G218 B215

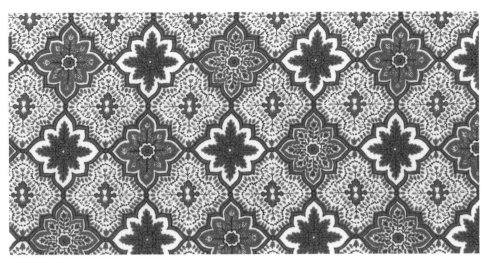

以蒙兀兒帝國第四任皇帝賈漢吉爾為名的「Jahangir」，
特徵是宛如土耳其花磚的設計與配色。

C13 M9 Y9 K0
R227 G229 B229

5 C95 M63 Y0 K24
R0 G73 B143

C90 M90 Y47 K50
R28 G27 B62

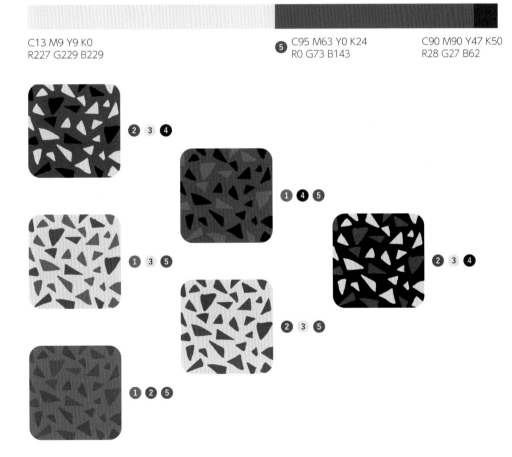

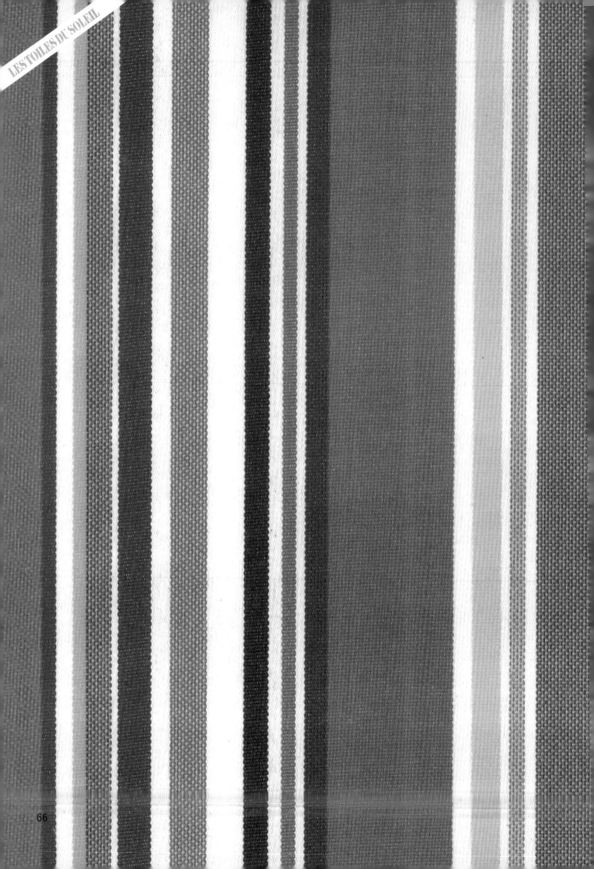

印花布／LES TOILES DU SOLEIL

織品品牌「LES TOILES DU SOLEIL（意思是：太陽之布）」誕生於法國最南端的村落聖洛朗德塞爾當（Saint-Laurent-de-Cerdans）。聖洛朗德塞爾當鄰接西班牙，與影響了米羅、達利及畢卡索的西班牙加泰隆尼亞地方屬於同一個文化圈。LES TOILES SOLEIL的印花布以法國街道的顏色、食物的顏色及建築物的顏色為主題，遵循古法紡織而成。色彩鮮豔的條紋圖案，使人想起燦爛陽光與豐饒土地，是這種印花布最大的特徵。

2 C45 M100 Y100 K15
R143 G29 B34

3 C2 M2 Y5 K0
R252 G251 B245

6 C90 M70 Y35 K0
R34 G83 B126

1 C0 M75 Y85 K0
R235 G97 B42

C5 M90 Y95 K0
R225 G57 B26

4 C5 M30 Y80 K0
R241 G189 B63

7 C55 M20 Y85 K0
R131 G168 B74

5 C80 M35 Y45 K0
R35 G133 B138

8 C80 M40 Y70 K5
R49 G122 B95

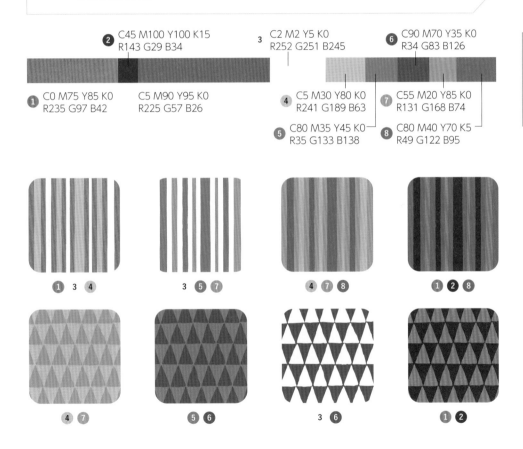

1 3 **4** 3 **5 7** **4 7 8** **1 2 8**

4 7 **5 6** 3 **6** **1 2**

這款名為「ECLATS DE COULEURS」的印花布，圖案靈感來自竹籤遊戲「米卡多（Mika-do）」，運用多種色彩，搭配出充滿活力的配色。

這款印花布名為「SORBET」，意思是水果冰沙。明度高的水潤配色，令人聯想起檸檬、覆盆子、萊姆等水果。

C0 M63 Y80 K0
R239 G125 B54

C0 M75 Y40 K0
R234 G97 B111

1 C0 M0 Y70 K0
R255 G244 B98

C0 M5 Y20 K0
R255 G245 B215

2 C0 M35 Y35 K0
R247 G187 B158

4 C20 M30 Y10 K0
R209 G186 B203

C0 M17 Y15 K0
R251 G224 B212

3 C10 M90 Y80 K0
R217 G57 B50

5 C15 M0 Y45 K0
R227 G235 B164

6 C0 M45 Y100 K0
R245 G162 B0

1 2 3

1 4 6

4 5 6

3 5 6

這款印花布名為「HORTENSIA」，也就是繡球花的意思。選用柔和的粉紅色系和清爽的藍色系均衡搭配，正可說是繡球花的配色。

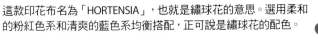

1 C25 M5 Y0 K0
R199 G225 B245

2 C90 M75 Y5 K0
R38 G73 B153

3 C40 M0 Y45 K0
R166 G211 B162

C0 M12 Y12 K0
R253 G234 B223

C0 M2 Y2 K0
R255 G252 B251

C0 M85 Y65 K0
R233 G71 B70

5 C90 M40 Y85 K15
R0 G109 B71

C5 M65 Y10 K0
R229 G120 B161

4 C0 M40 Y20 K0
R245 G178 B178

6 C10 M85 Y40 K0
R218 G69 B103

C50 M35 Y0 K0
R139 G155 B206

1 **2** **3** **1** **2** **4** **4** **5** **6** **1** **3** **6**

69

名稱來自畫家 Tom Phillips 的「TOM」。以寒暖色系交錯
而成的細條紋花色，是品牌最具代表性的多彩配色。

③
C0 M23 Y10 K0　　C35 M25 Y35 K0　　C20 M35 Y65 K0
R250 G213 B214　　R179 G181 B165　　R211 G172 B100

C0 M10 Y15 K0
R253 G237 B219

1 C60 M25 Y0 K0
R105 G163 B216

2 C15 M100 Y100 K0
R208 G18 B27

C0 M37 Y95 K0
R248 G178 B0

C3 M5 Y70 K0
R253 G235 B97

C10 M85 Y80 K0
R218 G71 B51

C0 M55 Y55 K0
R241 G143 B105

C55 M55 Y0 K0
R132 G118 B181

C85 M75 Y80 K50
R35 G45 B40

C55 M75 Y80 K25
R114 G69 B53

C95 M75 Y30 K0
R6 G75 B128

C40 M35 Y50 K0
R169 G160 B130

C75 M25 Y40 K0
R51 G149 B153

C85 M40 Y85 K0
R20 G122 B78

「JUPITER」的名稱來自羅馬神話中司掌氣候現象的神祇，使用
沉穩洗練的 5 種顏色，來展現海上的驚濤駭浪與打雷的天空。

C90 M80 Y55 K30
R35 G53 B76

4 C40 M85 Y45 K0
R167 G67 B100

5 C30 M20 Y25 K0
R190 G194 B188

C0 M2 Y3 K0
R255 G252 B249

C65 M60 Y80 K10
R106 G99 B68

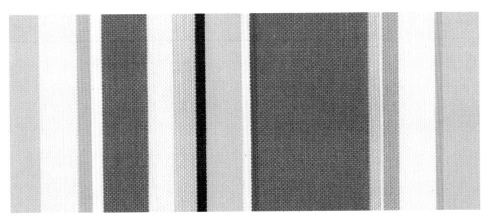

以素有「藍色都市」稱號的烏茲別克首都撒馬爾罕為名的「SAMAR-QAND」。各種不同濃淡的藍色，象徵城市裡的洋蔥形圓頂與壁磚。

C3 M5 Y10 K0
R249 G244 B233

C40 M0 Y13 K0
R161 G216 B225

C15 M0 Y10 K0
R224 G240 B235

C48 M10 Y5 K0
R138 G195 B228

C85 M45 Y40 K0
R10 G117 B138

C35 M85 Y55 K0
R176 G68 B88

6 C90 M85 Y60 K40
R33 G41 B62

7 C45 M5 Y60 K0
R154 G199 B128

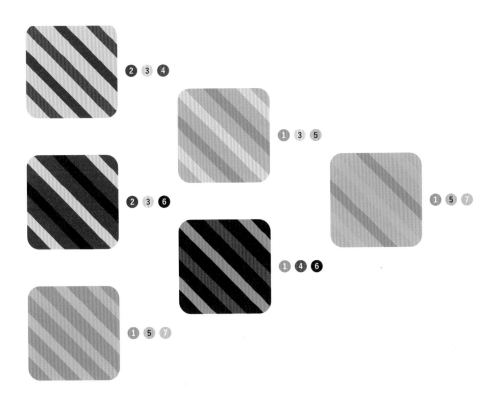

2 **3** **4**

1 **3** **5**

2 **3** **6**

1 **5** **7**

1 **4** **6**

1 **5** **7**

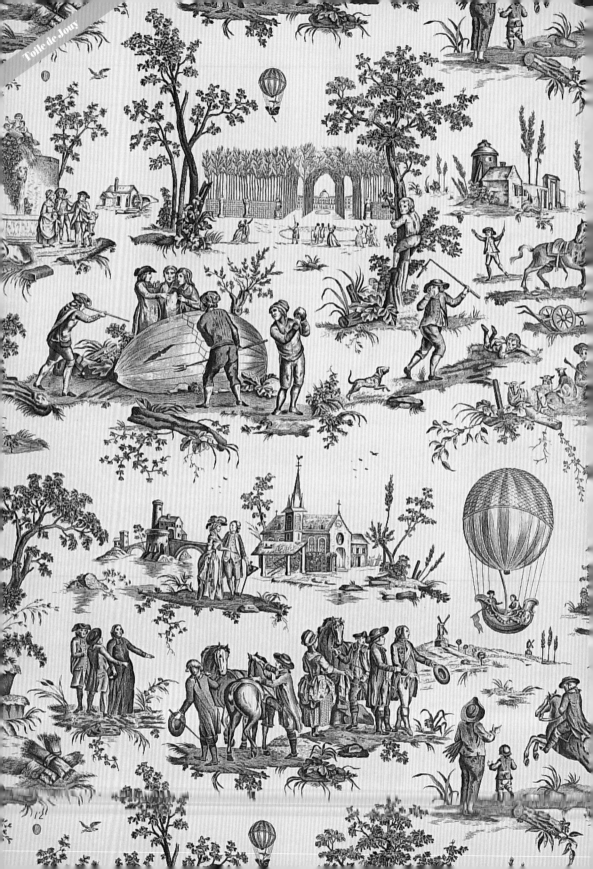

印花布／Toile de Jouy

18世紀後半至19世紀中期,「Toile de Jouy」織品工房誕生於巴黎近郊小鎮Jouy en Josas。Toile de Jouy印花最大的特徵,是將當時流行的悠閒田園風光(Pastorale)、牧童及農夫、交談中的男女、享受狩獵樂趣的人們、動物等圖樣印在布上。主要使用名為「Camaieu」的單彩配色技法,只用一種顏色描繪出濃淡與明暗,展現洛可可風格的美麗風景畫。留下連瑪麗·安東尼及拿破崙都難敵這種印花布魅力的知名傳說。

1 C5 M15 Y17 K0
R243 G224 B210

2 C5 M50 Y35 K0
R234 G153 B143

3 C55 M100 Y100 K50
R87 G9 B14

4 C35 M25 Y20 K0
R178 G183 B191

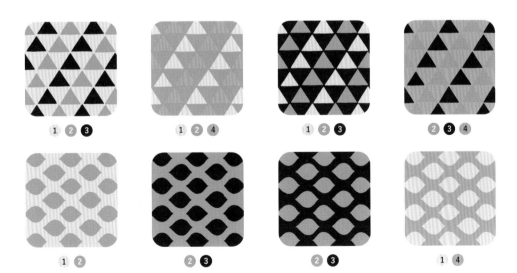

Toile de Jouy 最具代表性的設計「Ballon De Gonesse(戈內斯的熱氣球)」,以黯淡的紅褐色單彩配色,散發一股懷舊風情。

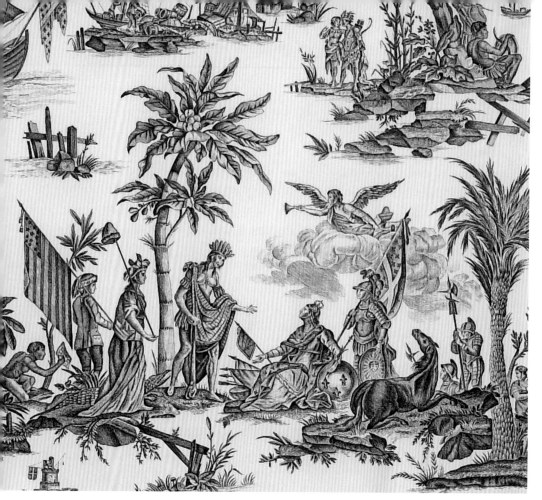

連美國白宮也用來作為室內裝飾織品的「Lafayette」，只使用
藍色的單彩配色傳遞著靜謐氛圍。

1 C8 M11 Y20 K0
R238 G228 B208

2 C40 M23 Y20 K0
R166 G182 B192

3 C100 M95 Y60 K40
R11 G30 B59

4 C55 M100 Y100 K50
R87 G9 B14

①②❸

①②❹

①②❸

②❸❹

74

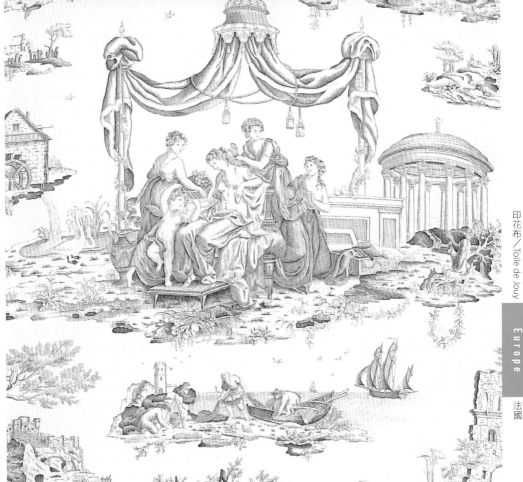

描繪凡爾賽宮庭園內白色圓頂神殿的「愛的殿堂」，以粉紅色
的單彩配色呈現優美氣息。

1 C5 M5 Y5 K0
R245 G243 B242

2 C5 M33 Y25 K0
R239 G189 B177

3 C20 M80 Y50 K0
R202 G82 B95

4 C80 M65 Y45 K3
R69 G91 B115

1 3 4

1 2 4

1 2 3

2 3 4

描繪於路易十六時代的「漁夫」。簡單的單彩配色，只以不同
濃淡的泛黃茶色畫出在船上工作的人們。

1 C7 M12 Y20 K0
R233 G219 B196

2 C20 M40 Y40 K0
R209 G165 B144

3 C70 M90 Y90 K70
R44 G9 B6

4 C75 M65 Y60 K20
R75 G81 B84

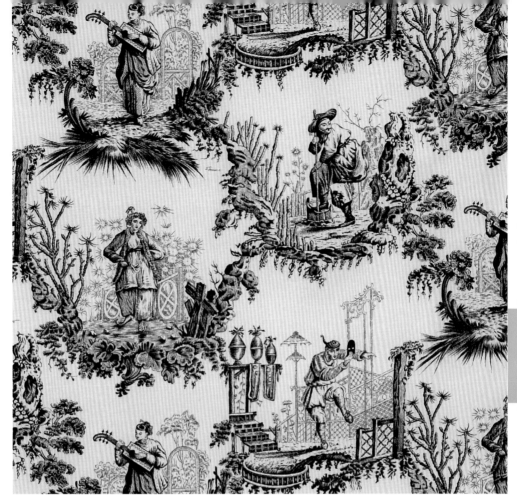

據說瑪麗·安東尼熱愛蒐集日本漆器，這款名為「NIPPON」的
黑白配色印花圖樣靈感來自瑪麗·安東尼女兒的房間。

1 C10 M22 Y25 K0
R232 G206 B188

2 C25 M35 Y30 K0
R200 G172 B166

3 C85 M85 Y85 K75
R17 G9 B9

4 C15 M45 Y30 K0
R217 G159 B156

1 2 3

1 2 4

1 2 3

1 3 4

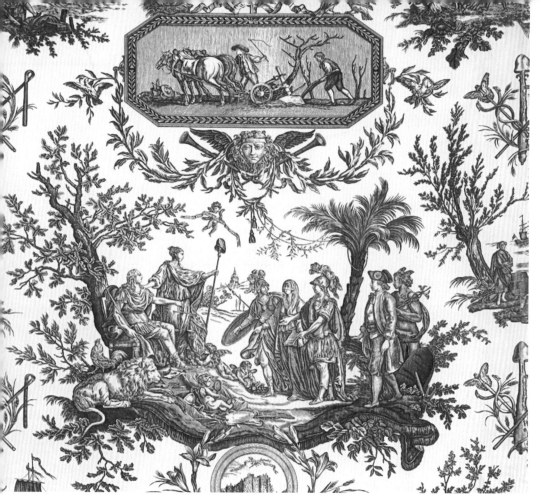

繪製於 1790 年左右的「自由復興者路易十六」。簡潔的單彩配
色，更能突顯設計精巧的圖樣。

1 C0 M5 Y15 K0
R255 G245 B224

2 C0 M45 Y30 K0
R243 G166 B157

3 C35 M100 Y85 K10
R165 G26 B46

4 C55 M100 Y100 K50
R87 G9 B14

1 2 3

1 2 4

2 3 4

2 3 4

Toile de Jouy 的印刷技術

一提到「Toile de Jouy」，最有名的莫過於洛可可風格的單彩印花，1760年創立時使用的是木版多色印刷技術，當時的主流仍是來自印度花布的碎花圖案。

1770年引進銅版印刷技術後，品牌開始致力於這種印刷方式，採用名為「Camaieu」的技法，以單彩印製田園風景或人物圖案的印花，如今為人熟知的Toile de Jouy印花就此誕生。其中，將「自由復興者路易十六」呈現於世人面前的法國國王路易十六御用畫家Jean-Baptiste Huet最是功不可沒，受到他的影響，後來也發展出以「唐吉軻德」及「費加洛婚禮」等知名文學或神話內容為主題的印花設計。

1783年，路易十六賜予Toile de Jouy印花工房「皇室工房」的稱號。

1797年再度引進名為「銅版滾輪」的筒狀銅版，至此一天可印製5000公尺長的布料，使Toile de Jouy在1805年成長為歐洲最大規模的印花工廠。

然而，隨後經營慢慢衰退，工廠終於在1843年關閉。在這之前，Toile de Jouy共設計出多達3萬種花色，其中一部分傳承至今，以不變的品質朝全世界散發魅力。

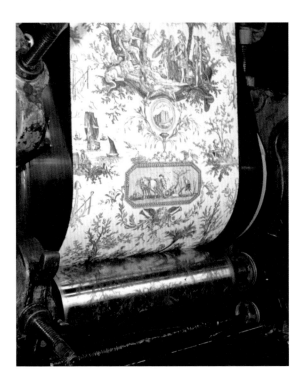

路易十六時代稱為銅版滾輪的印刷機器，現在仍受到珍藏保存。

戈布蘭織品

狹義來說，「戈布蘭（Gobelins）」指的是位於法國巴黎的Gobelins工廠製作的緯織壁毯。這種壁毯有著藝術性高的纖細織紋，從17世紀路易十四時代以來，一直是皇室宮殿御用的壁掛裝飾品。至於廣義的戈布蘭，則泛指所有「緯織」織品。這是一種經線與緯線規律交織，只用緯線織出圖案的織法。用來描繪圖案的緯線使用較粗的線，呈現厚重的立體感。

❶ ❺ ❻

❷ ❸ ❹

在黑色底色上，統一使用沉重色調的色彩做配色。
深邃的紅色和粉紅色交織出具有光澤感的古典氛圍。

❹ C80 M65 Y40 K20
R60 G79 B107

❻ C45 M90 Y85 K15
R143 G51 B48

❶ C85 M80 Y70 K55
R33 G35 B42

❷ C65 M45 Y60 K20
R93 G111 B94

❸ C35 M40 Y60 K0
R180 G154 B109

❺ C40 M65 Y55 K0
R168 G107 B101

C15 M50 Y40 K0
R217 G148 B135

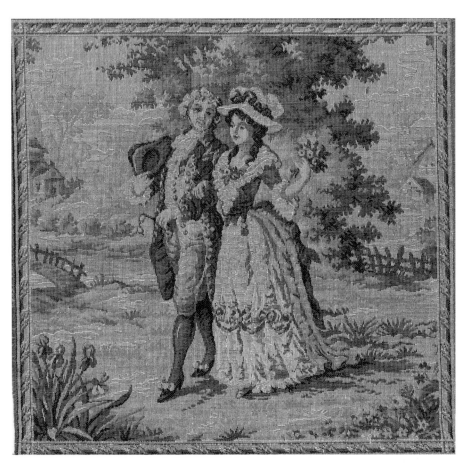

泛黃色調的沉穩配色，與宛如一幅畫作的圖案設計
形成絕妙搭配，整體充滿懷舊鄉愁。

⑥ C75 M75 Y80 K50
R55 G46 B39

① C30 M40 Y55 K0
R190 G158 B118

② C55 M65 Y75 K10
R128 G95 B70

④ C10 M43 Y40 K0
R227 G165 B141

C60 M55 Y85 K10
R117 G108 B62

③ C35 M20 Y20 K0
R178 G191 B195

⑤ C45 M90 Y85 K10
R148 G54 B50

①②⑤

③⑤⑥

②④⑥

①③⑤

雪尼爾布／FEILER

「雪尼爾（Chenille）」在法語中是「毛毛蟲」的意思，雪尼爾布使用的絲絨毛線質感蓬鬆，看起來就像毛毛蟲，因此有了這樣的名稱。雪尼爾織品的特徵是正反兩面圖案相同，質地柔軟，織製工序複雜繁瑣。雪尼爾織品的代表品牌便是FEILER，美麗的圖案是FEILER織品最大的魅力所在。FEILER擁有超過130種顏色的絲絨毛線，一幅織品最多可使用到18種顏色，以精緻的圖案與巧妙的漸層呈現FEILER織品特有的美，長年來深受愛好者支持。

① ② ③

① ④ ⑤

FEILER 的基本款「POPPIES」。以黑、紫和粉紅為主色，交織出奢華氛圍，粉紅與紫色的漸層表現是最大特徵。

⑤ C20 M30 Y70 K0
R213 G180 B92

③ C20 M100 Y80 K10
R188 G16 B46

C35 M40 Y0 K0
R176 G157 B203

② C0 M0 Y0 K100
R35 G24 B21

C0 M40 Y10 K10
R229 G168 B182

C0 M70 Y30 K10
R221 G102 B122

C60 M10 Y50 K0
R107 G179 B146

① C55 M63 Y0 K0
R133 G104 B171

④ C100 M30 Y100 K20
R0 G110 B56

傳承自歐洲中世紀的傳統圖樣,由薔薇與鳳凰組成的
「PARADISE」。色彩區分細緻,可見工藝之精緻。

⑤ C0 M80 Y40 K10
R219 G78 B100

① C80 M20 Y80 K10
R10 G140 B84

② C100 M40 Y100 K30
R0 G92 B48

③ C0 M0 Y0 K100
R35 G24 B21

④ C20 M60 Y100 K0
R207 G123 B14

⑥ C30 M100 Y80 K0
R184 G26 B53

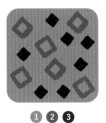 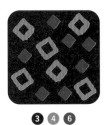

①②③ ③④⑥ ④⑤⑥ ①②⑤

織上許多飽滿草莓，畫面活潑生動的「STRAWBERRY FIELD」，綠葉將草莓襯托得紅嫩欲滴。

1 C10 M100 Y100 K10
R202 G9 B21

2 C0 M40 Y20 K0
R245 G178 B178

3 C7 M10 Y20 K0
R240 G231 B209

4 C65 M30 Y10 K0
R93 G151 B196

5 C10 M45 Y100 K0
R228 G157 B0

6 C60 M15 Y100 K10
R109 G159 B41

C40 M20 Y10 K0
R164 G187 B211

C90 M30 Y100 K10
R0 G123 B58

C75 M80 Y100 K10
R88 G68 B47

1 **2** 3

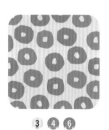

3 **4** **6**

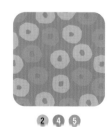

2 **4** **5**

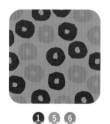

1 **5** **6**

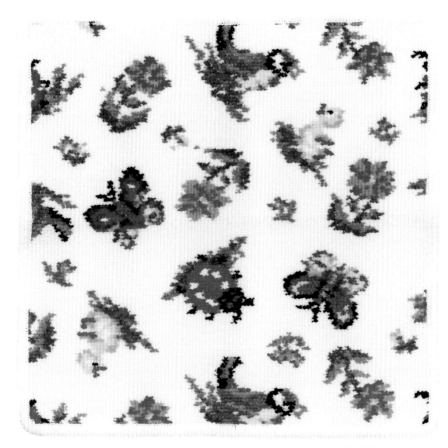

以德國野生動物為主題的可愛織品「HEIDI」。以白底為
主色，配上各種鮮豔色彩，呈現俏皮討喜的效果。

⑤ C100 M70 Y20 K0
R0 G80 B142

C0 M70 Y40 K0
R236 G109 B116

C80 M50 Y100 K30
R49 G88 B41

1 C5 M5 Y5 K3
R241 G239 B238

② C5 M40 Y80 K0
R238 G170 B61

C40 M75 Y100 K0
R169 G88 B36

⑥ C80 M30 Y40 K0
R16 G139 B150

③ C0 M20 Y65 K0
R253 G212 B105

C80 M80 Y80 K65
R33 G26 B25

C60 M30 Y90 K10
R112 G141 B60

❹ C20 M100 Y100 K10
R188 G18 B26

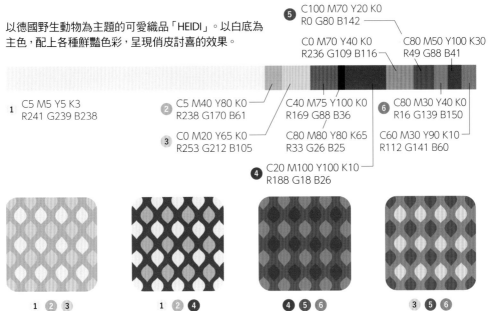

1 ② ③ 1 ② ❹ ❹ ⑤ ⑥ ③ ⑤ ⑥

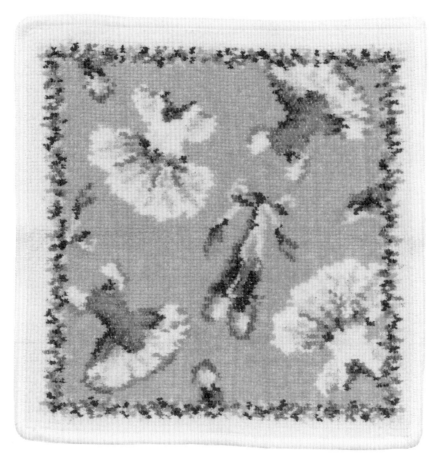

以芭蕾舞衣與舞鞋為主題，令人印象深刻的「BALLERINE」。
淺色調的配色，展現出芭蕾優雅的世界觀。

5 C45 M35 Y35 K55
R89 G90 B90

C50 M20 Y10 K5
R132 G173 B203

1 C8 M5 Y8 K0
R239 G240 B236

2 C20 M15 Y20 K10
R199 G198 B190

C10 M95 Y100 K10
R203 G36 B20

6 C90 M75 Y20 K0
R39 G75 B138

3 C5 M40 Y30 K0
R237 G174 B162

4 C0 M70 Y40 K10
R221 G102 B109

1 2 5

2 3 6

3 4 6

1 4 5

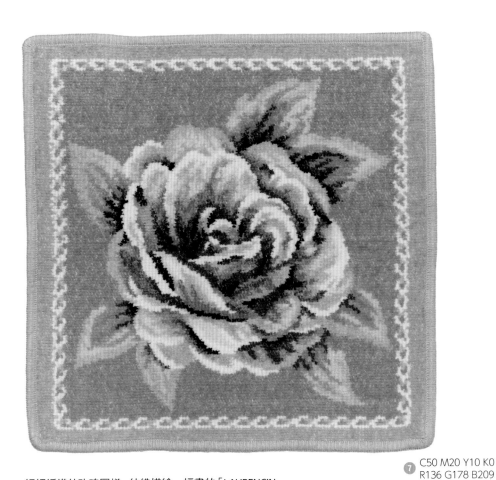

細細編織的玫瑰圖樣，彷彿描繪一幅畫的「LAURENCIN」。
以穩重的淺淡色調配色，散發高雅的氣質。

① C12 M38 Y12 K0
R224 G176 B192

2 C8 M5 Y8 K0
R239 G240 B236

C28 M20 Y23 K25
R161 G163 B159

③ C50 M100 Y100 K10
R140 G33 B38

C25 M60 Y25 K0
R196 G124 B147

④ C15 M10 Y10 K15
R201 G203 B204

5 C0 M30 Y40 K0
R248 G196 B153

6 C80 M80 Y40 K30
R61 G53 B89

7 C50 M20 Y10 K0
R136 G178 B209

① 2 **5**

2 **④** **7**

① **③** **5**

① **④** **6**

以芭蕾舞名作《天鵝湖》為主題的「FEILER SWAN
LAKE」。淡淡的粉紅配黑色，給人成熟穩重的印象。

C40 M35 Y35 K50
R104 G100 B98

1 C20 M15 Y15 K10
R198 G199 B198

2 C5 M35 Y20 K0
R238 G185 B184

3 C10 M60 Y40 K0
R223 G129 B126

5 C50 M30 Y90 K10
R138 G148 B55

4 C85 M85 Y80 K70
R22 G16 B19

6 C100 M50 Y100 K20
R0 G91 B52

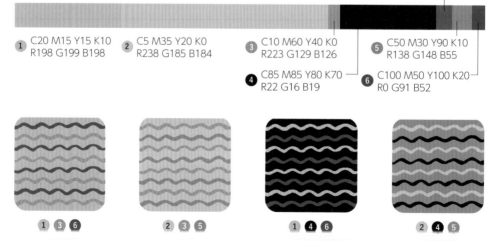

1 **3** **6** **2** **3** **5** **1** **4** **6** **2** **4** **5**

以清純可愛的覆盆莓為主角的「BEAUJARDIN」。坯布色
的底色和水藍色的滾邊增添清爽氣息。

7 C50 M85 Y80 K10
R139 G63 B57

6 C20 M100 Y100 K10
R188 G18 B26

C90 M80 Y60 K30
R35 G54 B72

1 C35 M10 Y5 K0
R175 G207 B230

3 C10 M13 Y20 K0
R234 G223 B206

4 C25 M40 Y95 K0
R202 G158 B29

C40 M100 Y100 K40
R119 G11 B17

2 C70 M30 Y10 K0
R73 G148 B196

5 C70 M40 Y90 K40
R64 G93 B44

C60 M40 Y80 K0
R121 G137 B79

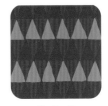

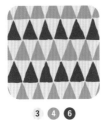

 1 **2** **3**

3 **4** **6**

1 **4** **5**

2 **6** **7**

雅卡爾織品

1804年，法國發明家雅卡爾（Joseph Marie Jacquard）發明了「雅卡爾織布機」，使用這種織布機織出的布料就稱為「雅卡爾（Jacquard）」，又稱提花布。雅卡爾織布機結合打洞卡與原本的織布機，原先人工手織的花紋就能以機器自動完成，即使是複雜的紋路也能又快又正確地織出來。細密織出立體花紋的厚度，完成具有鮮豔光澤和高級感的布料，這種布料多半用來製作窗簾。

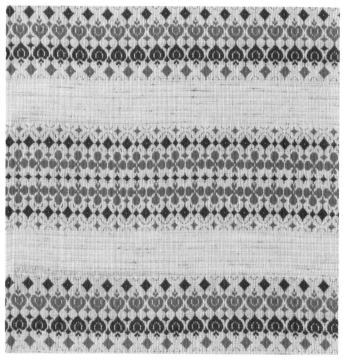

① ③ **④**

① ② **④**

② ③ **④**

暖色系的配色，帶有輕快的節奏感。主色的坯布色占最大比例，將愛心及方塊圖案襯托得更鮮明。

② C10 M80 Y100 K0
R220 G83 B16

① C10 M13 Y20 K0
R234 G223 B206

③ C25 M25 Y40 K0
R201 G188 B156

④ C45 M90 Y80 K15
R143 G51 B52

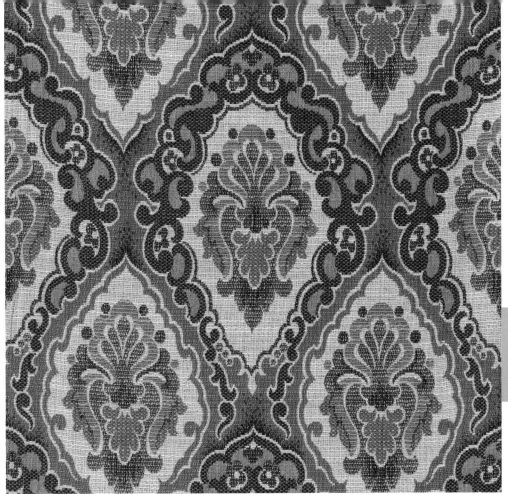

具有色彩分離作用的白色形成鏤空效果，突顯了金黃色的
「fleur-de-li（百合紋章）」。

④ C20 M55 Y95 K0
R208 G133 B28

❶ C35 M70 Y100 K5
R174 G96 B31

❷ C10 M17 Y20 K0
R233 G216 B202

❸ C50 M85 Y100 K20
R130 G58 B33

C45 M75 Y90 K10
R149 G81 B47

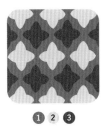

❶ ❷ ❸

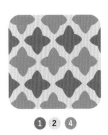

❶ ❷ ❹

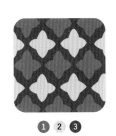

❶ ❷ ❸

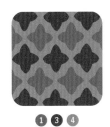

❶ ❸ ❹

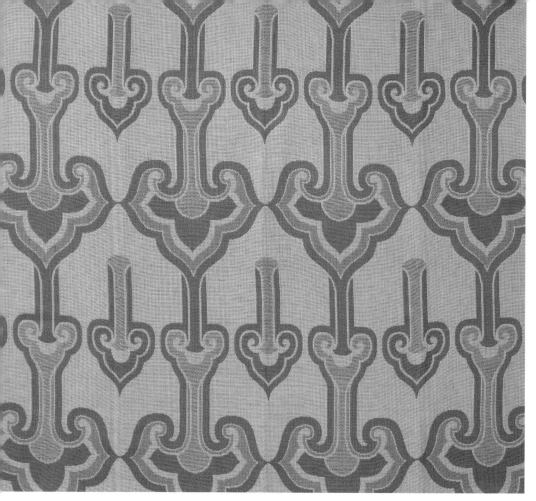

雖然色彩數量不多，但在大塊的花樣中加入不同濃淡的藍色，
使花色富有轉折與強弱。

③ C70 M30 Y25 K0
R77 G147 B174

① C30 M18 Y18 K0
R189 G198 B202

② C95 M50 Y20 K0
R0 G107 B161

④ C60 M35 Y25 K0
R114 G147 B170

① ② ④

① ② ③

① ② ③

② ③ ④

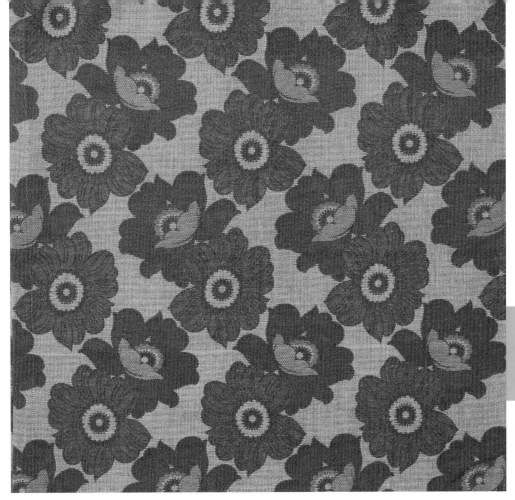

以咖啡色和綠色等自然色系為主的配色，大花圖案配上彩度
低的顏色，營造柔和氛圍。

3 C80 M40 Y70 K10
R47 G118 B91

1 C20 M15 Y20 K10
R199 G198 B190

2 C65 M65 Y90 K15
R104 G88 B53

4 C30 M40 Y50 K0
R190 G158 B127

1 **2** **4**

1 **2** **3**

1 **3** **4**

2 **3** **4**

93

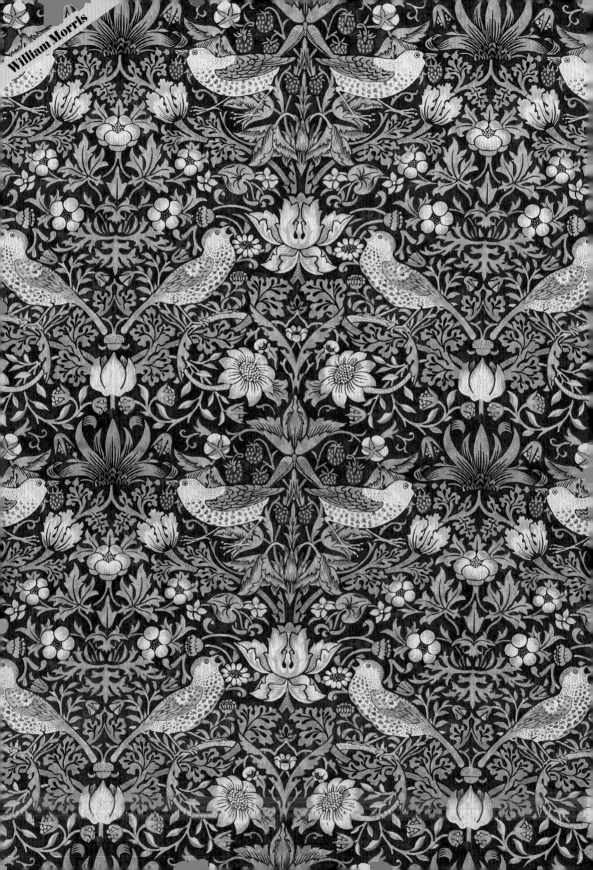

印花布／William Morris

威廉·莫里斯（William Morris）是19世紀後半主導英國「工藝美術運動」的設計師，有「現代設計之父」的稱號。1875年創辦「Morris, Marshall, Faulkner & Co.」設計公司，投入織品研究，主張將生活中充滿生命力的藝術導入織品，設計出多款壁紙及織品布料圖案。將身邊隨處可見的花草樹木及動物昇華為織品花紋，加上百看不厭的優雅配色，在超過1世紀後的現在，仍受到喜愛者堅定不移的支持。

② C55 M25 Y15 K0
R124 G167 B196

④ C20 M40 Y55 K0
R210 G164 B117

① C90 M85 Y45 K20
R43 G53 B91

③ C15 M20 Y25 K0
R222 G206 B189

⑤ C45 M85 Y90 K15
R143 G61 B44

⑦ C50 M38 Y65 K0
R146 G147 B103

⑥ C30 M90 Y70 K0
R185 G57 B67

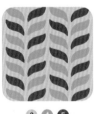

③ ④ ⑤

① ② ④

③ ⑥ ⑦

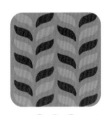

① ② ⑦

① ⑥

③ ④

② ③

⑤ ⑦

莫里斯的代表作「草莓小偷」。有如鏡像般的對稱圖案，在靛藍拔染方式染出的同濃淡藍色輝映下，草莓的紅色更顯鮮豔。

① C25 M25 Y35 K0
R201 G189 B166

② C65 M45 Y40 K0
R106 G129 B139

③ C30 M60 Y50 K0
R188 G121 B111

④ C50 M75 Y70 K0
R148 G86 B77

⑤ C45 M50 Y60 K0
R158 G131 B104
C80 M55 Y60 K20
R55 G92 B90

⑥ C65 M45 Y60 K0
R108 G128 B109

以交纏的葡萄串與葡萄藤構成這幅「葡萄」。使用彩度低
的紅與藍綠，透過互補色相配色展現古典氛圍。

①③⑥

①②⑤

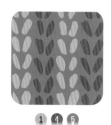
②③④

①④⑤

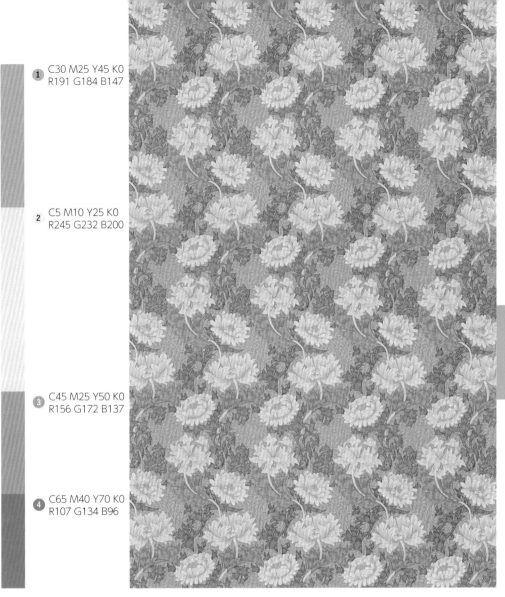

① C30 M25 Y45 K0
R191 G184 B147

② C5 M10 Y25 K0
R245 G232 B200

③ C45 M25 Y50 K0
R156 G172 B137

④ C65 M40 Y70 K0
R107 G134 B96

這幅「菊」的靈感，來自對日本美術工藝的興趣。使用充滿東方情調的大自然色系，配色優美。

① ② ④

① ② ③

① ③ ④

② ③ ④

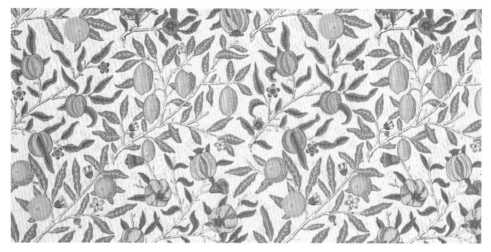

早期的設計之一「果實」。講究細節的水果與花朵圖案
設計，與懷舊的色彩搭配協調。

C0 M35 Y35 K0
R247 G187 B158

3 C30 M50 Y80 K30
R150 G109 B50

C0 M10 Y25 K0
R254 G235 B200

1 C0 M25 Y50 K0
R250 G205 B137

2 C8 M65 Y60 K0
R225 G118 B90

C60 M30 Y60 K0
R117 G152 B117

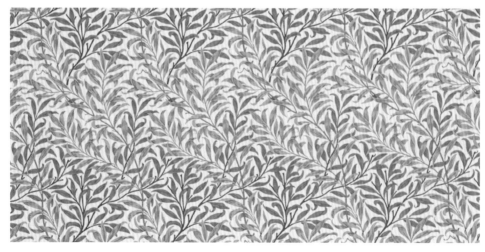

被認為是莫里斯最高傑作的「柳枝」。優雅展現泰晤士
河岸的柳枝，花色與沉穩的暗沉色調形成絕妙搭配。

C75 M55 Y100 K20
R74 G93 B44

C2 M10 Y25 K0
R251 G234 B200

4 C25 M35 Y55 K0
R201 G170 B121

C40 M15 Y45 K0
R167 G191 B153

5 C55 M30 Y60 K0
R131 G156 B116

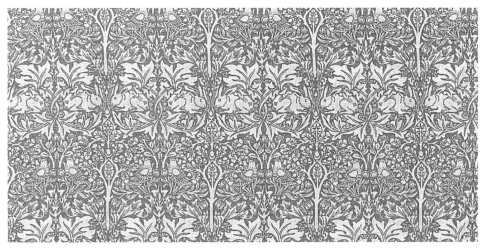

這幅「兄弟兔」有著美麗的對稱設計，使用靛藍拔染的
技法染出霧藍色圖案，氣質高雅。

6　C65 M35 Y35 K0
　　R101 G143 B155

7　C13 M12 Y20 K0
　　R228 G222 B206

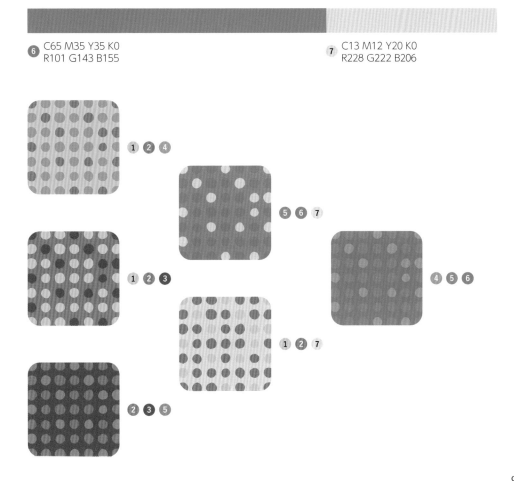

1 2 4

5 6 7

1 2 3

4 5 6

1 2 7

2 3 5

印花布／LAURA ASHLEY

LAURA ASHLEY是羅蘭‧愛思（Laura Ashley）與丈夫巴納德（Bernard Ashley）於1953年創立的印花品牌。身為設計師的羅蘭兒時生活於威爾斯地方，將自身對那片豐饒大自然的回憶放入圖案之中，設計出各種花朵與動植物圖案。LAURA ASHLEY常見的花色包括大朵的玫瑰、大理花，以及原野上盛開的小花等，品牌最大特徵就是各式各樣的花朵圖案。除了清秀的女性化圖案外，還加入傳統維多利亞時代的設計要素，將高貴大方的古典印花帶給全世界。

② ④ ⑤

① ③ ⑥

大膽使用大朵牡丹花圖案的「WISLEY」。以底色的米白為主要色系，整體使用彩度較低的色調，完成雅緻經典的配色。

⑥ C20 M35 Y60 K0
R211 G172 B111

③ C35 M28 Y30 K15
R161 G160 B155

C15 M15 Y45 K0
R224 G212 B154

C25 M23 Y25 K0
R201 G193 B185

⑤ C33 M20 Y43 K0
R189 G190 B154

① C15 M17 Y20 K0
R222 G212 B201

② C8 M8 Y8 K0
R238 G235 B233

C35 M18 Y25 K0
R178 G193 B189

C65 M45 Y65 K15
R98 G115 B91

④ C80 M50 Y40 K5
R55 G110 B131

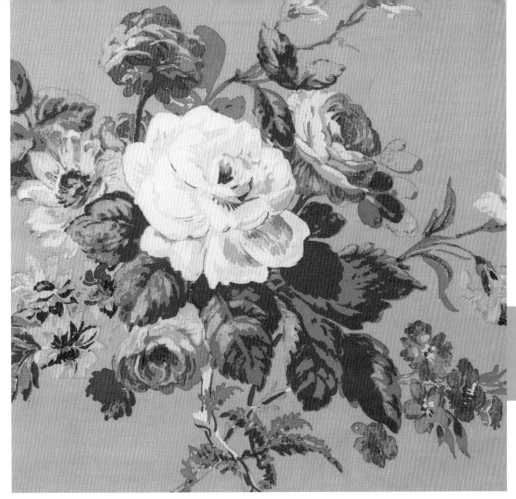

散發古典鄉村魅力的「Rosemore」。葉子使用低彩度的暗綠色，
以對比色相的配色方式，烘托出花朵的紅。

⑥ C60 M80 Y70 K40
R90 G50 B51

C70 M60 Y70 K10 C12 M17 Y10 K0 ④ C20 M85 Y75 K0 C0 M65 Y60 K0
R94 G97 B81 R228 G215 B219 R202 G70 B60 R238 G121 B89

① C35 M20 Y35 K0 ② C7 M8 Y5 K0 ⑤ C15 M30 Y60 K0 C50 M40 Y80 K0
R179 G189 B169 R240 G236 B238 R222 G185 B113 R147 G143 B76

③ C10 M40 Y30 K0
R228 G172 B161

① 2 ❻

2 ④ ⑤

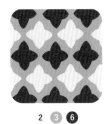

2 ③ ❻

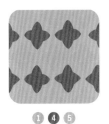

① ④ ⑤

「Wild Meadow」是以水彩畫筆觸展現植物生機的花朵
圖案，在背景的白色主色上搭配多種色彩。

③ C10 M40 Y5 K0
R227 G173 B200

⑤ C65 M45 Y65 K10
R101 G120 B94

① C13 M10 Y12 K0
R227 G226 B223

② C10 M50 Y35 K0
R225 G151 B143

④ C15 M80 Y35 K0
R210 G82 B114

⑥ C40 M15 Y10 K0
R163 G195 B216

C10 M65 Y50 K0
R222 G118 B106

C40 M25 Y40 K0
R168 G177 B156

C65 M35 Y25 K0
R99 G144 B170

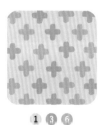

❶❸❻

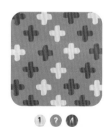

❶❷❹

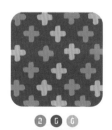

❷❺❻

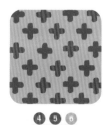

❹❺❻

羅蘭從品牌收藏的絲綢布料中得到靈感,設計出
這款「Mariam」,高貴優雅的花色教人愛不釋手。

3 C40 M60 Y55 K5
R164 G113 B101

5 C65 M70 Y75 K35
R86 G66 B54

1 C25 M15 Y7 K0
R200 G208 B224

2 C40 M85 Y70 K5
R163 G66 B68

C5 M30 Y20 K0
R239 G195 B189

4 C10 M55 Y40 K0
R224 G140 B130

6 C70 M55 Y40 K10
R90 G104 B123

C30 M30 Y30 K0
R190 G177 B170

1 **5** **6**

2 **3** **4**

2 **4** **5**

1 **3** **6**

這款「SEYMOUR STRIPE」有著從灰到紫的濃淡配色，沉穩高雅的色調令人印象深刻。

C8 M8 Y8 K0
R238 G235 B233

C38 M50 Y20 K0
R171 G137 B164

1 C30 M33 Y15 K0
R189 G173 B191

C15 M15 Y15 K15
R200 G195 B192

2 C20 M20 Y20 K35
R158 G152 B149

以色調相近的淺藍與白色搭配的「Little Vines」，精緻描繪的葉與莖，延伸出均衡配置的弧形線條。

3 C30 M10 Y18 K0
R189 G211 B209

4 C10 M7 Y7 K0
R234 G235 B235

搶眼的「Ironwork Scroll」印花，使用了「Camaieu」單色技法，在底色的坯布色上用穩重的暗紅描繪出優美的圖案。

C10 M14 Y14 K0
R233 G222 B215

5 C30 M75 Y45 K0
R186 G91 B107

6 C15 M40 Y20 K0
R218 G169 B177

1 **3** **4**

4 **5** **6**

2 **3** **6**

2 **5** **6**

2 **3**

1 **5**

4 **6**

1 **3**

Europe

蘇格蘭

蘇格蘭格紋

「Tartan」指的是以多色線織成斜紋的蘇格蘭傳統格紋，據說正式的蘇格蘭格紋花色超過7000種，皆在「蘇格蘭格紋註冊協會」嚴格管理之下。蘇格蘭格紋原本是家族的象徵，具有家徽的作用，常見於蘇格蘭民族服裝。其中，最具代表性的蘇格蘭格紋莫過於軍隊制服的「Black Watch」及皇室使用的「Royal Stewart」。在日本，蘇格蘭格紋直接以外來語稱為「Tartan check」，流行服飾也經常使用未經註冊的蘇格蘭格紋。

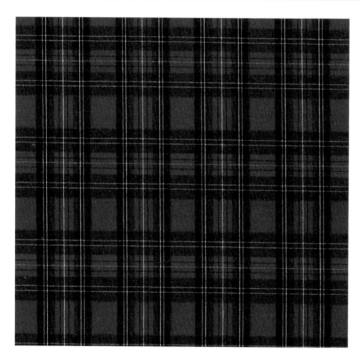

蘇格蘭格紋的基本款，以紅與黑為主色的配色，亮點在於加上具有分離作用的白色線條。

1 C30 M100 Y85 K0
R184 G27 B48

2 C30 M40 Y100 K20
R167 G134 B8

3 C60 M90 Y80 K50
R80 G28 B32

4 C3 M5 Y3 K0
R249 G245 B246

5 C90 M50 Y80 K50
R0 G67 B48

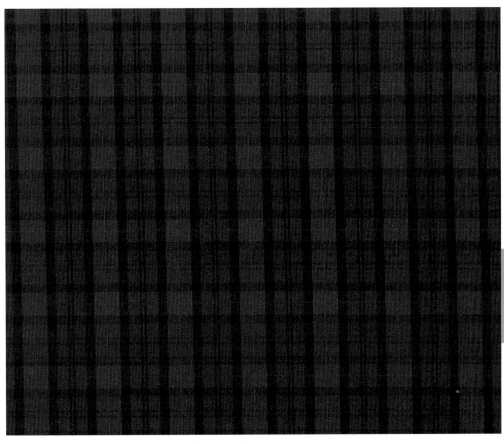

以深綠、深藍及黑色為主，唯一暖色系的紅色達到畫
龍點睛效果，增添了繽紛感。

1 C90 M85 Y30 K30
R38 G46 B96

2 C30 M95 Y100 K10
R174 G41 B30

3 C90 M75 Y80 K20
R37 G66 B62

4 C85 M80 Y75 K60
R29 G31 B34

1 2 4　　**1 2 3**　　**2 3 4**　　**2 3 4**

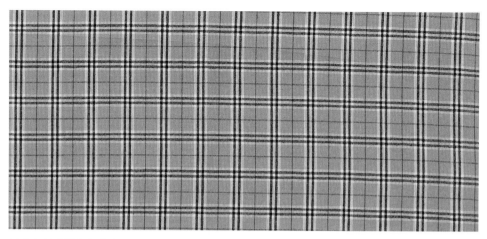

以底色的米褐色為主色，再用白色與黑色交織雙重格
紋，最後加入紅色線條，這樣的搭配傳遞一股暖意。

C30 M95 Y90 K0
R185 G44 B44

C20 M30 Y35 K0
R211 G184 B162

1 C25 M45 Y55 K0
R199 G152 B114

C10 M7 Y10 K0
R234 G234 B230

2 C75 M75 Y70 K45
R59 G50 B51

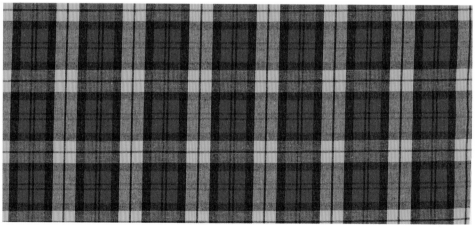

使用高彩度的黃色與紅色作為主色，黑色的雙重格紋具
有收斂整體的作用。

C80 M80 Y80 K60
R38 G31 B30

3 C25 M100 Y95 K0
R192 G25 B37

4 C10 M25 Y80 K0
R234 G195 B66

C30 M35 Y40 K50
R118 G104 B92

C10 M70 Y65 K0
R221 G107 B79

C60 M90 Y70 K30
R101 G42 B55

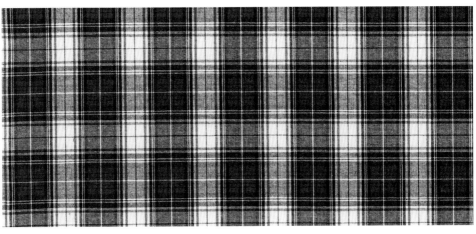

以深藍、綠色與白色為主色的蘇格蘭格紋,配上明度高
的紫色和黃色線條做點綴。

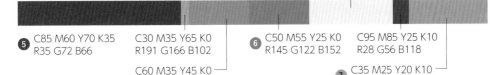

C10 M7 Y5 K0
R234 G235 B239

5 C85 M60 Y70 K35
R35 G72 B66

C30 M35 Y65 K0
R191 G166 B102

C60 M35 Y45 K0
R117 G146 B139

6 C50 M55 Y25 K0
R145 G122 B152

C95 M85 Y25 K10
R28 G56 B118

7 C35 M25 Y20 K10
R167 G171 B179

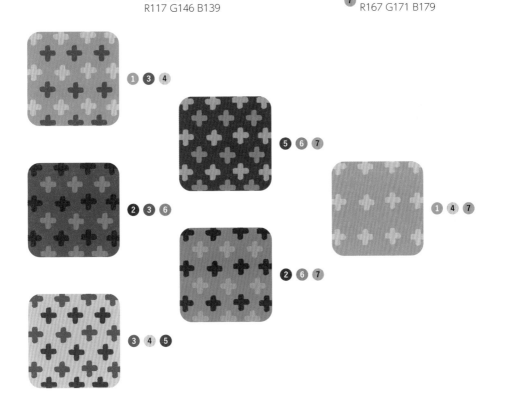

1 3 4

5 6 7

2 3 6

1 4 7

2 6 7

3 4 5

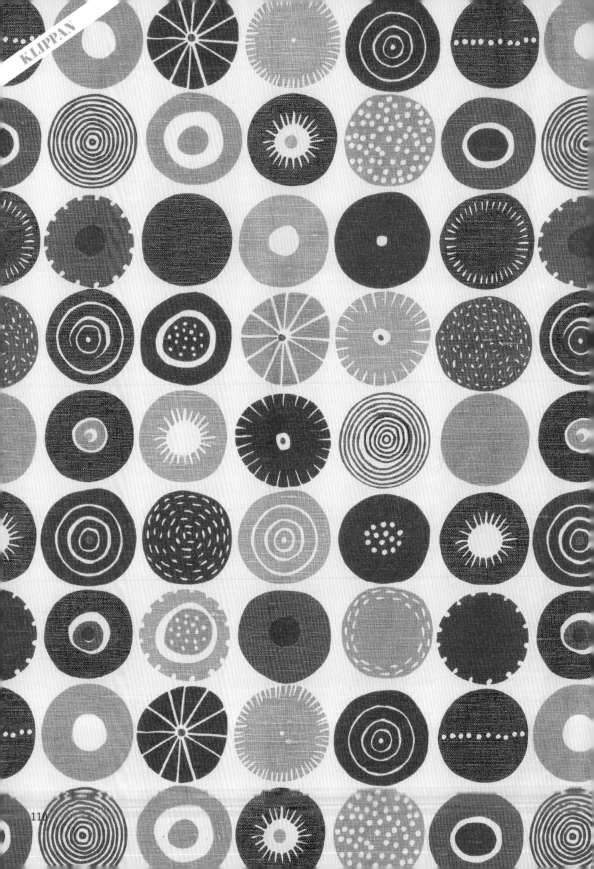

印花布／KLIPPAN

KLIPPAN最早是一家羊毛紡織公司，創立於1879年，1992年首次製作羊毛毯，成立居家織品品牌。品牌向來堅持使用天然纖維，嚴選羊毛和棉花等有機素材，也銷售由北歐頂級設計師設計的棉麻織品。花色款式眾多，從成熟洗練的配色，到為家中帶來繽紛明亮色彩的活力配色，多樣化的用色是KLIPPAN最大特徵。此外，瑞典豐富大自然中的動植物都是KLIPPAN織品花色的靈感來源。

2 C5 M90 Y65 K0
R225 G56 B68

4 C33 M25 Y93 K0
R187 G177 B40

1 C10 M7 Y11 K0
R234 G234 B228

3 C35 M23 Y25 K0
R178 G186 B184

5 C5 M70 Y30 K0
R228 G108 B130

6 C65 M55 Y50 K5
R107 G110 B113

 ② ③ ⑥

 ① ② ④

① ⑤ ⑥

 ④ ⑤ ⑥

① ⑤

 ③ ⑥

① ④

 ② ⑤

KLIPPAN 最具代表性的花色「Candy（設計：BENGT & LOTTA）」。以色彩鮮豔的圓形排列而成，其間加上偏暖的灰色，確保整體色調和諧。

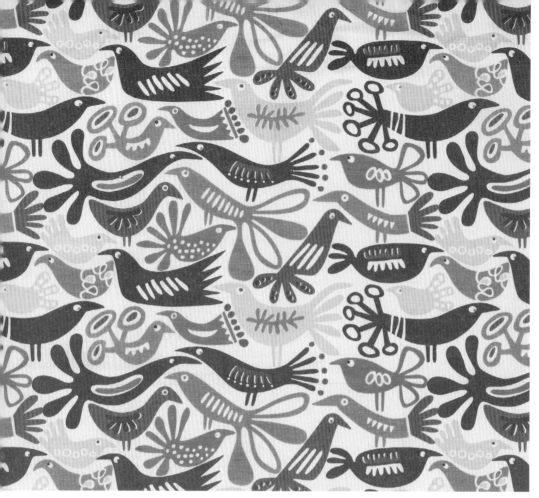

以獨特線條描繪滿版小鳥圖案的「Bird（設計：BENGT & LOTTA）」。使用紅色、
橘色等暖色系，搭配彩度低的霧藍色和黃綠色，完成很有北歐風格的配色。

③ C55 M30 Y25 K0
R127 G159 B175

C17 M13 Y20 K0
R219 G217 B205

① C10 M7 Y10 K0
R234 G234 B230

② C10 M93 Y100 K0
R217 G47 B22

④ C10 M75 Y100 K0
R221 G95 B13

⑤ C40 M35 Y90 K0
R171 G157 B54

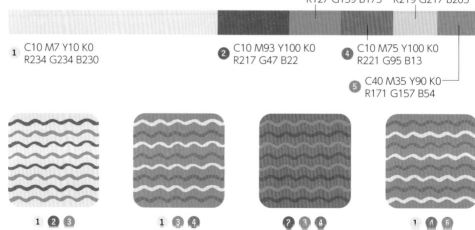

1 2 3 1 3 4 2 3 4 1 4 5

由各式各樣魚類並排而成的「Fish（設計：BENGT & LOTTA）」。使用偏寒色
系的藍色、偏中性的黃綠色及暖色系的粉紅色均勻配色。

3 C5 M55 Y28 K0
R232 G143 B149

5 C85 M70 Y55 K25
R47 G69 B84

1 C10 M7 Y10 K0
R234 G234 B230

2 C83 M60 Y18 K0
R51 G98 B154

4 C40 M20 Y85 K0
R171 G180 B67

6 C60 M35 Y30 K0
R115 G147 B163

1 **3** **4**

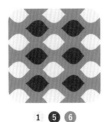

1 **5** **6**

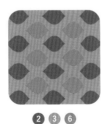

2 **3** **6**

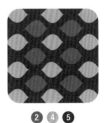

2 **4** **5**

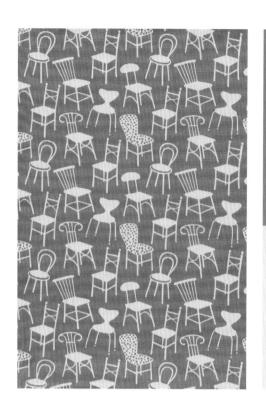

1 C55 M32 Y30 K0
R128 G155 B166

2 C10 M5 Y8 K0
R234 G238 B235

描繪各種不同造型椅子的「Chair（設計：BENGT & LOTTA）」。底色是彩度低的灰藍色，上面散布白色的椅子，簡潔中不失時尚的雙色配色。

以瑞典厄蘭島蕨類植物為主題的「Fraken（設計：Bitte Stenstrom）」。在主色的白底上以各種綠色系描繪清爽的大自然。

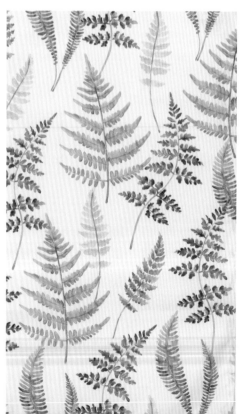

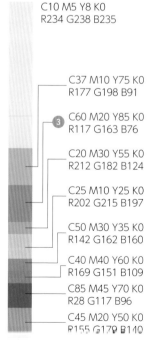

C10 M5 Y8 K0
R234 G238 B235

C37 M10 Y75 K0
R177 G198 B91

3 C60 M20 Y85 K0
R117 G163 B76

C20 M30 Y55 K0
R212 G182 B124

C25 M10 Y25 K0
R202 G215 B197

C50 M30 Y35 K0
R142 G162 B160

C40 M40 Y60 K0
R169 G151 B109

C85 M45 Y70 K0
R28 G117 B96

C45 M20 Y50 K0
R155 G179 B140

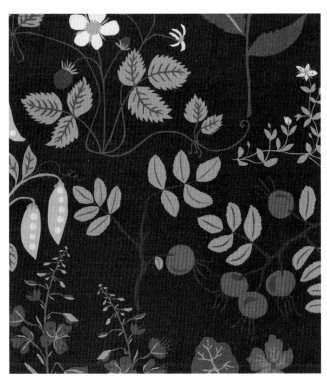

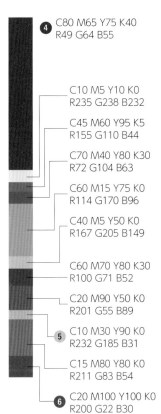

4 C80 M65 Y75 K40
R49 G64 B55

C10 M5 Y10 K0
R235 G238 B232

C45 M60 Y95 K5
R155 G110 B44

C70 M40 Y80 K30
R72 G104 B63

C60 M15 Y75 K0
R114 G170 B96

C40 M5 Y50 K0
R167 G205 B149

C60 M70 Y80 K30
R100 G71 B52

C20 M90 Y50 K0
R201 G55 B89

5 C10 M30 Y90 K0
R232 G185 B31

C15 M80 Y80 K0
R211 G83 B54

6 C20 M100 Y100 K0
R200 G22 B30

這款「Leksands（設計：Edholm Ullenius）」，靈感來自
位於萊克桑德（Leksands）的避暑別墅。深綠色的背景
將色彩繽紛的植物襯托得更加鮮明。

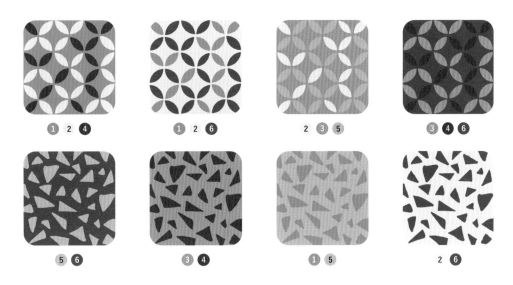

1 2 **4**　　**1** 2 **6**　　2 3 **5**　　3 **4** **6**

5 **6**　　3 **4**　　**1** **5**　　2 **6**

115

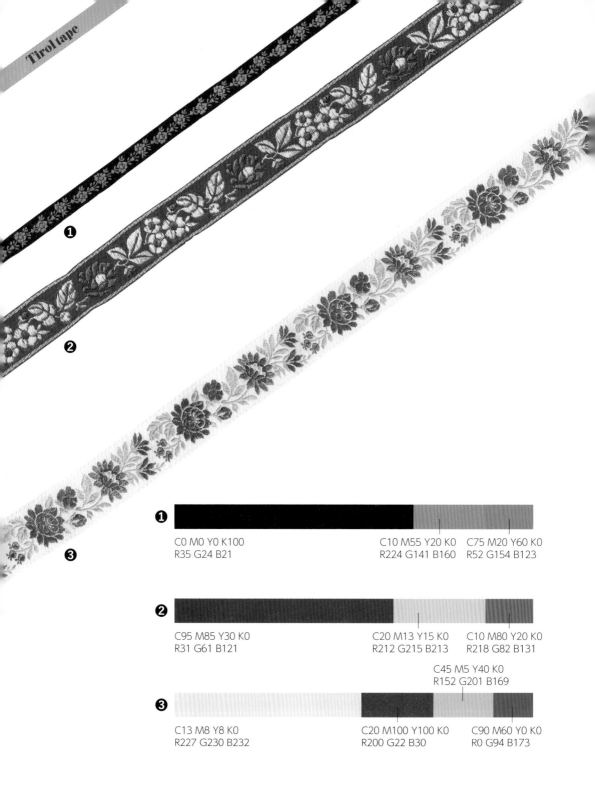

Tirol tape

❶

❷

❸

❶

C0 M0 Y0 K100
R35 G24 B21

C10 M55 Y20 K0
R224 G141 B160

C75 M20 Y60 K0
R52 G154 B123

❷

C95 M85 Y30 K0
R31 G61 B121

C20 M13 Y15 K0
R212 G215 B213

C10 M80 Y20 K0
R218 G82 B131

❸

C13 M8 Y8 K0
R227 G230 B232

C20 M100 Y100 K0
R200 G22 B30

C45 M5 Y40 K0
R152 G201 B169

C90 M60 Y0 K0
R0 G94 B173

提花織帶

名為「Tirol tape」的提花織帶，是歐洲中部橫跨義大利與奧地利的提洛地區（Tirol）傳統工藝品，原本是提洛民族傳統服飾上的滾邊條，特徵是在緞帶上刺上花朵、動物或水果等圖案的連續帶狀刺繡。不過現在即使不是提洛地區出產，只要是這類刺繡織帶都泛稱為Tirol tape（譯註：中文多半稱為提花織帶）。

❹

C100 M90 Y20 K0
R14 G53 B127

C15 M15 Y20 K0
R223 G215 B203

C15 M100 Y100 K0
R208 G18 B27

C85 M40 Y85 K5
R19 G119 B76

❺

C95 M100 Y5 K0
R45 G33 B132

C20 M100 Y100 K0
R200 G22 B30

C10 M13 Y10 K0
R233 G224 B224

C90 M30 Y80 K5
R0 G128 B86

❻

C85 M85 Y50 K20
R58 G53 B86

C45 M20 Y75 K0
R158 G177 B91

C20 M100 Y100 K0
R200 G22 B30

C15 M20 Y15 K0
R222 G207 B207

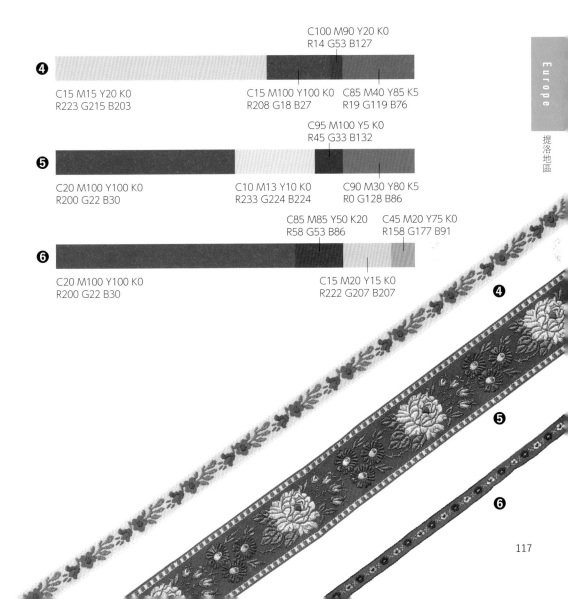

❹

❺

❻

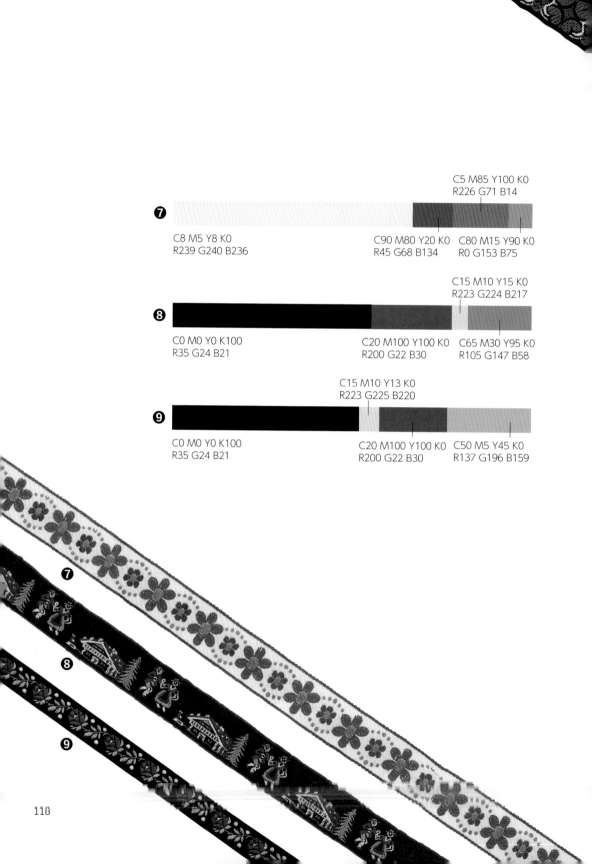

❼

C5 M85 Y100 K0
R226 G71 B14

C8 M5 Y8 K0
R239 G240 B236

C90 M80 Y20 K0
R45 G68 B134

C80 M15 Y90 K0
R0 G153 B75

❽

C15 M10 Y15 K0
R223 G224 B217

C0 M0 Y0 K100
R35 G24 B21

C20 M100 Y100 K0
R200 G22 B30

C65 M30 Y95 K0
R105 G147 B58

❾

C15 M10 Y13 K0
R223 G225 B220

C0 M0 Y0 K100
R35 G24 B21

C20 M100 Y100 K0
R200 G22 B30

C50 M5 Y45 K0
R137 G196 B159

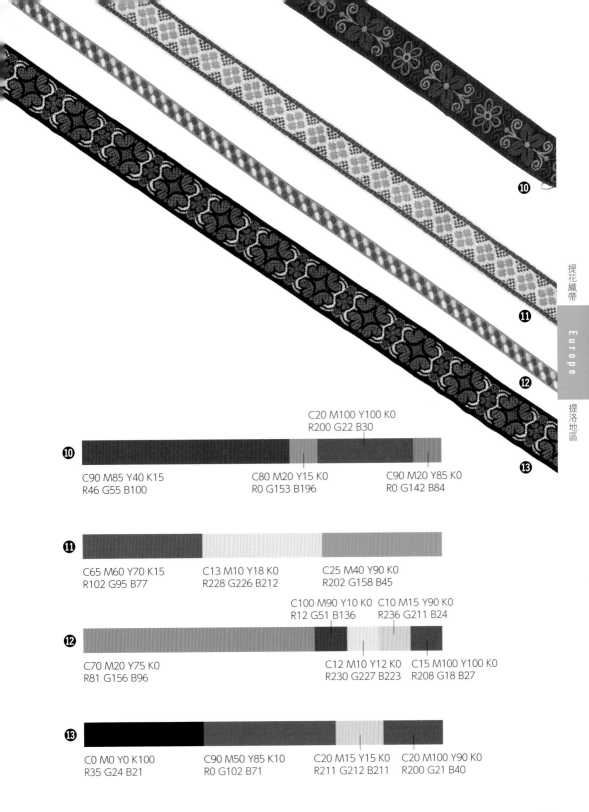

⑩

C20 M100 Y100 K0
R200 G22 B30

C90 M85 Y40 K15
R46 G55 B100

C80 M20 Y15 K0
R0 G153 B196

C90 M20 Y85 K0
R0 G142 B84

⑪

C65 M60 Y70 K15
R102 G95 B77

C13 M10 Y18 K0
R228 G226 B212

C25 M40 Y90 K0
R202 G158 B45

⑫

C100 M90 Y10 K0
R12 G51 B136

C10 M15 Y90 K0
R236 G211 B24

C70 M20 Y75 K0
R81 G156 B96

C12 M10 Y12 K0
R230 G227 B223

C15 M100 Y100 K0
R208 G18 B27

⑬

C0 M0 Y0 K100
R35 G24 B21

C90 M50 Y85 K10
R0 G102 B71

C20 M15 Y15 K0
R211 G212 B211

C20 M100 Y90 K0
R200 G21 B40

❶

C0 M40 Y30 K0
R245 G177 B162

C0 M80 Y75 K0
R234 G85 B57

C10 M10 Y10 K0
R234 G229 B227

C0 M60 Y20 K0
R238 G134 B154

C15 M13 Y15 K0
R223 G219 B214

❷

C0 M60 Y30 K0
R239 G133 B140

C20 M90 Y60 K0
R201 G56 B77

C30 M40 Y10 K0
R188 G161 B190

C0 M48 Y70 K0
R243 G157 B80

歐洲古董布

1950年代後以德國為主的歐洲古董布，大多用來製作床單或枕套，抽象前衛的花朵圖案尤其吸睛。顏色方面，有色調柔和的暖色系配色、運用寒色系與暖色系對比效果的配色，也有全部使用寒色系的簡潔配色。歐洲古董布的懷舊氛圍和日本的「昭和復古」風格頗為相近。

C0 M30 Y25 K0
R248 G198 B181

C10 M10 Y10 K0
R234 G229 B227

❸

C40 M28 Y80 K0
R170 G169 B77

C0 M55 Y30 K0
R240 G145 B146

C45 M53 Y0 K0
R155 G127 B185

C5 M45 Y15 K0
R235 G165 B180

C15 M10 Y15 K0
R223 G224 B217

C10 M15 Y75 K0
R236 G212 B82

❹

C60 M5 Y35 K0
R101 G187 B177

C35 M30 Y20 K0
R178 G174 B186

C48 M45 Y80 K0
R152 G137 B74

C10 M12 Y12 K0
R233 G226 B221

❺

C5 M40 Y20 K0
R236 G175 B178

C10 M40 Y10 K0
R227 G173 B193

C0 M80 Y40 K0
R233 G84 B107

C54 M80 Y83 K34
R107 G55 B43

C49 M30 Y100 K0
R149 G158 B36

C51 M60 Y0 K0
R142 G111 B175

6

C11 M22 Y42 K0
R231 G204 B155

C10 M8 Y9 K0
R233 G234 B230

C0 M65 Y17 K0
R237 G122 B152

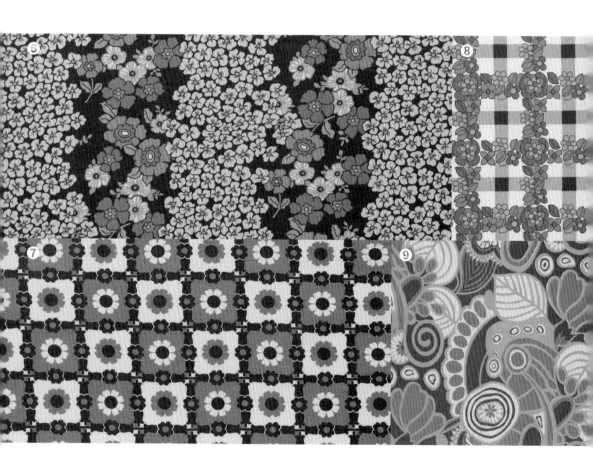

7

C25 M55 Y77 K0
R198 G132 B69

C5 M5 Y7 K0
R245 G243 B238

C56 M70 Y85 K44
R91 G60 B36

❽

C10 M9 Y9 K0
R234 G231 B229

C5 M82 Y95 K0
R227 G79 B24

C11 M43 Y43 K0
R226 G164 B136

C0 M66 Y100 K63
R122 G54 B0

❿

歐洲古董布

Europe

❾

C8 M42 Y100 K0
R233 G163 B0

C13 M12 Y15 K0
R227 G223 B215

C37 M80 Y84 K20
R151 G68 B46

C10 M77 Y94 K0
R220 G90 B29

C32 M74 Y82 K10 C62 M48 Y5 K0 C62 M0 Y27 K0
R172 G86 B53 R112 G126 B184 R87 G191 B195

❿

C12 M9 Y11 K0
R230 G229 B226

C16 M31 Y48 K0
R219 G183 B137

C60 M65 Y75 K10
R118 G93 B71

C9 M30 Y86 K0
R234 G186 B46

C9 M56 Y16 K0
R225 G139 B164

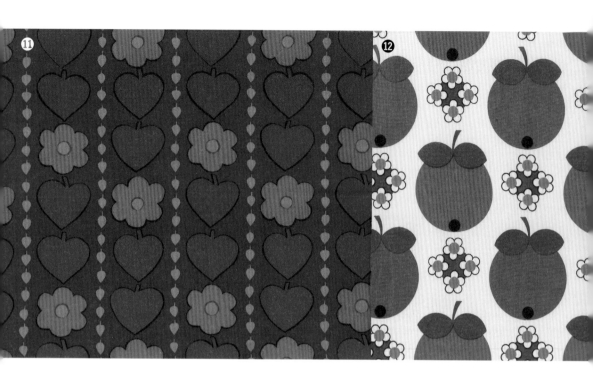

⑪

⑫

⑬

C15 M11 Y10 K0
R223 G223 B225

C100 M67 Y19 K0
R0 G84 B146

C6 M87 Y64 K0
R224 G65 B71

⑭

C12 M9 Y10 K0
R230 G229 B227

C75 M60 Y47 K62
R36 G48 B60

C0 M95 Y100 K0
R231 G36 B16

⑬

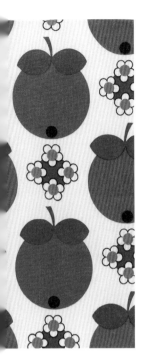

❶❶

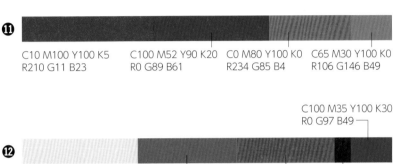

C10 M100 Y100 K5
R210 G11 B23

C100 M52 Y90 K20
R0 G89 B61

C0 M80 Y100 K0
R234 G85 B4

C65 M30 Y100 K0
R106 G146 B49

C100 M35 Y100 K30
R0 G97 B49 ⌐

❶❷

C10 M10 Y12 K0
R234 G229 B223

C75 M35 Y100 K15
R67 G121 B49

C0 M90 Y95 K0
R232 G56 B23

C80 M75 Y75 K55
R40 G41 B39

C57 M31 Y9 K0
R119 G156 B198

C89 M43 Y100 K0
R0 G117 B60

⑮

C12 M8 Y11 K0
R230 G231 B227

C48 M15 Y0 K0
R139 G188 B229

C47 M47 Y20 K0
R151 G137 B167

C70 M10 Y70 K0
R72 G168 B109

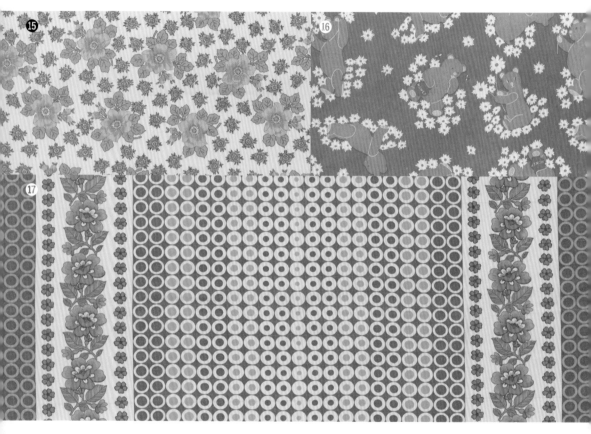

C15 M30 Y71 K0
R222 G184 B89

⑯

C70 M35 Y82 K0
R90 G137 B80

C0 M50 Y100 K0
R243 G152 B0

C14 M12 Y18 K0
R225 G222 B210

C40 M40 Y85 K0
R170 G149 B64

⑰

C75 M46 Y89 K5
R77 G116 B66

C17 M11 Y26 K0
R220 G220 B195

C15 M35 Y90 K0
R222 G173 B37

C13 M68 Y81 K0
R217 G110 B55

East Asia
東亞

本章將介紹日本、中國、台灣、韓國
的織品。由於過去日本及韓國受到中
國色彩影響，歷史愈悠久的織品，愈
常使用紅色等鮮豔醒目的配色。

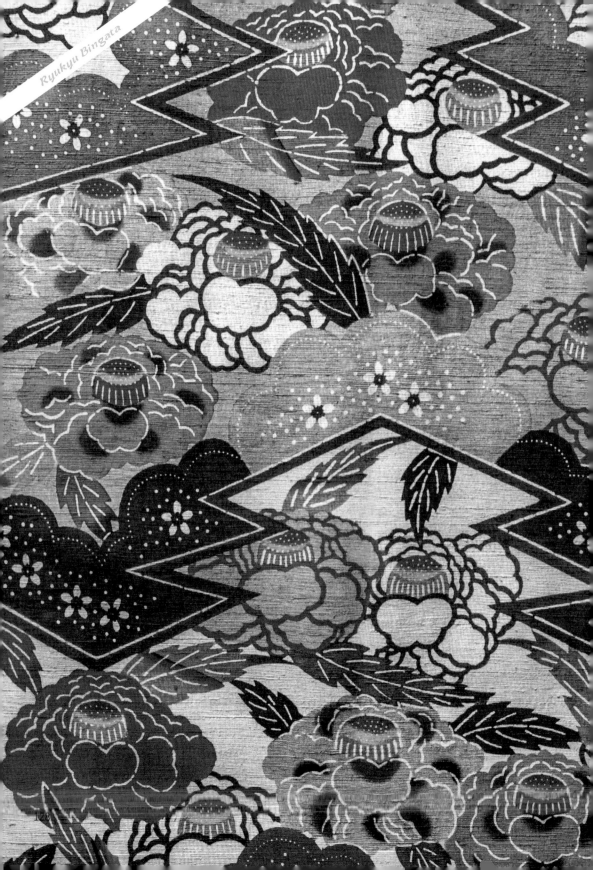

琉球紅型

「紅型（Bingata）」是沖繩織染布的總稱，「紅」指顏色，「型」則指花紋圖案。關於琉球紅型的起源眾說紛紜，最早可回溯至13世紀。使用顏料及植物染料，在棉布、絹布或芭蕉布上進行「型染」。型染必須使用型紙，在沒有圖案的「地紙」下方鋪上用沖繩島豆腐乾燥製成的「六壽（或稱六十）」型紙，將花紋用小刀刻在型紙上做出凸版雕花。接著用名為「型置」的手法，將型紙放在布上，塗敷防染漿糊後，以「塗筆」或「擦筆」為圖樣上色，最後再加上紅型特有的暈染手法「隈取」，就完成了在南國強烈日光下色彩搶眼的紅型花布了。

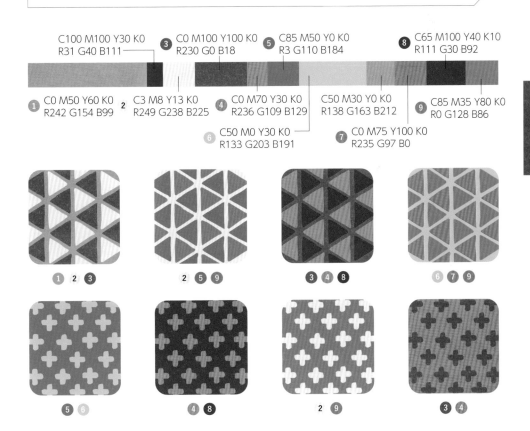

C100 M100 Y30 K0 R31 G40 B111 — ③

C0 M100 Y100 K0 R230 G0 B18 ⑤

C85 M50 Y0 K0 R3 G110 B184

⑧ C65 M100 Y40 K10 R111 G30 B92

① C0 M50 Y60 K0 R242 G154 B99

② C3 M8 Y13 K0 R249 G238 B225

④ C0 M70 Y30 K0 R236 G109 B129

C50 M30 Y0 K0 R138 G163 B212

⑨ C85 M35 Y80 K0 R0 G128 B86

⑥ C50 M0 Y30 K0 R133 G203 B191

⑦ C0 M75 Y100 K0 R235 G97 B0

① ② ③

② ⑤ ⑨

③ ④ ⑧

⑥ ⑦ ⑨

⑤ ⑥

④ ⑧

② ⑨

③ ④

使用多種色彩，大膽展現圖案。同時使用暖色與寒色，再加入綠色及紫色等中性色來保持整體平衡，透過「隈取」手法加上深藍色的暈染，為花朵圖案賦予立體感。

底色是鮮亮的黃，配上琉球舞踏的花笠與各式花卉，
色彩繽紛多樣。穿插其中的深綠則令畫面有了強弱。

❸ C5 M40 Y0 K0
R236 G177 B207

❺ C85 M30 Y80 K0
R0 G134 B88

❶ C0 M45 Y95 K0
R245 G162 B0

C5 M5 Y5 K0
R245 G243 B242

C35 M100 Y100 K10
R165 G27 B32

C80 M40 Y80 K70
R3 G53 B29

C0 M10 Y35 K0
R254 G234 B180

❹ C50 M45 Y0 K0
R142 G139 B194

C50 M80 Y80 K10
R139 G72 B59

❷ C10 M65 Y100 K0
R223 G116 B3

C80 M100 Y30 K0
R85 G36 B110

❻ C60 M100 Y100 K50
R80 G11 B16

❶❷❺

❶❸❹

❸❹❻

❷❺❻

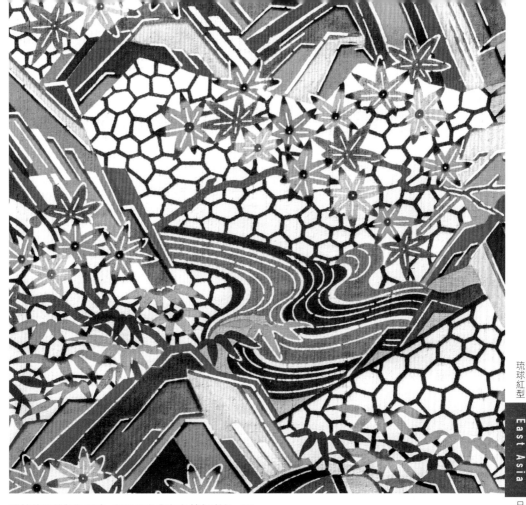

雖然使用的顏色眾多，加入白色與灰色等無彩色，眾
多顏色就有了區隔，給人清楚分明的印象。

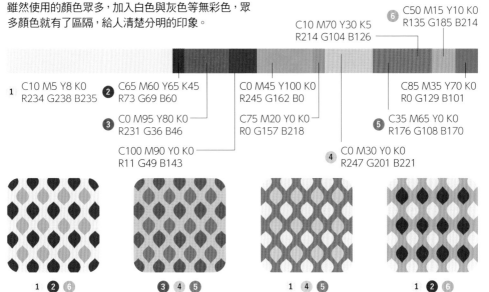

6 C50 M15 Y10 K0
R135 G185 B214

C10 M70 Y30 K5
R214 G104 B126

1 C10 M5 Y8 K0
R234 G238 B235

2 C65 M60 Y65 K45
R73 G69 B60

C0 M45 Y100 K0
R245 G162 B0

C85 M35 Y70 K0
R0 G129 B101

3 C0 M95 Y80 K0
R231 G36 B46

C75 M20 Y0 K0
R0 G157 B218

5 C35 M65 Y0 K0
R176 G108 B170

C100 M90 Y0 K0
R11 G49 B143

4 C0 M30 Y0 K0
R247 G201 B221

1 2 6 3 4 5 1 4 5 1 2 6

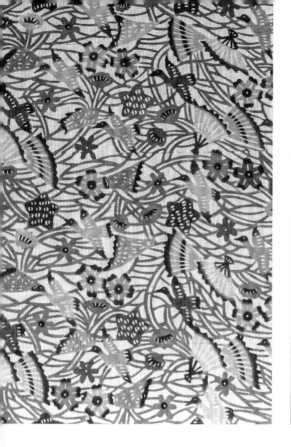

① C18 M18 Y20 K0
R216 G208 B200

② C90 M60 Y0 K0
R0 G94 B173

C30 M100 Y100 K0
R184 G28 B34

C10 M47 Y80 K0
R228 G154 B62

③ C0 M35 Y20 K0
R246 G188 B184

C100 M100 Y40 K0
R31 G42 B102

C55 M15 Y60 K0
R127 G176 B124

C40 M80 Y40 K10
R157 G72 B103

白底上的藍色圖案營
造了涼爽的氛圍，交
錯其間的粉紅、紅色
和橘色等暖色系則增
添可愛的感覺。

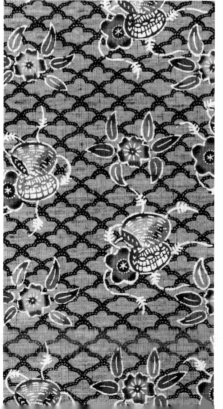

背景以濃淡不同的
紅褐色予人穩重沉
著印象，也將上面
紅、黃、綠、藍色的
花葉圖案襯托得更
加立體。

C15 M55 Y50 K0
R216 G137 B114

④ C85 M90 Y75 K70
R23 G9 B21

C0 M70 Y40 K0
R236 G109 B116

C45 M100 Y100 K20
R138 G26 B31

C5 M33 Y80 K0
R240 G184 B63

⑤ C58 M10 Y30 K0
R110 G183 B183

C85 M65 Y75 K30
R42 G71 B63

C20 M70 Y10 K0
R203 G103 B154

C95 M70 Y30 K0
R0 G81 B131

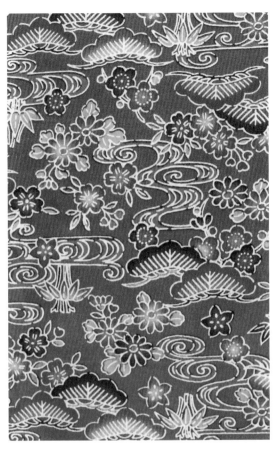

6 C0 M100 Y55 K0
R229 G0 B74

C5 M10 Y0 K0
R243 G235 B244

C85 M60 Y10 K0
R40 G97 B163

C85 M100 Y30 K0
R73 G37 B110

C50 M70 Y0 K0
R145 G93 B163

C20 M95 Y100 K0
R201 G42 B29

C0 M65 Y65 K0
R238 G121 B81

C35 M80 Y100 K0
R178 G80 B34

7 C0 M25 Y85 K0
R252 G201 B44

8 C65 M0 Y75 K0
R88 G183 B101

以粉紅等暖色系為主色的多色配色。象徵「水」的藍色
曲線為畫面加入一絲清涼。

1 ❹ 5

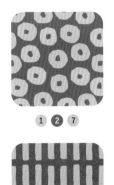

1 2 7

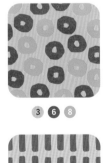

3 ❻ 8

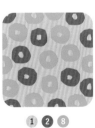

1 2 8

4 8

3 6

2 7

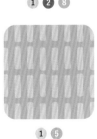

1 5

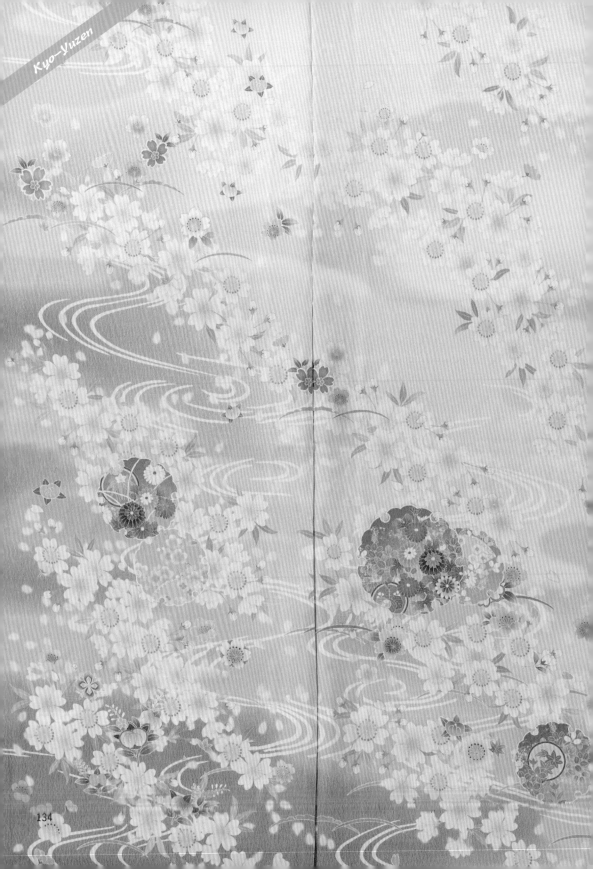

京友禪

以「友禪染」這種染色技法做出的布料中，在京都誕生的就稱為京友禪（Kyo-Yuzen）。友禪染是日本自古相傳的染色技法，17世紀後半由宮崎友禪齋集大成，開始有「京友禪」的稱呼。染色前先在布料上描繪底圖，用稱為「絲目糊」的細長線狀防染漿糊，沿著底圖上的輪廓勾勒，這麼做是為了防止相鄰的兩種顏色互相渲染。之後，再用畫筆或刷子著色。反覆防染與上色的過程，最後就能得出豐富多色的花紋。相較於風格寫實的加賀友禪，京友禪的特徵偏向繪畫，圖案多為花鳥風月，也會加上刺繡、金箔銀箔和金銀粉等裝飾。

② C45 M81 Y68 K11
R147 G70 B70

④ C31 M54 Y39 K0
R186 G133 B133

⑥ C17 M29 Y30 K0
R217 G188 B172

C32 M24 Y31 K0
R186 G186 B173

① C23 M21 Y34 K0
R206 G197 B171

③ C35 M46 Y26 K0
R178 G146 B160

⑤ C12 M10 Y11 K0
R229 G227 B225

⑦ C62 M35 Y20 K0
R108 G146 B178

C20 M80 Y70 K0
R203 G82 B69

⑧ C41 M30 Y20 K0
R164 G170 B185

⑨ C29 M37 Y68 K28
R156 G131 B75

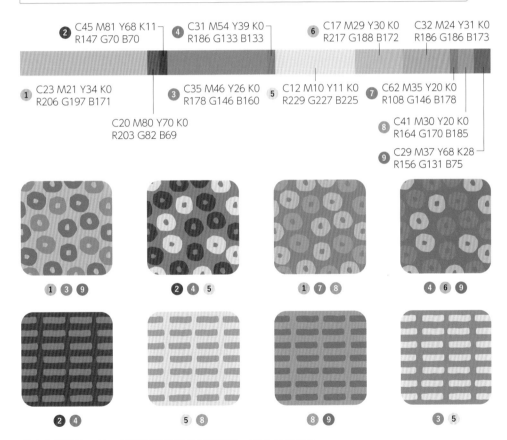

① ③ ⑨　　　② ④ ⑤　　　① ⑦ ⑧　　　④ ⑥ ⑨

② ④　　　⑤ ⑧　　　⑧ ⑨　　　③ ⑤

從白色到紫色，統一使用淺淡色調的優雅配色。在大量偏白色的櫻花之中，帶紅色的菊花形成了重點。整幅花色中央色彩較濃，愈往外色彩暈染得愈淡，這種漸層變化也是京友禪的特徵。

以底色的灰為主色，整體配色給人偏金或銀的金屬光澤印象。
以抽象手法描繪的松樹頗有現代普普風，俏皮可愛。

④ C60 M80 Y94 K38
R93 G52 B31

C37 M48 Y64 K0
R176 G139 B98

❶ C70 M60 Y52 K5
R96 G100 B108

C84 M57 Y65 K33
R36 G78 B73

C56 M46 Y38 K0
R130 G133 B141

C23 M23 Y42 K0
R206 G193 B154

❷ C70 M30 Y64 K0
R85 G145 B111

C30 M45 Y45 K0
R189 G150 B131

⑤ C12 M10 Y11 K0
R229 G227 B225

C58 M35 Y65 K0
R124 G146 B105

❸ C43 M49 Y38 K0
R161 G135 B139

❻ C80 M74 Y76 K51
R44 G45 B42

❶❷ ⑤　　　❶❷ ❻　　　❸④ ⑤　　　❶❸ ⑤

136

以不同濃淡的黑色與紫色搭配絞染。值得注意的是，黑底上的茶花圖案英姿凜然，淺紫色上的茶花優美婀娜，風格迥異。

C48 M35 Y22 K0
R148 G156 B176

C50 M42 Y62 K0
R146 G141 B106

1 C86 M87 Y74 K64
R26 G20 B29

C77 M82 Y61 K33
R66 G50 B66

5 C13 M10 Y11 K0
R227 G227 B224

C48 M38 Y34 K0
R148 G151 B155

2 C38 M33 Y54 K0
R173 G164 B124

4 C33 M47 Y34 K0
R183 G145 B147

6 C55 M49 Y32 K0
R133 G129 B148

3 C68 M44 Y63 K0
R99 G127 B105

C87 M87 Y73 K64
R24 G20 B30

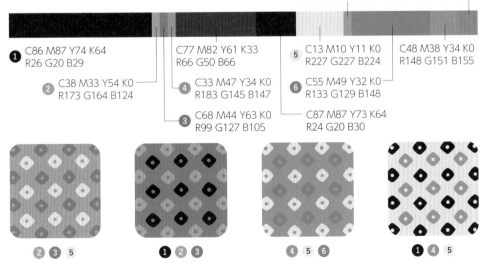

2 **3** **5** **1** **2** **3** **4** **5** **6** **1** **4** **5**

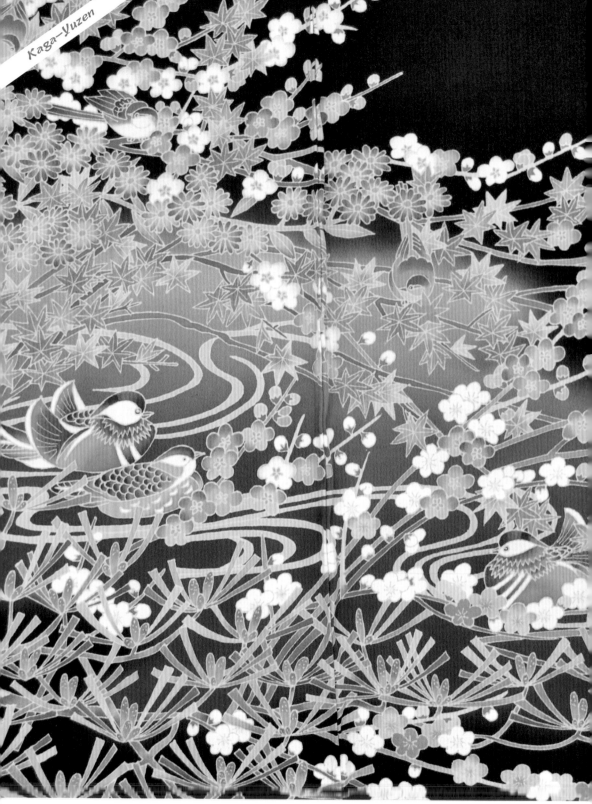

加賀友禪

加賀友禪（Kaga-Yuzen）據說始於室町時代加賀地方盛行的「梅染」。江戶中期在京都展開友禪染，晚年搬到金澤度過的宮崎友禪齋為友禪染加入嶄新的創意，確立了現在的加賀友禪。加賀友禪的特徵是色調沉穩，花草圖案細緻寫實。外側顏色較濃，愈往中央顏色愈淡。帶出立體感的「先暈」技法、能展現更自然美感的「蟲喰」彩色技法，以及「加賀五彩」（參照P.143）都是加賀友禪獨創的特色。

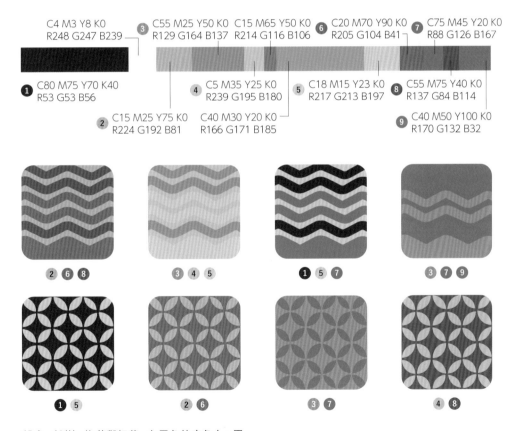

C4 M3 Y8 K0
R248 G247 B239

❸ C55 M25 Y50 K0
R129 G164 B137

C15 M65 Y50 K0
R214 G116 B106

❻ C20 M70 Y90 K0
R205 G104 B41

❼ C75 M45 Y20 K0
R88 G126 B167

❶ C80 M75 Y70 K40
R53 G53 B56

❹ C5 M35 Y25 K0
R239 G195 B180

❺ C18 M15 Y23 K0
R217 G213 B197

❽ C55 M75 Y40 K0
R137 G84 B114

❷ C15 M25 Y75 K0
R224 G192 B81

C40 M30 Y20 K0
R166 G171 B185

❾ C40 M50 Y100 K0
R170 G132 B32

❷ ❻ ❽ ❸ ❹ ❺ ❶ ❺ ❼ ❸ ❼ ❾

❶ ❺ ❷ ❻ ❸ ❼ ❹ ❽

鴛鴦、松樹、梅花與紅葉，在黑色的底色上，用加賀五彩描繪不同季節的代表景物，屬於多色配色。圖案輪廓上的白色線條，是在染色前先沿輪廓塗上名為「絲目」的防染漿糊所留下的痕跡，正好發揮了配色技法中的色彩分離作用。

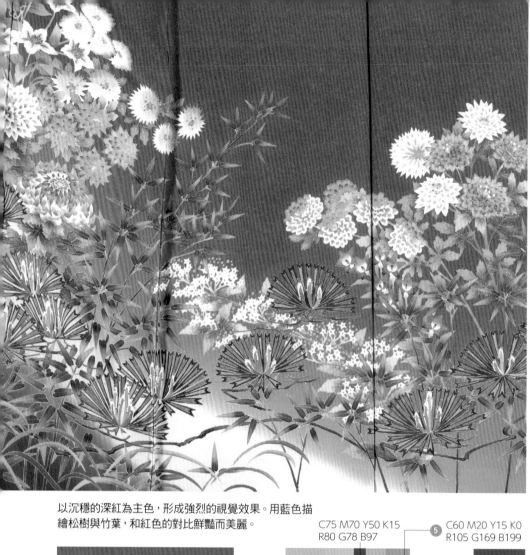

以沉穩的深紅為主色，形成強烈的視覺效果。用藍色描繪松樹與竹葉，和紅色的對比鮮艷而美麗。

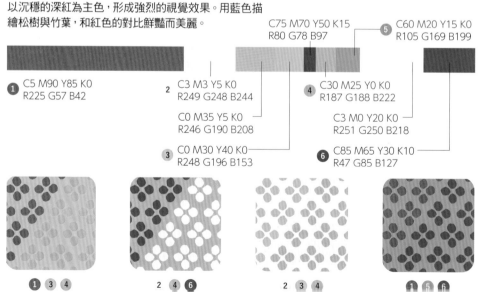

1 C5 M90 Y85 K0
R225 G57 B42

2 C3 M3 Y5 K0
R249 G248 B244

C0 M35 Y5 K0
R246 G190 B208

3 C0 M30 Y40 K0
R248 G196 B153

C75 M70 Y50 K15
R80 G78 B97

5 C60 M20 Y15 K0
R105 G169 B199

4 C30 M25 Y0 K0
R187 G188 B222

C3 M0 Y20 K0
R251 G250 B218

6 C85 M65 Y30 K10
R47 G85 B127

1 **3** **4**　　　**2** **4** **6**　　　**2** **3** **4**　　　**1** **5** **6**

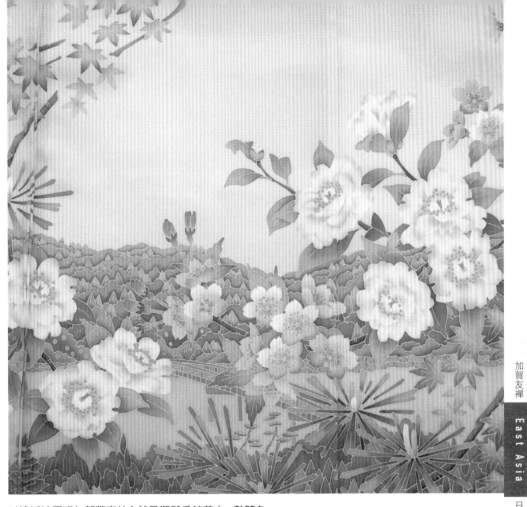

以遠近法展現加賀豐富的自然景觀與季節花卉。整體色調偏淡,散發高雅溫和的氣質。

C20 M60 Y50 K0
R206 G125 B111

6 C25 M55 Y80 K0
R199 G132 B64

1 C13 M17 Y25 K0
R227 G213 B192

2 C70 M55 Y30 K0
R95 G111 B144

4 C10 M30 Y30 K0
R230 G191 B171

5 C40 M60 Y20 K0
R167 G117 B153

C35 M30 Y60 K0
R181 G171 B115

C35 M25 Y30 K0
R179 G182 B174

3 C55 M30 Y50 K0
R130 G157 B134

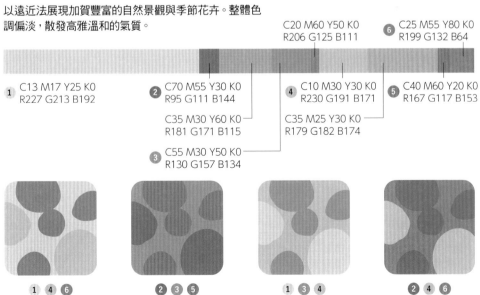

1 **4** **6**　　　　**2** **3** **5**　　　　**1** **3** **4**　　　　**2** **4** **6**

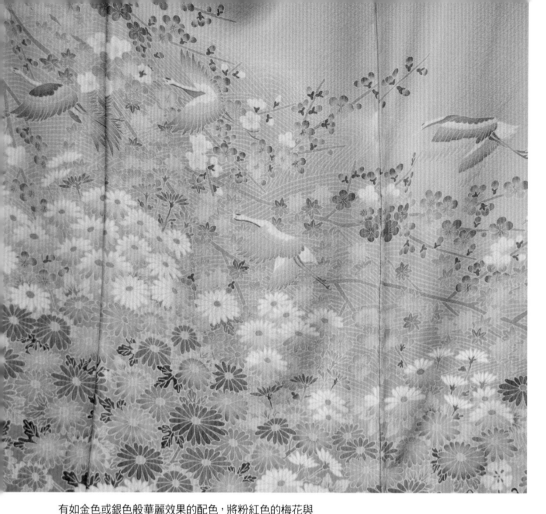

有如金色或銀色般華麗效果的配色，將粉紅色的梅花與
菊花配置其中，花卉姿態更加楚楚動人。

1 C30 M25 Y60 K0
R192 G183 B117

2 C10 M70 Y30 K0
R220 G107 B130

3 C45 M30 Y30 K0
R154 G166 B168

C25 M15 Y30 K0
R202 G206 B183

C20 M20 Y90 K0
R215 G195 B39

C50 M30 Y100 K0
R147 G157 B37

4 C10 M35 Y35 K0
R229 G181 B158

5 C10 M5 Y20 K0
R235 G236 B213

6 C70 M50 Y80 K35
R71 G88 B56

C35 M75 Y80 K0
R178 G90 B61

2 **3** **4**

1 **3** **5**

1 **2** **6**

3 **4** **5**

加賀友禪繽紛的「加賀五彩」是？

加賀友禪有各式各樣的染色技法，而說到色彩上的特徵，就不能不提「加賀五彩」。藍色、臙脂色、黃土色、草色與古代紫，加賀五彩以這5種傳統色彩為基調，將這些彩度較低，成熟洗練的色彩與白色或黑色組合搭配，展現明暗分明，強弱有致的華麗配色。

追溯加賀五彩的源頭，會發現與加賀百萬石的風雅文化、北陸地方特有的豐饒自然，以及多陰多雲的氣候脫離不了關係。由此可知，加賀五彩正可說是象徵加賀‧金澤的顏色。

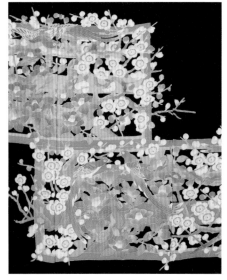

以黑色為底色，其上配置了淺淡色調的加賀五彩，展現張力十足的對比。

〈加賀五彩〉

藍（Indigo）
C90 M11 Y0 K66
R0 G76 B113

藍色是偏暗的青色，也是最早被使用的青色系染料。

臙脂（Crimson）
C0 M95 Y36 K45
R155 G0 B63

臙脂色是一種色調暗沉，散發深邃光澤的紅色。據說來自古代中國的燕國，也由此得名。

黃土（Ocher）
C0 M32 Y90 K25
R206 G155 B14

黃土色是偏紅的黃色，最古老的顏料就是這種類似「黃土」的顏色。

草（Dark Green）
C61 M39 Y89 K0
R119 G137 B65

草色指的是嫩草成長後，轉變為較為暗沉的濃黃綠色。

古代紫（Purple）
C25 M50 Y0 K40
R140 G101 B137

古代紫是一種令人聯想到古代，帶有一點紅色的暗紫色。

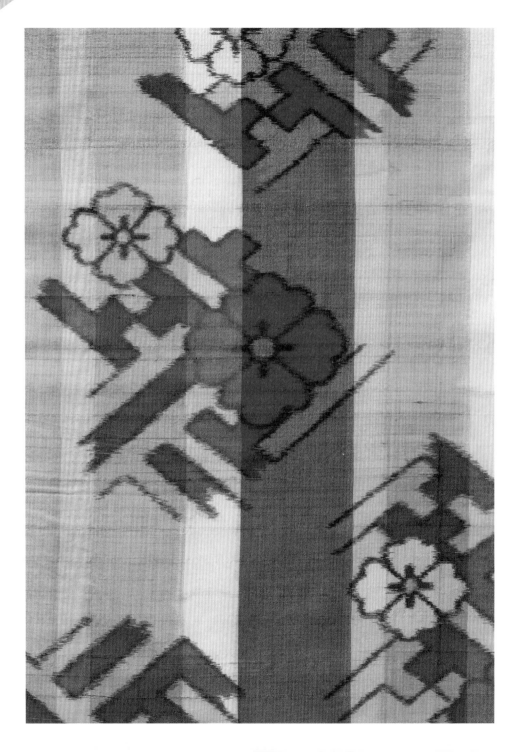

銘仙

銘仙（Meisen）是以平織方式織成的絲絹織品，最早出現於江戶後期，其使用的「絣織」技法，是事先配合織好後的圖樣將絲線染色的手法。銘仙的特色在於織布時刻意將經線與緯線錯開，如此一來，織好的圖案輪廓就會產生暈染般的模糊效果，也因此，銘仙的色彩與圖案都帶有一種柔和的感覺。早期的銘仙利用剩餘的短線織成，價格便宜實惠，成為女性日常服飾的最佳選擇，經歷明治、大正、昭和幾個時代仍廣受歡迎。銘仙獨特的風格至今依然吸引著許多愛好者，充滿大正時代浪漫情懷的銘仙古董和服更是歷久不衰。

2 C10 M15 Y70 K0 R236 G213 B96
4 C80 M85 Y80 K50 R48 G35 B37
7 C25 M65 Y40 K30 R155 G88 B96
1 C65 M15 Y35 K0 R95 G157 B162
3 C2 M6 Y7 K0 R251 G243 B237
5 C20 M100 Y100 K0 R200 G22 B30
8 C40 M25 Y70 K0 R170 G174 B98
6 C15 M60 Y55 K0 R215 G127 B102

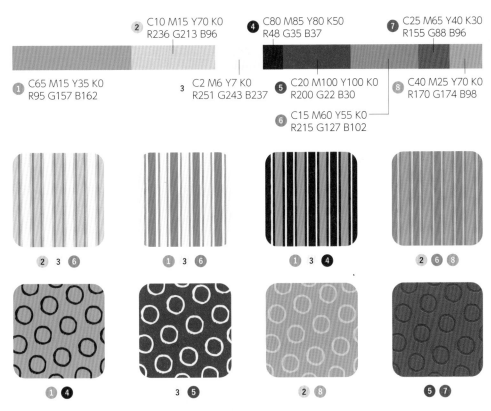

2 3 6　　1 3 6　　1 3 4　　2 6 8

1 4　　3 5　　2 8　　5 7

使用紅、黃及偏綠的青色，在直條紋上織入「紗綾」與「花菱」紋樣的摩登設計。以鮮豔的顏色展現日本傳統紋樣，充滿大正浪漫氛圍。

145

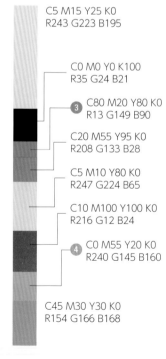

① C5 M20 Y30 K0
R242 G213 B181

主色是底色的坏布色，
只使用繽紛亮麗的色
彩做配色，顏色和圖
案都給人活潑可愛的
感覺。

C20 M100 Y95 K0
R200 G22 B35

C5 M25 Y90 K0
R243 G197 B23

C0 M85 Y100 K0
R233 G71 B9

C70 M35 Y80 K0
R90 G137 B83

② C70 M20 Y30 K0
R68 G160 B174

C80 M95 Y30 K10
R79 G41 B106

活用銘仙特有渲染
效果的圖案設計。
一方面使用多種鮮
豔的色彩，一方面
又加入具有分離色
彩作用的黑色，創
造強烈的對比及收
斂的印象。

C5 M15 Y25 K0
R243 G223 B195

C0 M0 Y0 K100
R35 G24 B21

③ C80 M20 Y80 K0
R13 G149 B90

C20 M55 Y95 K0
R208 G133 B28

C5 M10 Y80 K0
R247 G224 B65

C10 M100 Y100 K0
R216 G12 B24

④ C0 M55 Y20 K0
R240 G145 B160

C45 M30 Y30 K0
R154 G166 B168

C5 M13 Y25 K0
R244 G226 B197

C0 M0 Y0 K100
R35 G24 B21

5 C30 M25 Y30 K0
R190 G186 B174

C45 M30 Y35 K20
R134 G144 B139

6 C10 M90 Y100 K0
R218 G57 B21

7 C10 M35 Y100 K0
R231 G176 B0

C5 M40 Y35 K0
R237 G174 B153

無彩色與暖色系的配色。自然隨性的鬱金香配上洗練穩重的葉子，兩者間的落差趣味十足。

❶❻❼

❷❹❺

❶❹❻

❶❷❼

❸❼

❹❺

❶❷

❶❹

C12 M12 Y20 K0
R230 G223 B206

1 C25 M100 Y100 K0
R193 G25 B32

C90 M85 Y75 K40
R33 G42 B50

2 C70 M50 Y45 K0
R94 G118 B128

有著搶眼紅色的 4 色配色。點狀、菱形與細格紋組合成幾何圖形，與簡潔的用色形成絕妙搭配。

巧克力甜甜圈造型的普普風圖案。深咖啡色上的黃色、粉紅與紫色具有畫龍點睛的效果。

3 C10 M10 Y15 K0
R234 G229 B218

4 C10 M30 Y80 K0
R232 G186 B65

C10 M60 Y50 K0
R223 G129 B110

C25 M30 Y10 K0
R199 G182 B203

5 C70 M80 Y75 K40
R74 G49 B49

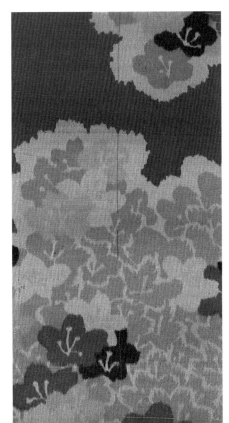

6 C90 M90 Y25 K0
R54 G54 B122

C30 M25 Y25 K0
R190 G186 B183

C40 M40 Y55 K0
R169 G151 B118

7 C75 M20 Y45 K0
R45 G155 B148

8 C30 M100 Y50 K0
R183 G18 B84

C80 M80 Y65 K45
R50 G44 B55

明亮的淺藍綠色花卉圖案特別吸睛,具有現代感的配色,以深藍紫搭配玫瑰粉紅,營造嬌媚氛圍。

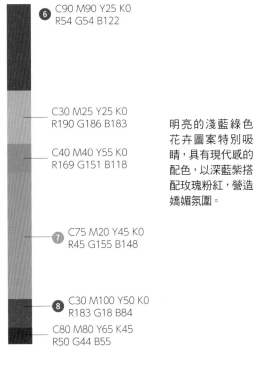

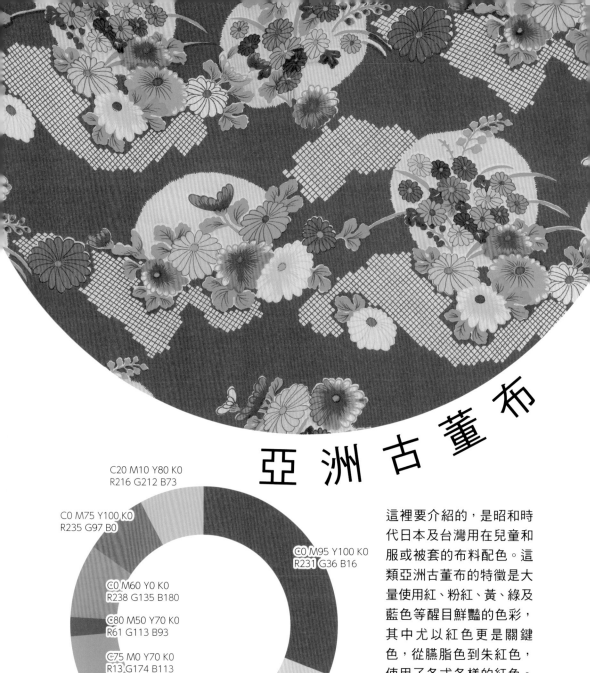

亞洲古董布

C20 M10 Y80 K0
R216 G212 B73

C0 M75 Y100 K0
R235 G97 B0

C0 M60 Y0 K0
R238 G135 B180

C80 M50 Y70 K0
R61 G113 B93

C75 M0 Y70 K0
R13 G174 B113

C0 M95 Y100 K0
R231 G36 B16

C10 M15 Y20 K0
R233 G219 B204

C75 M5 Y0K0
R0 G175 B233

這裡要介紹的,是昭和時代日本及台灣用在兒童和服或被套的布料配色。這類亞洲古董布的特徵是大量使用紅、粉紅、黃、綠及藍色等醒目鮮豔的色彩,其中尤以紅色更是關鍵色,從臙脂色到朱紅色,使用了各式各樣的紅色。圖案方面常見的有菊花、梅花等花卉圖案,透露出日式風情。

C10 M15 Y85 K0
R236 G211 B50

C0 M100 Y100 K0
R230 G0 B18

C80 M0 Y0 K0
R0 G175 B236

C65 M10 Y100 K0
R97 G170 B49

C0 M60 Y100 K0
R240 G131 B0

C10 M5 Y5 K0
R234 G238 B241

C0 M0 Y0 K100
R35 G24 B21

C0 M55 Y5 K0
R240 G146 B181

C50 M0 Y10 K0
R129 G205 B228

151

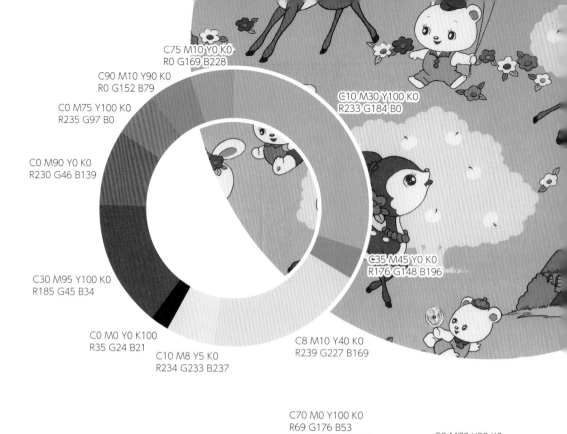

C75 M10 Y0 K0
R0 G169 B228

C90 M10 Y90 K0
R0 G152 B79

C0 M75 Y100 K0
R235 G97 B0

C0 M90 Y0 K0
R230 G46 B139

C10 M30 Y100 K0
R233 G184 B0

C35 M45 Y0 K0
R176 G148 B196

C30 M95 Y100 K0
R185 G45 B34

C0 M0 Y0 K100
R35 G24 B21

C10 M8 Y5 K0
R234 G233 B237

C8 M10 Y40 K0
R239 G227 B169

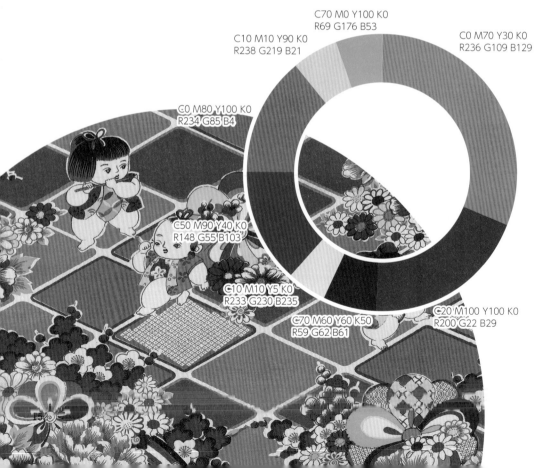

C70 M0 Y100 K0
R69 G176 B53

C10 M10 Y90 K0
R238 G219 B21

C0 M70 Y30 K0
R236 G109 B129

C0 M80 Y100 K0
R234 G85 B4

C50 M90 Y40 K0
R148 G55 B103

C10 M10 Y5 K0
R233 G230 B235

C70 M60 Y60 K50
R59 G62 B61

C20 M100 Y100 K0
R200 G22 B29

152

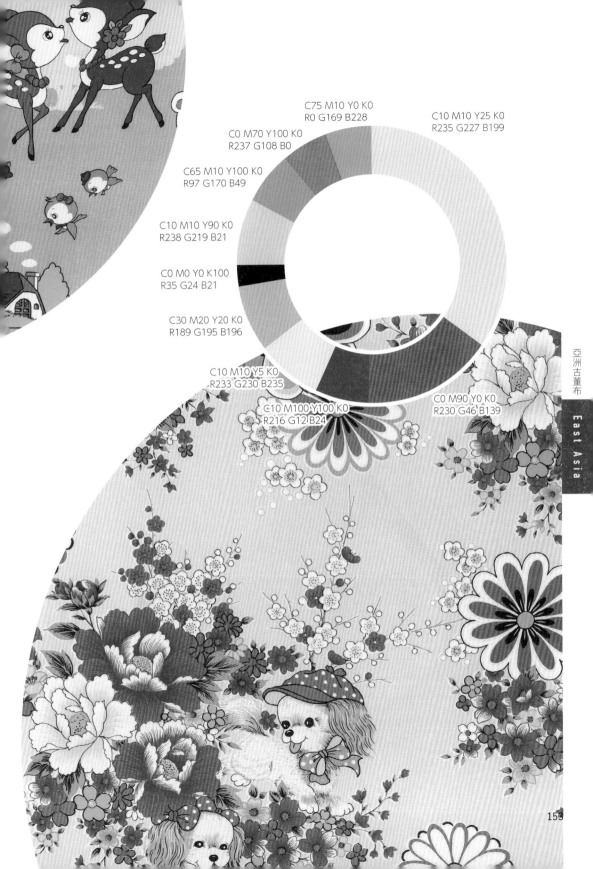

C75 M10 Y0 K0
R0 G169 B228

C10 M10 Y25 K0
R235 G227 B199

C0 M70 Y100 K0
R237 G108 B0

C65 M10 Y100 K0
R97 G170 B49

C10 M10 Y90 K0
R238 G219 B21

C0 M0 Y0 K100
R35 G24 B21

C30 M20 Y20 K0
R189 G195 B196

C10 M10 Y5 K0
R233 G230 B235

C10 M100 Y100 K0
R216 G12 B24

C0 M90 Y0 K0
R230 G46 B139

亞洲古董布

East Asia

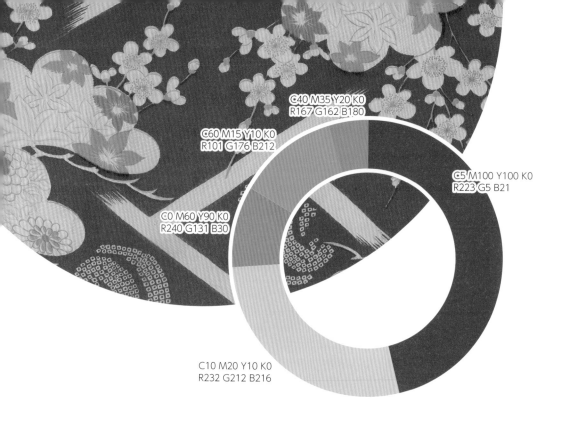

C40 M35 Y20 K0
R167 G162 B180

C60 M15 Y10 K0
R101 G176 B212

C5 M100 Y100 K0
R223 G5 B21

C0 M60 Y90 K0
R240 G131 B30

C10 M20 Y10 K0
R232 G212 B216

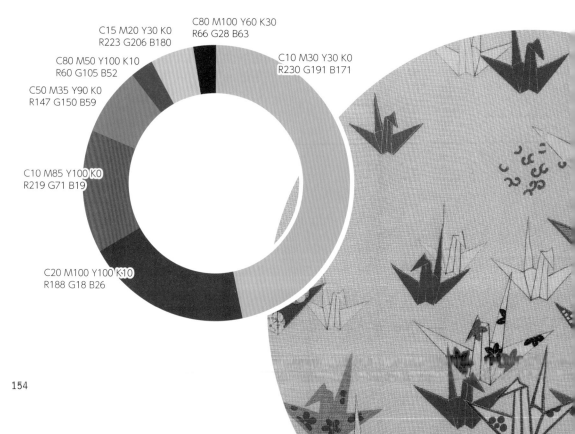

C15 M20 Y30 K0
R223 G206 B180

C80 M100 Y60 K30
R66 G28 B63

C80 M50 Y100 K10
R60 G105 B52

C10 M30 Y30 K0
R230 G191 B171

C50 M35 Y90 K0
R147 G150 B59

C10 M85 Y100 K0
R219 G71 B19

C20 M100 Y100 K10
R188 G18 B26

作為饋贈禮品的 「手拭巾」

手拭巾的起源眾說紛紜，奈良時代、平安時代已存在如今手拭巾的原型，當時一般的手拭巾都是用來清掃佛像的工具。到了江戶時代，隨著夾棉織品的普及，手拭巾也成為庶民的生活必需品，就連浮世繪中都能看見民眾把手拭巾掛在脖子上使用的模樣。之後手拭巾更進入歌舞伎、落語或相撲等傳統藝術的世界，歌舞伎演員及相撲力士之間流行起製作原創手拭巾分送眾人的習俗。

受到這樣的歷史背景影響，到了現代，手拭巾仍常被用來當成婚禮上贈送賓客的禮品或舉辦活動時分發的紀念品、企業贈品等。過去手拭巾上的圖案多半為與季節相關的圖案或帶來好兆頭的幸運物等等，現在很多人喜歡把手拭巾掛在牆上當裝飾，也因此發展出各式各樣的圖案設計。

其中不少色彩圖案獨特的手拭巾贈品數量稀少，物以稀為貴，在收藏家之間蔚為爭相收藏的珍品。又因為手拭巾可以配合自己的需要量身訂做，訂製一條屬於自己的手拭巾也是有趣的賞玩方式。

受歡迎的企業贈品或商品聯名手拭巾。
（※ 作者私人收藏）

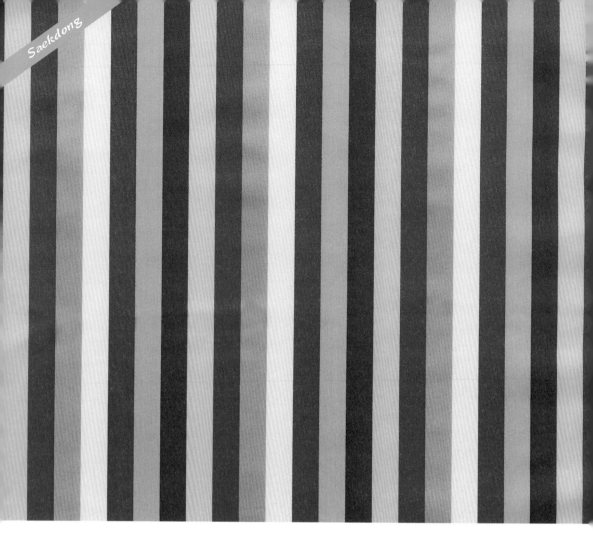

Saekdong彩色條紋布

Saekdong在韓文中有「條紋圖案」的意思,是用好幾種不同顏色布料拼接而成的彩色條紋布。未婚女性或兒童在節慶時穿的傳統韓服衣袖部分,使用的就是這種布料。Saekdong的顏色包括黑(紫)、紅、青(綠)、白、黃,有一說是來自陰陽五行,不過現代Saekdong的顏色多半為印製,也有加上粉紅或水藍等的7色版本。這些色彩中,隱含著人們希望驅邪避穢,祈求無病息災的心願。

1 C10 M100 Y100 K0
R216 G12 B24

2 C55 M5 Y65 K0
R125 G188 B118

3 C40 M100 Y20 K0
R166 G13 B115

4 C15 M10 Y70 K0
R227 G217 B98

5 C0 M90 Y20 K0
R231 G50 B120

6 C75 M10 Y5 K0
R0 G169 B221

7 C10 M5 Y5 K0
R234 G238 B241

2 **6** **7**　　　　**1** **3** **4**　　　　**4** **5** **6**　　　　**2** **3** **7**

3 **5**　　　　**2** **7**　　　　**4** **6**　　　　**1** **7**

寒色、暖色、中性色皆以同樣寬度的條
紋均衡配置，形成高彩度的亮麗配色。
這種多色配色又稱為「多色條紋」，加
入有分離色彩作用的白色，達到中和
強烈色彩的效果。

157

East Asia

中 國

中國花布

一說到中國花布，令人印象最深刻的，就是在設計中加入有「百花之王」的牡丹等誇張元素及華麗配色。也有不少以鳳凰、孔雀等雍容華貴、代表吉兆的動物當作主題。不同年代的中國花布畫風不同，愈早期的中國花布，描繪手法愈抽象。另外，台灣的花布雖然也常以牡丹為主題，但和中國花布相比，台灣花布畫風比較寫實，圖案比例較小，色調也較為柔和，給人清爽的印象。

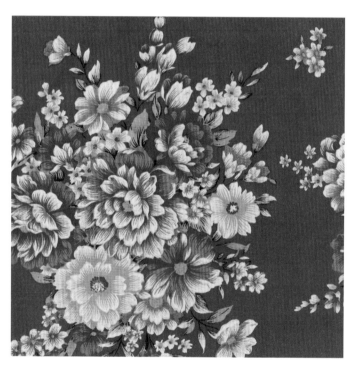

2000年代再度翻紅的台灣花布，特徵是在圖案中加入紫色及橘色等色彩。

4 C75 M80 Y10 K0
R91 G69 B144

1 C10 M100 Y90 K0
R216 G12 B36

C75 M60 Y75 K30
R67 G79 B63

3

C3 M3 Y5 K0
R249 G248 B244

5 C10 M45 Y55 K0
R227 G160 B113

2 C45 M20 Y90 K0
R150 G170 B50

C50 M50 Y0 K0
R143 G130 B100

6 C0 M75 Y10 K0
R234 G96 B148

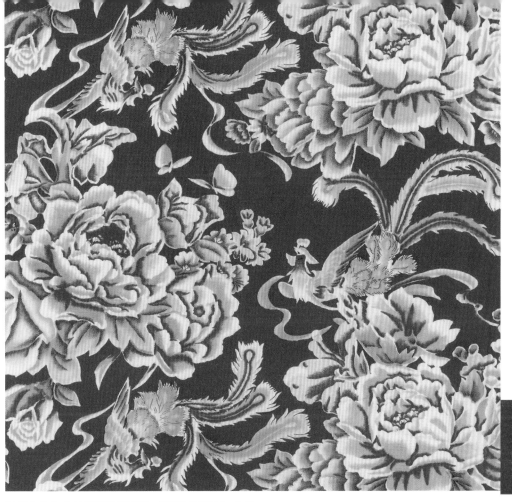

以紅色作為主色填滿整個背景，圖案生動靈活。朱紅、
粉紅、水藍、黃色……中國風的配色也是一大魅力。

4 C0 M18 Y35 K0
R252 G219 B173

6 C90 M60 Y30 K0
R1 G96 B140

1 C10 M100 Y90 K0
R216 G12 B36

2 C5 M8 Y8 K0
R244 G237 B233

5 C40 M5 Y15 K0
R162 G209 B217

3 C5 M40 Y12 K0
R236 G176 B190

2 **3** 4

1 **3** 4

2 **5** **6**

3 **5** **6**

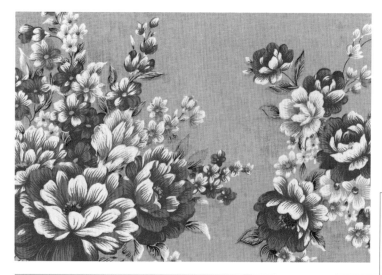

台灣花布的水藍色版本。除了底色換成清新的水藍主色外，花朵的配色與位置幾乎和紅色版本一樣。藍底襯得花朵更加鮮明出色。

② C38 M38 Y0 K0
R170 G159 B205

C65 M65 Y20 K0
R111 G98 B147

C0 M0 Y0 K100
R35 G24 B21

① C70 M5 Y10 K0
R29 G179 B219

C75 M60 Y75 K30
R67 G79 B63

C3 M3 Y5 K0
R249 G248 B244

③ C0 M85 Y5 K0
R231 G66 B141

C45 M20 Y90 K0
R158 G176 B58

C5 M45 Y60 K0
R236 G162 B103

④ C20 M100 Y80 K5
R194 G18 B48

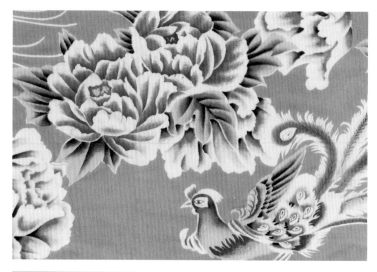

用中國花布做的抱枕套，圖案和 P.159 的幾乎相同配色、相同筆觸，光是底色不同，帶給人的印象就大相逕庭。

C5 M10 Y40 K0
R245 G229 B169

C80 M10 Y10 K0
R0 G165 B213

C90 M60 Y90 K30
R16 G75 B51

C15 M5 Y8 K0
R223 G233 B234

C0 M80 Y10 K0
R233 G82 B142

⑤ C40 M15 Y75 K0
R170 G100 B91

C20 M100 Y80 K0
R200 G20 B50

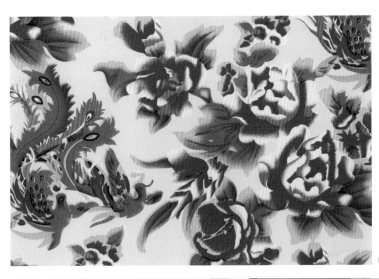

現代版中國花布。和
古典版相比,圖案風
格比較抽象,整體彩
度也比較高。

7 C5 M20 Y90 K0
R245 G206 B19

C40 M0 Y5 K0
R160 G216 B239

C75 M5 Y5 K0
R0 G175 B226

6 C80 M40 Y85 K0
R54 G125 B77

C10 M100 Y100 K0
R216 G12 B24

C10 M10 Y10 K0
R234 G229 B227

C60 M10 Y100 K0
R114 G175 B45

C0 M80 Y10 K0
R233 G82 B142

C80 M60 Y80 K40
R47 G69 B52

1 **2** **6**

3 **4** **7**

1 **6** **7**

1 **5** **6**

（右側圖）
4 **5** **7**

2 **3** **4**

161

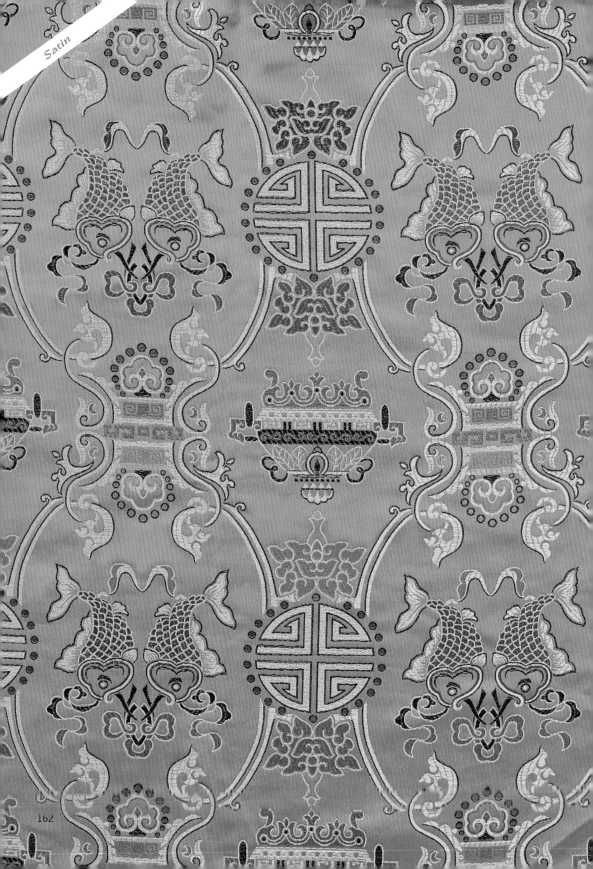

162

綢緞

表面散發光澤的綢緞（Satin）在日本也稱為「朱子織」，是一種只讓經線或緯線其中一方浮上表面，發祥自中國的絹織品。從中國經由阿拉伯傳到義大利後，又被稱為「Zaitun」。綢緞大受19世紀歐洲人歡迎，經過幾番流通的過程，最後定名為「Satin」。綢緞布上經常繡有壽、福、囍等文字，常見的圖案包括梅花、牡丹等花卉，或是鳳凰、孔雀、蝴蝶等吉祥動物。在日本，綢緞最有名的用途就是製作旗袍。原本綢緞專指絲絹織品，現在市面上也有以棉或人造纖維等各種材質製成的綢緞。

④ C60 M85 Y40 K0
R127 G65 B108

⑥ C40 M80 Y60 K0
R168 G79 B85

① C80 M10 Y20 K0
R0 G164 B197

② C90 M80 Y50 K30
R35 G53 B81

③ C45 M15 Y15 K0
R150 G190 B207

⑤ C50 M70 Y80 K0
R148 G95 B66

⑦ C80 M40 Y70 K0
R51 G126 B98

⑧ C70 M65 Y10 K0
R98 G95 B158

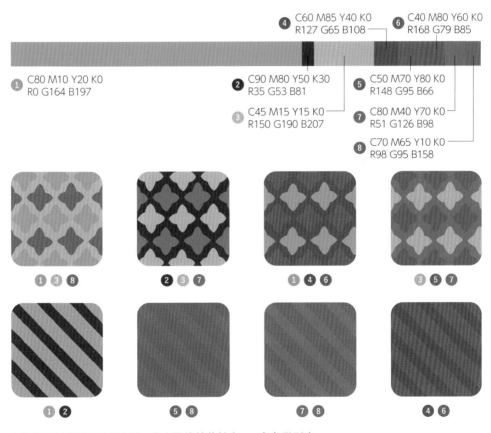

① ③ ⑧　　② ③ ⑦　　① ④ ⑥　　③ ⑤ ⑦

① ②　　⑤ ⑧　　⑦ ⑧　　④ ⑥

2條魚面對面排列的雙魚紋，是中國傳統花紋之一。魚象徵財富與幸福，又因為魚會生下大量的魚卵，也隱含著多子多孫的吉祥寓意。底色的青綠色正好突顯了紅色的雙魚紋路。

以溫暖的紅色為主色，整體都用暖色系來搭配，規則排
列的龍紋圖案是設計重點。

1 C10 M100 Y100 K0
R216 G12 B24

2 C5 M60 Y80 K0
R232 G130 B56

3 C70 M100 Y100 K30
R86 G29 B33

4 C60 M50 Y80 K15
R112 G110 B67

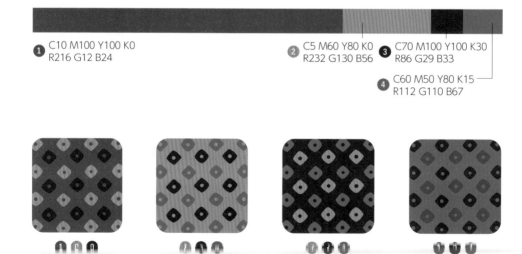

用色調各異的沉穩粉紅來配色。主角是深紅色的花朵圖案，整體散發一股優雅高貴的氣質。

2 C35 M95 Y70 K0
R176 G44 B66

4 C30 M70 Y20 K0
R186 G101 B142

1 C15 M40 Y5 K0
R217 G170 B199

3 C40 M55 Y55 K0
R169 G126 B108

1 **2** **3**

2 **3** **4**

1 **2** **3**

1 **2** **4**

使用深藍與金黃營造對比強烈的配色。仔細一看，還能在底色
的深藍布料上找到青色的「福」字刺繡。

1 C100 M95 Y55 K30
R16 G36 B71

2 C90 M80 Y30 K20
R39 G58 B108

3 C40 M45 Y75 K0
R170 G142 B80

4 C80 M25 Y25 K0
R0 G146 B177

1 **3** **4**

2 **3** **4**

1 **3** **4**

2 **3** **4**

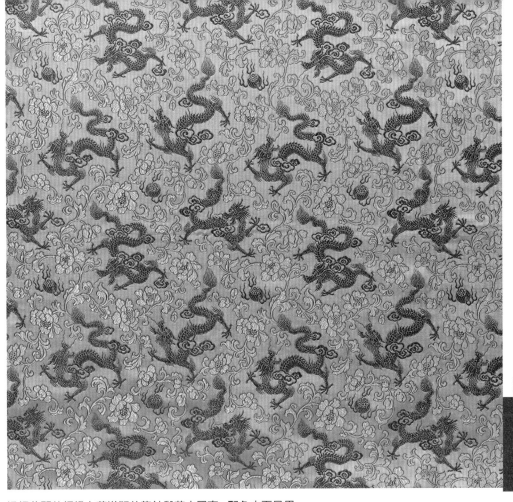

這幅華麗的綢緞有著滿版的龍紋與花卉圖案。配色方面只用
了 3 種顏色，除了銀色的底色外，再加上紅色和淺灰。

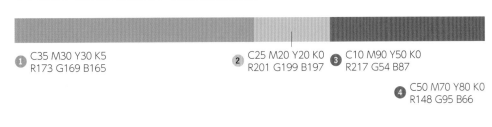

① C35 M30 Y30 K5
R173 G169 B165

② C25 M20 Y20 K0
R201 G199 B197

③ C10 M90 Y50 K0
R217 G54 B87

④ C50 M70 Y80 K0
R148 G95 B66

① ② ④

① ② ③

① ③ ④

① ② ④

167

旗袍與廣告

　　旗袍原本是中國最後的王朝「清朝」王宮中女性穿著的服裝,最早的旗袍版型寬鬆,看不出身材曲線。然而,1920年代後受到西洋文化影響,旗袍被改良為突顯身材曲線的貼身設計。

　　1920〜1930年是中國邁向現代文明的時代,透過電影等現代文化,旗袍也普及一般民眾之間。廣告海報上經常可見身穿華美旗袍的美麗女性,無論是酒、菸、藥品或化妝品、香水,各種商品廣告海報上,穿著旗袍的女性都成為主角,比商品本身還要醒目。

　　現存的海報幾乎都是復刻品,然而,即使海報老舊褪色,仍不難想像當年旗袍的顏色有多鮮豔。

當時的商品或企業海報。通常呈現「商品<旗袍女子」的構圖。

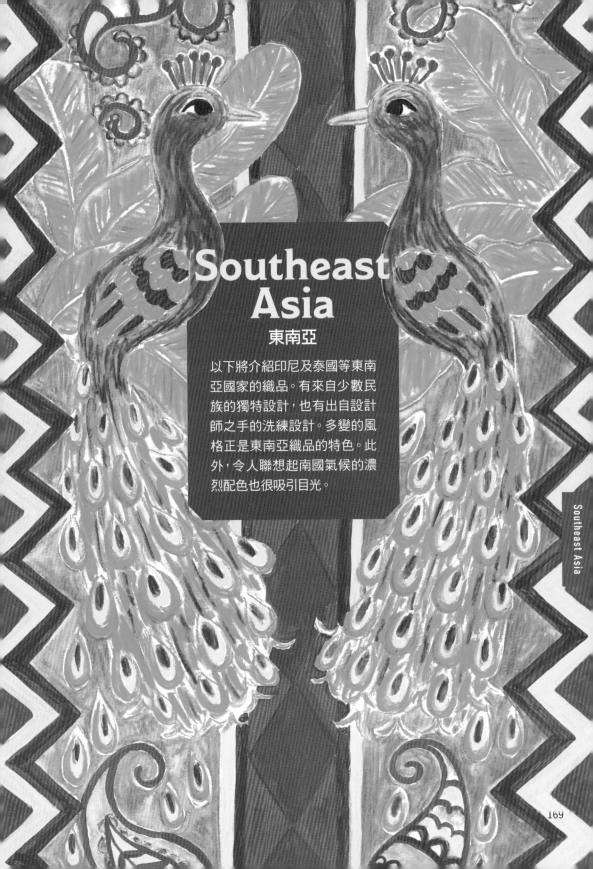

Southeast Asia
東南亞

以下將介紹印尼及泰國等東南亞國家的織品。有來自少數民族的獨特設計，也有出自設計師之手的洗練設計。多變的風格正是東南亞織品的特色。此外，令人聯想起南國氣候的濃烈配色也很吸引目光。

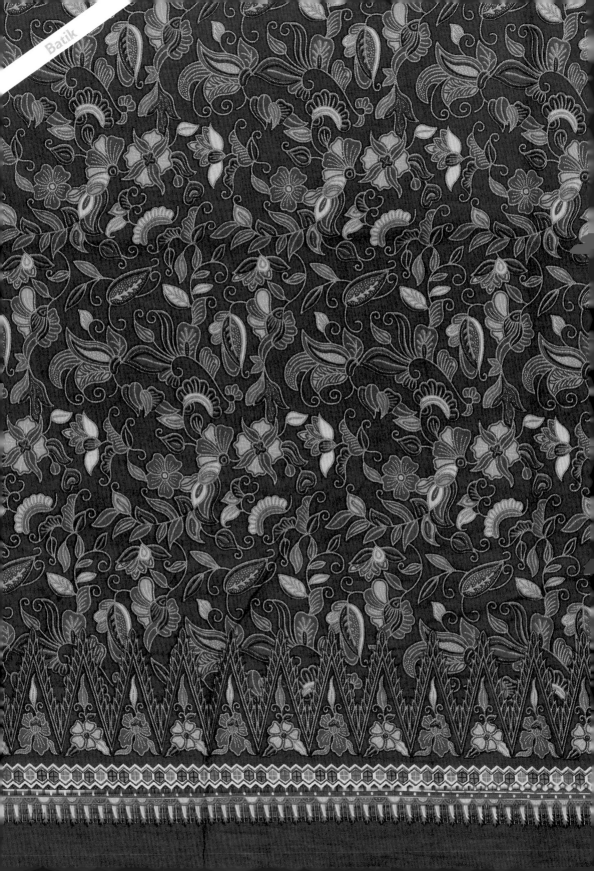

印尼蠟染

印尼蠟染（Batik）是以「蠟纈染」的染色技法在布料上繪製圖樣的印尼傳統織品，使用附有細長嘴的銅管畫筆「恰定（Canting）」，將蠟畫在棉布或絹布上。蠟有防染的作用，先在沒有沾到蠟的部分反覆染色，再將蠟洗去，蠟染花布就此完成。另外還有使用銅製印章（Cap）將蠟轉印在布上的「壓花」方法，這也是印尼蠟染的特徵之一。

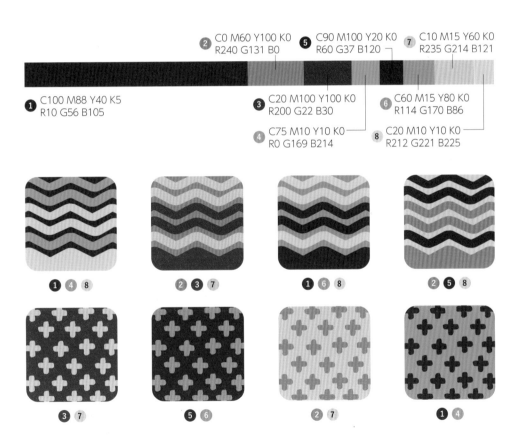

2 C0 M60 Y100 K0
R240 G131 B0

5 C90 M100 Y20 K0
R60 G37 B120

7 C10 M15 Y60 K0
R235 G214 B121

1 C100 M88 Y40 K5
R10 G56 B105

3 C20 M100 Y100 K0
R200 G22 B30

6 C60 M15 Y80 K0
R114 G170 B86

4 C75 M10 Y10 K0
R0 G169 B214

8 C20 M10 Y10 K0
R212 G221 B225

1 **4** **8**　　**2** **3** **7**　　**1** **6** **8**　　**2** **5** **8**

3 **7**　　**5** **6**　　**2** **7**　　**1** **4**

北加浪岸地方（Pekalongan）的 Batik 使用青色、紅色、橘色和綠色等多樣色彩，細緻描繪的草花圖樣是其最大特徵。以這種布料製成的「娘惹衫（Kebaya）」，是印尼等東南亞國家知名的女性傳統服飾。

171

配色運用各種不同濃淡的黃色，即使沒有浮誇的效果，
也能散發出類似金黃色般的奢華氛圍。

1 C45 M58 Y100 K5
R155 G113 B36

2 C75 M80 Y95 K60
R46 G32 B18

3 C10 M10 Y20 K0
R234 G228 B209

4 C5 M15 Y65 K0
R245 G217 B108

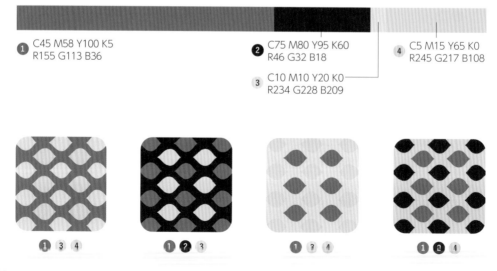

用 4 種顏色區分的葉子圖案，帶來強烈視覺印象。規律
配置的黑色與紫色營造出一股異國風情。

❶ C35 M50 Y90 K0
R180 G135 B50

❷ C15 M5 Y5 K0
R223 G234 B240

❸ C90 M80 Y70 K50
R24 G39 B47

❹ C90 M70 Y0 K0
R29 G80 B162

❺ C65 M90 Y20 K0
R117 G53 B125

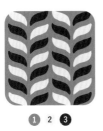

❶ 2 ❸

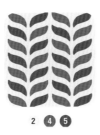

2 ❹ ❺

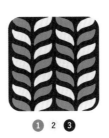

❶ 2 ❸

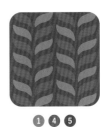

❶ ❹ ❺

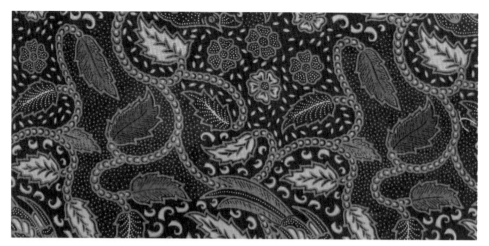

暖色系的活力配色，與生動靈活的植物圖案相輔相成，
傳遞印尼獨特的熱帶情調。

1 C75 M70 Y80 K55
R49 G46 B36

2 C20 M75 Y100 K0
R204 G93 B23

3 C0 M95 Y80 K0
R231 G36 B46

C55 M85 Y70 K0
R138 G68 B74

C0 M20 Y75 K0
R253 G211 B78

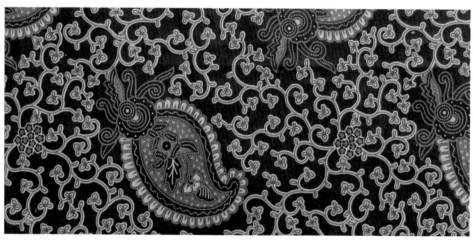

以黃色、茶色與黑色為主，是印尼蠟染最常見的配色。
在厚重的色彩中加上明亮的綠色，成為很好的點綴。

5 C80 M40 Y75 K0
R52 G125 B91

4 C15 M25 Y85 K0
R224 G191 B53

C30 M70 Y100 K0
R188 G100 B29

C75 M70 Y80 K55
R49 G46 B36

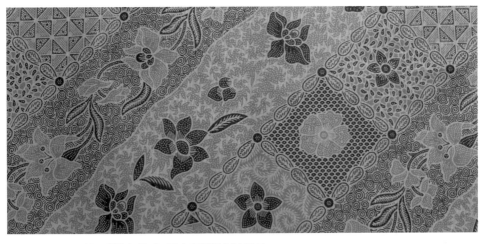

以 3 種不同色調的沉穩綠色構成，圖案設計連細節都很
講究，與綠色的濃淡變化融合成美麗的花紋。

（6） C60 M45 Y100 K0
R124 G129 B46

C80 M70 Y95 K25
R63 G70 B45

（7） C35 M27 Y60 K0
R181 G176 B116

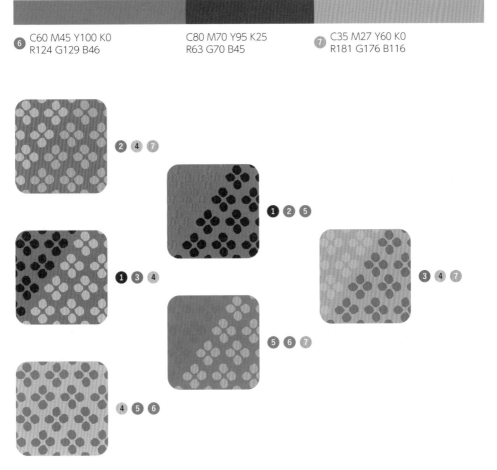

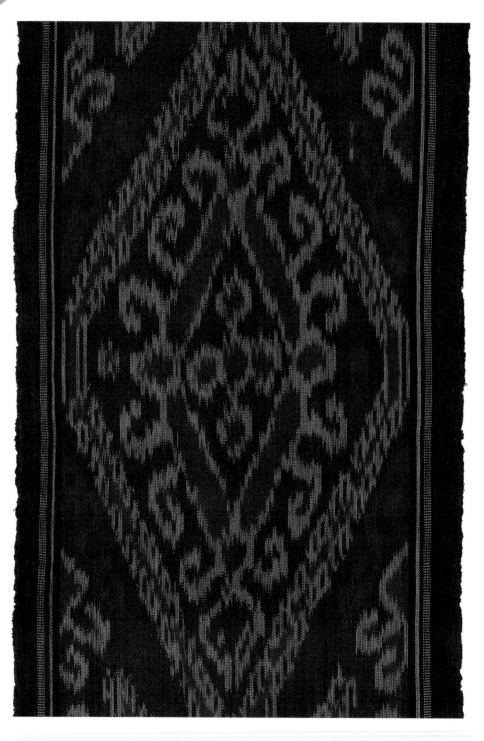

Ikat印尼紮染布

印尼紮染「Ikat」聞名世界，甚至成為亞洲所有絣織（譯註：先將線染色後織布，藉此織出圖案的織法）品的總稱。最常見的是配合完成後的圖案將線先分別染上顏色，之後只使用經線織出圖案的「經絣」，印尼各地都能看到這種染織品。印尼居民由超過200種民族組成，受到不同文化信仰的影響，不同島嶼或村落的Ikat設計也各有特色。有鱷魚、馬、蛇等動物、人物圖案，也有太陽、月亮、星星、船隻、寶石等各種花紋，從具象到抽象，展現多采多姿的Ikat花色。

1 C60 M100 Y90 K40
R92 G19 B30

2 C50 M65 Y100 K0
R149 G103 B41

3 C45 M100 Y90 K25
R131 G23 B36

4 C80 M80 Y70 K55
R42 G36 B42

1 2 4　　　**1 2 3**　　　**2 3 4**　　　**2 3 4**

3 4　　　**1 3**　　　**2 3**　　　**1 2**

爪哇島上的 Ikat。整體由暗沉的暖色系組成，散發異國情調，與誇張的圖案形成絕配。

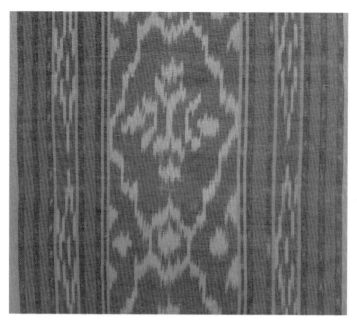

C40 M65 Y90 K0
R169 G107 B51

C25 M35 Y50 K0
R201 G170 B130

C30 M60 Y75 K0
R188 G120 B72

❷ C30 M40 Y80 K0
R191 G156 B70

C60 M50 Y80 K15
R112 G110 B67

使用的都是色調柔和的顏色，展現溫柔氛圍。暗黃綠色和茶色
的搭配既協調又有相互襯托的作用。

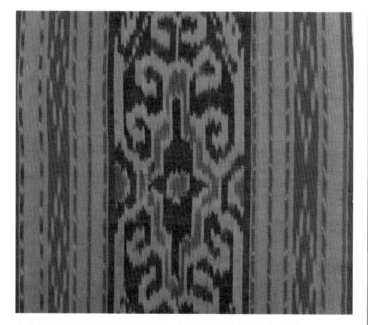

❸ C85 M50 Y80 K40
R22 G78 B55

C60 M35 Y45 K0
R117 G146 B139

C55 M70 Y85 K20
R120 G80 B52

❹ C60 M40 Y80 K0
R121 G137 B79

C75 M35 Y45 K0
R65 G136 B128

中央是各種沉穩青綠的濃淡搭配，加入茶色形成對比色相配
色，為整體畫面賦予一份厚實感。

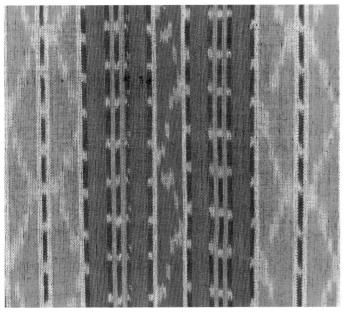

⑤ C10 M80 Y40 K0
R219 G83 B107

C25 M15 Y15 K0
R200 G208 B210

⑥ C100 M95 Y10 K0
R24 G43 B132

C80 M25 Y0 K0
R0 G147 B212

⑦ C10 M95 Y90 K0
R217 G39 B36

C30 M10 Y70 K0
R194 G204 B102

⑧ C70 M10 Y70 K0
R72 G168 B109

使用多種色彩,混合寒暖色系的繽紛配色。加入深藍條紋,達
到活潑中不失穩重的效果。

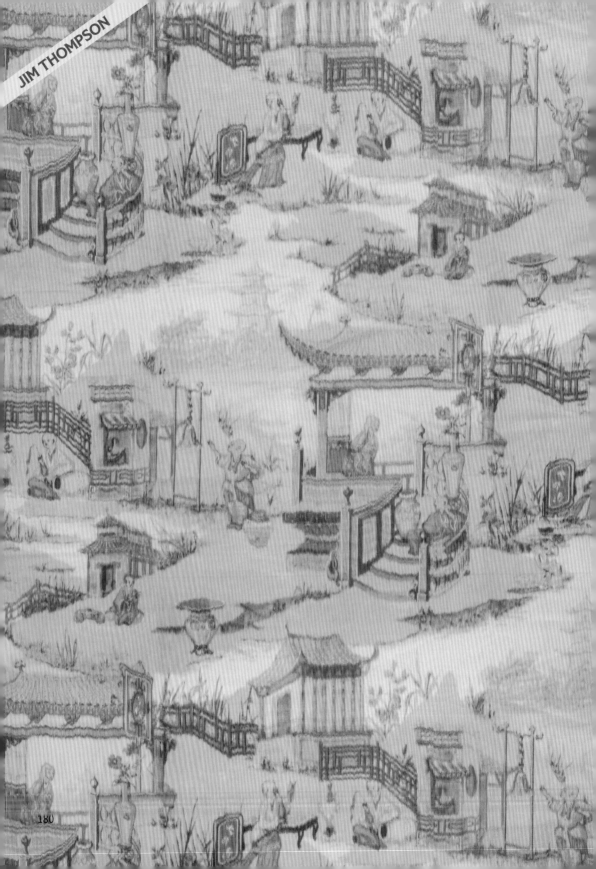

泰絲／JIM THOMPSON

泰絲是泰國自古以來的工藝品。第二次世界大戰後，美國人Jim Thompson造訪泰國，深受美麗的泰絲吸引，決定振興衰退的泰絲產業，創辦高級泰絲品牌「JIM THOMPSON」。JIM THOMPSON的泰絲從煮繭到抽絲、染色、織布、整燙皆在自家工廠完成，也將泰絲的手織技術傳承至現代。泰絲有著呈多面體的強力粒結，因此產生獨特的光澤與凹凸質感。此外，經線與緯線使用不同色系，可織出隨光線產生色澤變化的美麗金屬光澤效果。

3 C20 M60 Y35 K0
R206 G126 B133

1 C26 M26 Y40 K0
R199 G186 B156

2 C15 M18 Y25 K0
R223 G210 B191

4 C20 M35 Y30 K0
R210 G175 B166

6 C35 M25 Y15 K0
R177 G183 B199

5 C35 M60 Y55 K0
R179 G119 B104

7 C60 M60 Y90 K15
R114 G96 B52

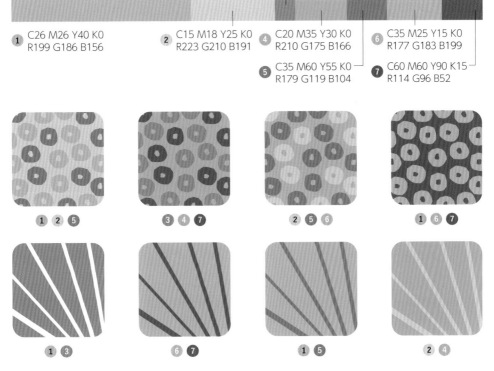

1 **2** **5** **3** **4** **7** **2** **5** **6** **1** **6** **7**

1 **3** **6** **7** **1** **5** **2** **4**

設計靈感來自18世紀中國的壁飾，以柔和的色調重現古董氛圍。

黑色剪影的龍、鳥圖案,在金色的底色上特別鮮明。
類似做舊加工的細緻質感令人印象深刻。

③ C40 M30 Y35 K10
R157 G159 B151

⑥ C30 M55 Y65 K0
R189 G130 B91

① C30 M50 Y80 K0
R190 G138 B67

② C85 M80 Y70 K50
R37 G39 B47

④ C17 M17 Y20 K0
R218 G210 B201

⑤ C40 M85 Y95 K0
R168 G69 B42

❷ ❸ ❹

❷ ❸ ❶

❶ ❹ ❺

❸ ❺ ❻

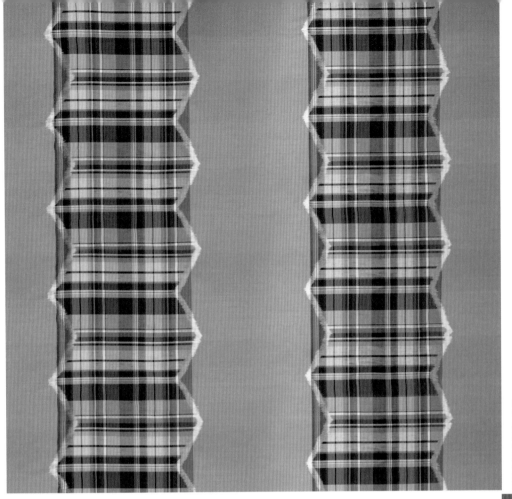

以不同濃淡的藍色交織出清爽的配色。條紋部分採印尼 Ikat 紮染技法，對細節也很講究。

3 C18 M10 Y15 K0
R217 G222 B216

5 C85 M75 Y40 K10
R57 G71 B109

1 C60 M30 Y20 K0
R111 G155 B183

2 C80 M60 Y20 K0
R64 G99 B152

4 C65 M40 Y20 K0
R101 G137 B172

6 C90 M90 Y60 K50
R29 G29 B52

1 **2** 3

2 **4** **5**

1 3 **6**

2 **4** **6**

183

① C5 M90 Y30 K0
R224 G52 B110

② C5 M60 Y30 K0
R231 G131 B140

C0 M40 Y65 K0
R246 G174 B95

③ C5 M15 Y50 K0
R245 G219 B144

從 19 世紀流行的中國風得到靈感的設計。粉紅與黃的配色很有泰絲風格。

4 C5 M0 Y5 K0
R246 G250 B246

⑤ C40 M35 Y45 K0
R168 G161 B139

C65 M65 Y75 K20
R99 G84 B66

C15 M15 Y20 K0
R223 G215 B203

⑥ C65 M40 Y35 K0
R103 G136 B150

C35 M20 Y20 K0
R178 G191 B195

C75 M70 Y65 K30
R70 G67 B69

C45 M38 Y35 K0
R156 G153 B153

以泰國普吉島「Pansea beach」為主題的設計，以手繪水彩筆觸展現象徵波浪的曲線。

7 C80 M80 Y80 K70
R28 G21 B20

帶有光澤感的黑
色底色上浮現盆
栽圖樣，黑白配
色散發沉穩洗練
的豪奢氣質。

C40 M40 Y40 K10
R158 G143 B135

C70 M70 Y70 K35
R76 G65 B60

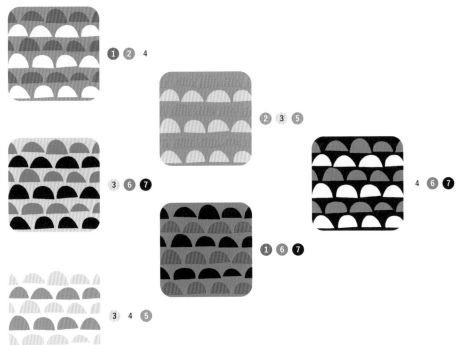

1 **2** 4

2 **3** **5**

3 **6** **7**

4 **6** **7**

1 **6** **7**

3 4 **5**

服飾織品❶

從各類織品中，選出作為衣料使用的織品，將布料直接拼貼在插畫上，模擬穿上身的模樣。

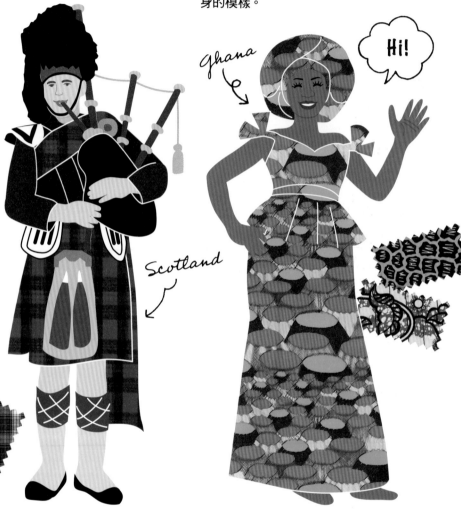

Ghana

Hi!

Scotland

傳統服飾

蘇格蘭格紋（P.106）

蘇格蘭男性傳統服裝。腰間纏繞類似裙子的「蘇格蘭裙Kilt」，就是用蘇格蘭格紋布（多色格紋羊毛布料）做成，特徵是有各種不同的格紋。

洋裝

非洲蠟染（P.14）

以蠟染花布做成的洋裝，非洲大陸上的日常服飾。可以自己裁製，也可以請裁縫師做，享受各種時尚樂趣。

Austria

日本

喜歡哪種
花色？

傳統服飾

提花織帶（P.116）

阿爾卑斯山脈近郊的傳統服裝。最常見
的穿著是白襯衫配黑色的圍裙樣式洋
裝，在裙襬等部位加上提花織帶滾邊的
裝飾。

和服

銘仙（P.144）

始於江戶時代後期，流行於日本大正時
代到昭和時代的銘仙和服。花色設計摩
登時髦，至今仍深受偏好大正浪漫風格
的女性喜愛。

手工精緻的亮麗拼布工藝。以條紋狀拼接的高彩度
配色鮮豔活潑，從中感受得到工匠的熱情。

傈僳族的拼織布

住在泰國北部清邁的山岳民族傈僳族（Lisu）具備出色的美感，被譽為時尚民族。女性對民族服飾充滿熱情，喜歡將色彩繽紛又華麗的服裝穿在身上爭妍鬥豔。將各種不同色彩的布剪碎、摺疊並一一拼接縫合的「拼織」，是善於運用多種色彩的傈僳族最具代表性的技法。現代雖然大部分使用裁縫機縫合，細節還是必須手縫，耗費長時間拼織出彩虹般的絢麗色彩。

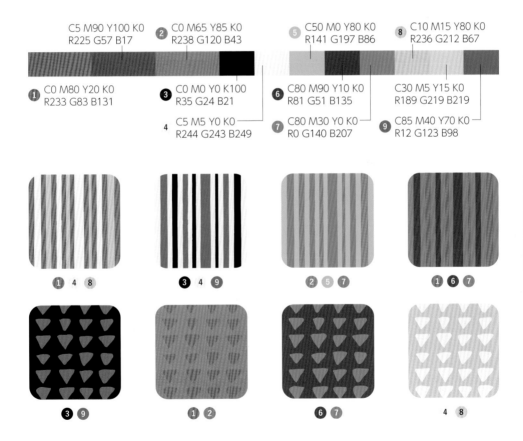

C5 M90 Y100 K0
R225 G57 B17

② C0 M65 Y85 K0
R238 G120 B43

⑤ C50 M0 Y80 K0
R141 G197 B86

⑧ C10 M15 Y80 K0
R236 G212 B67

❶ C0 M80 Y20 K0
R233 G83 B131

❸ C0 M0 Y0 K100
R35 G24 B21

⑥ C80 M90 Y10 K0
R81 G51 B135

C30 M5 Y15 K0
R189 G219 B219

4 C5 M5 Y0 K0
R244 G243 B249

⑦ C80 M30 Y0 K0
R0 G140 B207

❾ C85 M40 Y70 K0
R12 G123 B98

❶ 4 ⑧ ❸ 4 ⑨ ② ⑤ ⑦ ❶ ⑥ ⑦

❸ ❾ ❶ ② ⑥ ⑦ 4 ⑧

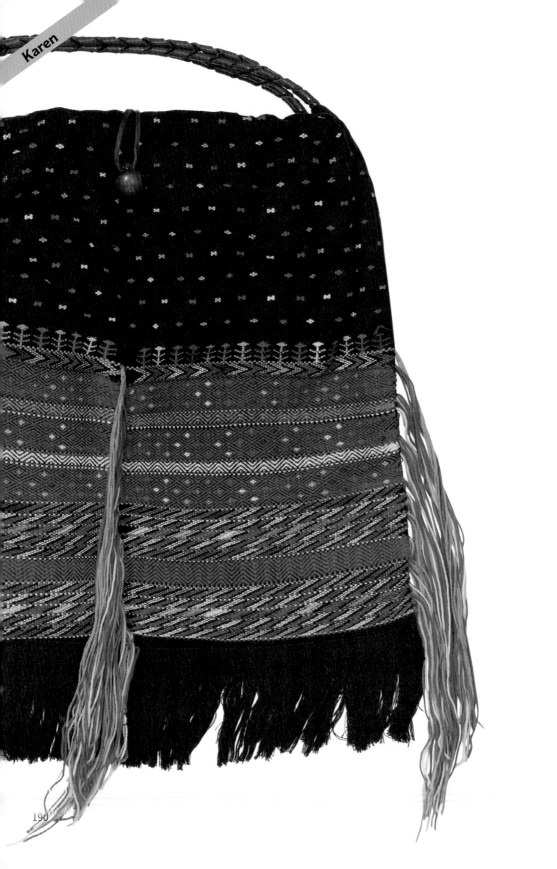

泰國・緬甸

克倫族的織品

主要居住在泰國北部、西部到緬甸東部、南部一帶山區的克倫族（Karen），素有「織布高手」稱號，克倫族傳統的織布技術使用名為「腰機」（席地而坐的踞織機）的原始織布機，並以彩色繡線在手提包或罩衫上刺繡。線頭不剪斷而以流蘇方式垂下的設計，是克倫族織品的最大特色。

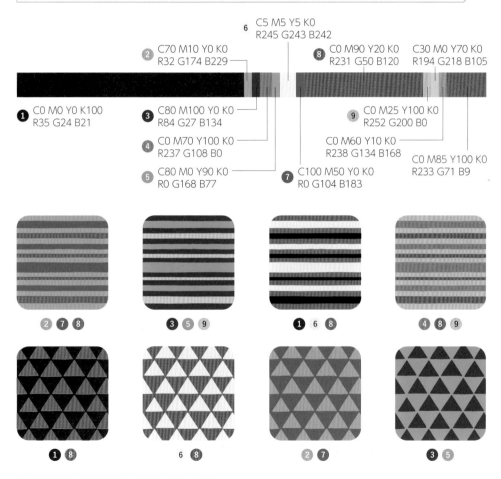

6 C5 M5 Y5 K0
R245 G243 B242

2 C70 M10 Y0 K0
R32 G174 B229

8 C0 M90 Y20 K0
R231 G50 B120

C30 M0 Y70 K0
R194 G218 B105

1 C0 M0 Y0 K100
R35 G24 B21

3 C80 M100 Y0 K0
R84 G27 B134

9 C0 M25 Y100 K0
R252 G200 B0

4 C0 M70 Y100 K0
R237 G108 B0

C0 M60 Y10 K0
R238 G134 B168

5 C80 M0 Y90 K0
R0 G168 B77

7 C100 M50 Y0 K0
R0 G104 B183

C0 M85 Y100 K0
R233 G71 B9

主色為黑色，再以粉紅、水藍、綠色、紫色和黃色等高彩度色彩，搭配出對比強烈的搶眼配色。只以亮色系的線搓成的流蘇是裝飾重點。

191

這幅織品是泰國苗族蒙人的刺繡，以紅、綠、黃為
主的鮮豔配色是其最大特徵。大比例的粉紅色給
人少女般楚楚可憐的印象。

苗族蒙人的刺繡

苗族蒙人（Hmong）以女性民族服裝裙子顏色和圖案的不同，區分青苗、白苗、黑苗、條紋苗及花苗等不同族群。苗族蒙人沒有文字，透過刺繡圖樣將生活樣貌、歷史及傳說流傳下來。除了刺繡之外，苗族蒙人還傳下與巴拿馬莫拉（MOLA）類似的逆向貼縫技術。苗族蒙人服飾中有一種以棉或麻布製成的百褶裙，傳統苗族蒙人的民族服飾會加上刺繡和拼布，包括裙身上的200條皺褶在內，全部以手工完成。

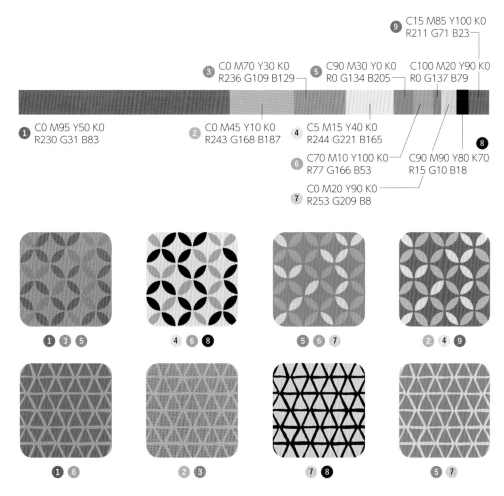

9 C15 M85 Y100 K0　R211 G71 B23

3 C0 M70 Y30 K0　R236 G109 B129

5 C90 M30 Y0 K0　R0 G134 B205

C100 M20 Y90 K0　R0 G137 B79

1 C0 M95 Y50 K0　R230 G31 B83

2 C0 M45 Y10 K0　R243 G168 B187

4 C5 M15 Y40 K0　R244 G221 B165

8

6 C70 M10 Y100 K0　R77 G166 B53

C90 M90 Y80 K70　R15 G10 B18

7 C0 M20 Y90 K0　R253 G209 B8

1 3 5　　**4 6 8**　　**5 6 7**　　**2 4 9**

1 6　　**2 3**　　**7 8**　　**5 7**

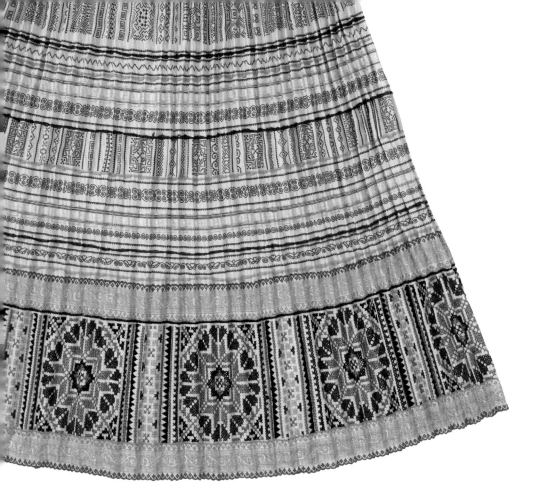

苗族蒙人的民族服飾常見的百褶裙織品，以手工做出細緻緊密的褶痕。
這幅成熟穩重的花色布料暖色面積較少，和 P.192 的花色正好形成對照。

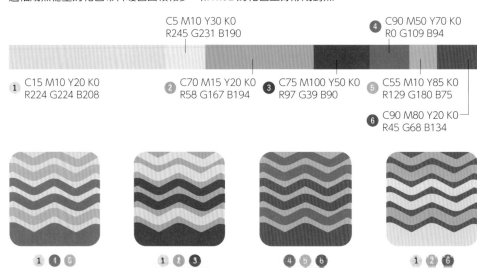

C5 M10 Y30 K0
R245 G231 B190

④ C90 M50 Y70 K0
R0 G109 B94

① C15 M10 Y20 K0
R224 G224 B208

② C70 M15 Y20 K0
R58 G167 B194

③ C75 M100 Y50 K0
R97 G39 B90

⑤ C55 M10 Y85 K0
R129 G180 B75

⑥ C90 M80 Y20 K0
R45 G68 B134

America/ Latin America

美洲・拉丁美洲

以下介紹以美洲、南美為中心的織品。
一如美洲耀眼的陽光，這裡的織品以活
力十足的配色居多。不少織品色彩濃
烈，令人聯想到南美沙漠及叢林，取自
自然景觀的大地色系也令人印象深刻。

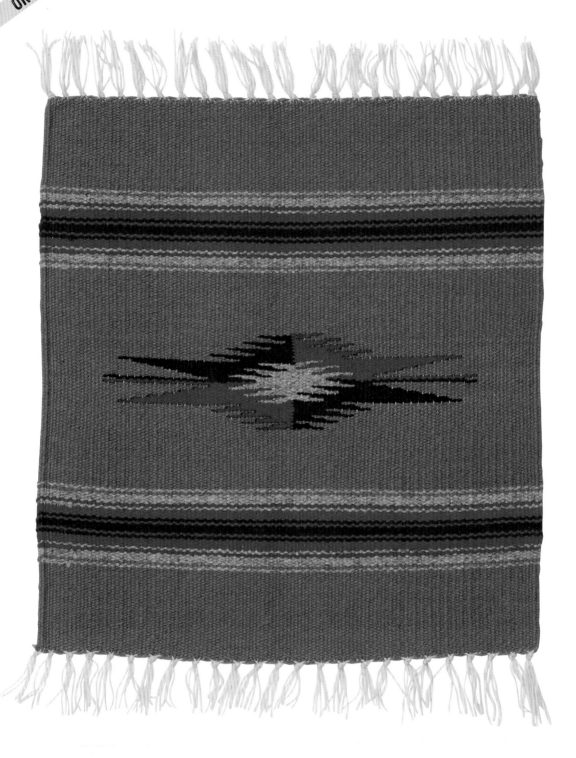

奇馬約地毯／ORTEGA'S

奇馬約地毯（Chimayo Rug）是美國新墨西哥州奇馬約村（Chimayo）的傳統織品，據說最早來自17世紀後半到18世紀初期，從墨西哥北上來此的西班牙裔墾荒者奧爾特加族（Ortega）。奧爾特加傳承此一傳統工藝品的手織技術與相關知識已超過100年，歷經了8個世代，使用大小各異的菱形組合成的圖案，織入美洲原住民的傳統紋樣。這種花色至今仍被暱稱為「奧爾特加紋」，廣受大眾喜愛。

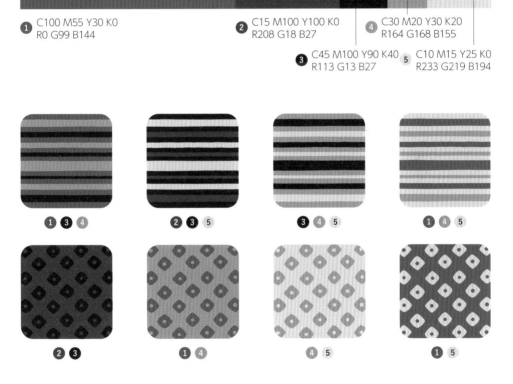

❶ C100 M55 Y30 K0
R0 G99 B144

❷ C15 M100 Y100 K0
R208 G18 B27

❸ C45 M100 Y90 K40
R113 G13 B27

❹ C30 M20 Y30 K20
R164 G168 B155

❺ C10 M15 Y25 K0
R233 G219 B194

❶❸❹　❷❸❺　❸❹❺　❶❹❺

❷❸　❶❹　❹❺　❶❺

從有「奇馬約色」之稱的土耳其藍和白色、灰色、黑色、紅色中任選 4 色，搭配出具有代表性的配色。對比色相使奧爾特加紋更加鮮明。

淺灰主色上，寒色與暖色形成對比。土耳其藍掌握了配
色關鍵。

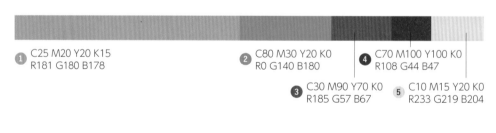

① C25 M20 Y20 K15
R181 G180 B178

② C80 M30 Y20 K0
R0 G140 B180

④ C70 M100 Y100 K0
R108 G44 B47

③ C30 M90 Y70 K0
R185 G57 B67

⑤ C10 M15 Y20 K0
R233 G219 B204

①④⑤　①②④　①③④　②③⑤

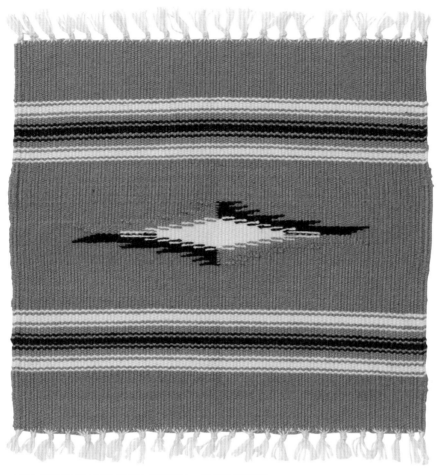

暗粉紅與青綠的互補色相組合極具魅力，黑色收斂了原
本過於柔和的印象。

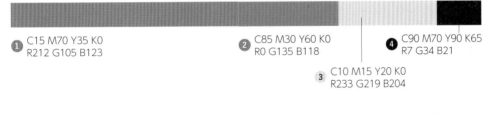

1 C15 M70 Y35 K0
R212 G105 B123

2 C85 M30 Y60 K0
R0 G135 B118

3 C10 M15 Y20 K0
R233 G219 B204

4 C90 M70 Y90 K65
R7 G34 B21

1 **3** **4**

2 **3** **4**

1 **2** **3**

2 **3** **4**

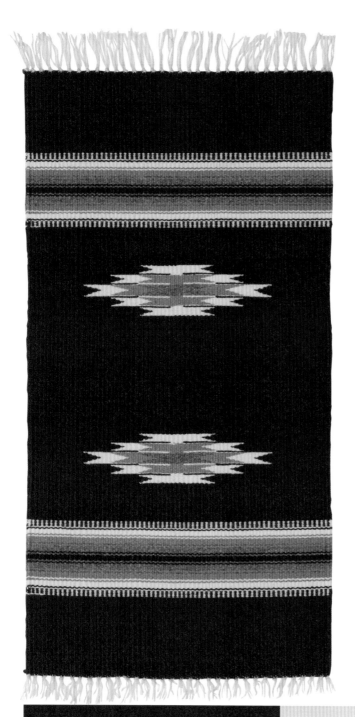

以焦茶色為主要底色的自然色系配色。使用大地色彩強烈的暖色系，色彩選擇展現絕妙品味。

1 C70 M100 Y100 K30
R86 G29 B33

2 C10 M15 Y20 K0
R233 G219 B204

3 C75 M40 Y70 K0
R74 G128 B97

4 C35 M55 Y100 K0
R180 G126 B29

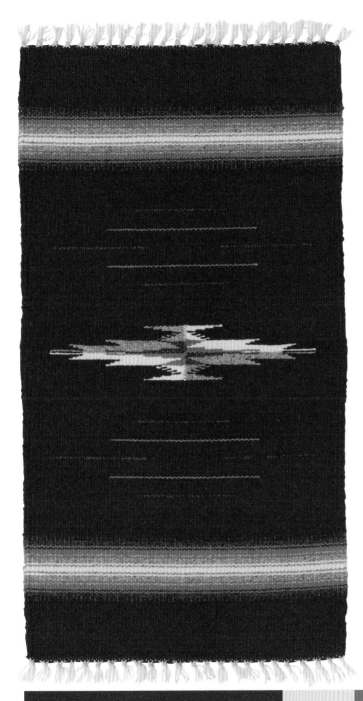

臙脂色的底色上配置宛如
火焰的土耳其藍，視覺效果
強烈。沉穩的色調中仍感受
得到一絲俏皮可愛。

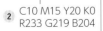

① C50 M100 Y100 K10
R140 G33 B38

② C10 M15 Y20 K0
R233 G219 B204

③ C100 M40 Y10 K0
R0 G117 B182

④ C30 M20 Y25 K40
R134 G138 B134

⑤ C50 M45 Y40 K60
R75 G71 B73

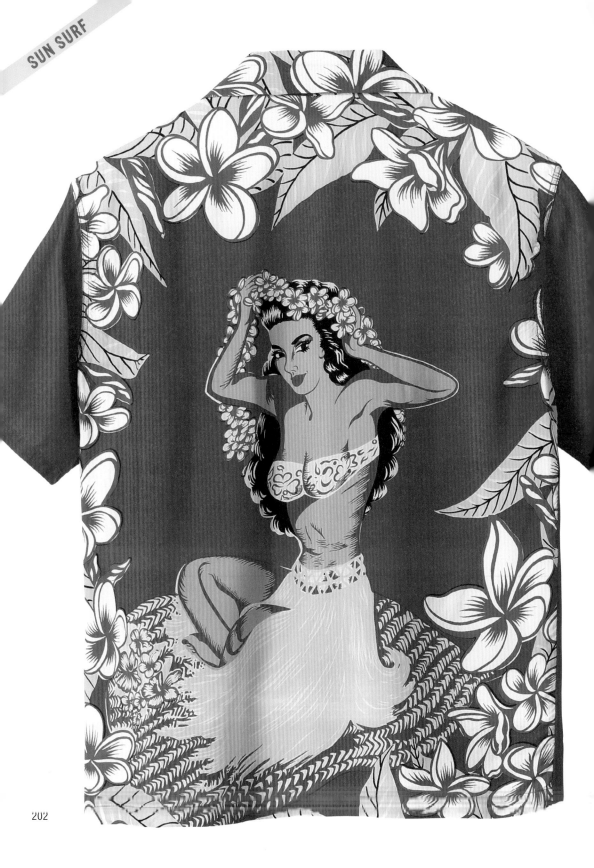

夏威夷襯衫／SUN SURF

夏威夷襯衫的起源，出人意料的竟來自日本。1930年代開始正式製作後，才以鳳梨、椰子樹和扶桑花等南國夏威夷特有的圖樣為主要花色。SUN SURF是日本品牌，主要販售1930～1950年代夏威夷襯衫黃金時期製作的「古董夏威夷衫」。以拔染或疊色印刷等方式，忠實重現當時的夏威夷衫花色，讓現代人也能領略古董夏威夷衫的魅力。

2　C15 M0 Y60 K0
　　R228 G233 B128

4　C77 M53 Y0 K0
　　R66 G110 B181

6　C79 M83 Y75 K62
　　R38 G26 B30

1　C15 M95 Y81 K0
　　R209 G40 B49

3　C10 M9 Y7 K0
　　R234 G231 B233

7　C11 M27 Y34 K0
　　R229 G196 B167

5　C36 M82 Y100 K0
　　R176 G76 B35

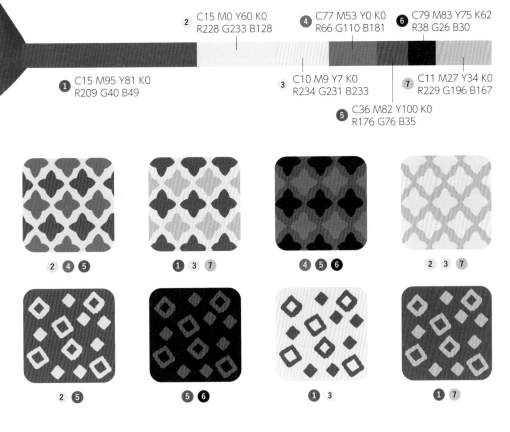

2　4　5

1　3　7

4　5　6

2　3　7

2　5

5　6

1　3

1　7

1950 年代後期發表的「草裙女孩」。以紅色為主色，搭配藍色與黃色的雞蛋花圖案，描繪高舉花環的草裙女孩。

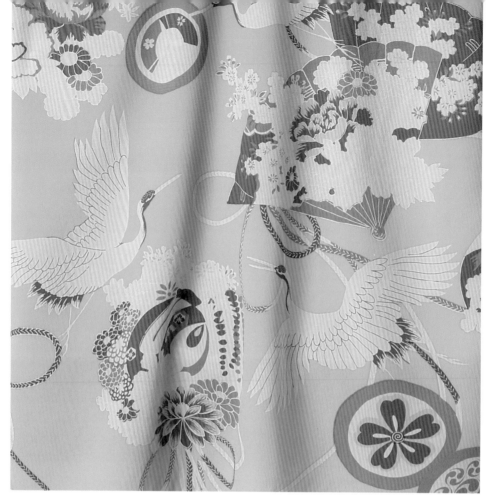

1940 年代後期發表的「THE CRY OF CRANE」。特徵是令人想
起日本和服的淺淡色調與日式吉祥物。

1 C53 M0 Y10 K0
R118 G202 B227

2 C8 M5 Y5 K0
R238 G240 B241

3 C22 M82 Y56 K0
R199 G77 B87

4 C17 M10 Y45 K0
R221 G219 B158

5 C20 M30 Y19 K0
R210 G185 B189

6 C20 M58 Y30 K0
R206 G130 B142

C50 M51 Y16 K0
R144 G129 B168

C66 M56 Y53 K3
R106 G109 B110

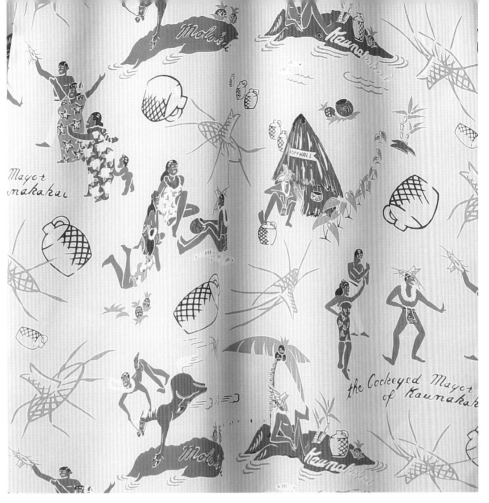

1930 年代後期發表的「MAYOR OF KAUNAKAKAI」。以白色背景搭配清新的維他命色彩。

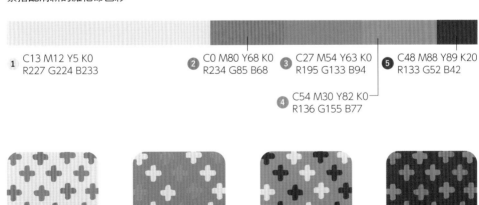

1 C13 M12 Y5 K0
R227 G224 B233

2 C0 M80 Y68 K0
R234 G85 B68

3 C27 M54 Y63 K0
R195 G133 B94

5 C48 M88 Y89 K20
R133 G52 B42

4 C54 M30 Y82 K0
R136 G155 B77

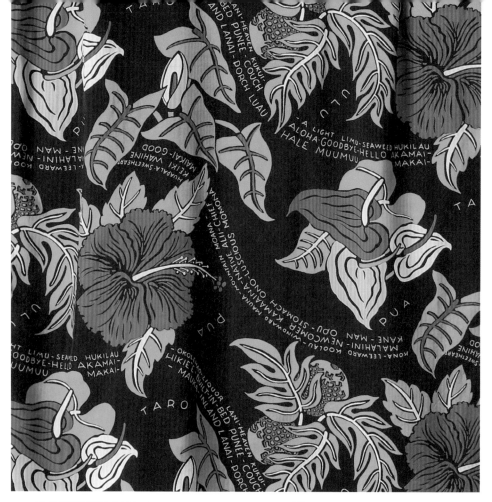

1940 年代後期發表的「ROMANTIC HAWAIIAN NICKNAMES」。深
藍底色上搭配高彩度的色彩，呈現絕妙的色彩比例。

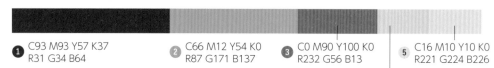

① C93 M93 Y57 K37
R31 G34 B64

② C66 M12 Y54 K0
R87 G171 B137

③ C0 M90 Y100 K0
R232 G56 B13

④ C6 M16 Y68 K0
R243 G214 B100

⑤ C16 M10 Y10 K0
R221 G224 B226

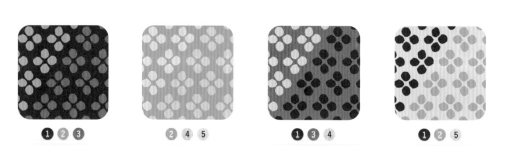

①②③　②④⑤　①③④　①②⑤

1950 年代發表的「KIHI KIHI」。橘黑配色的熱帶魚（神仙魚），
在大海般的淺藍色中悠游，形成美麗的對比。

① C35 M23 Y0 K0
R176 G187 B223

② C5 M65 Y60 K0
R230 G119 B90

❸ C75 M80 Y80 K58
R48 G34 B31

⑤ C15 M13 Y0 K0
R222 G221 B239

④ C22 M15 Y55 K0
R210 G205 B133

① ④ ⑤

① ❸ ⑤

② ❸ ④

② ❸ ⑤

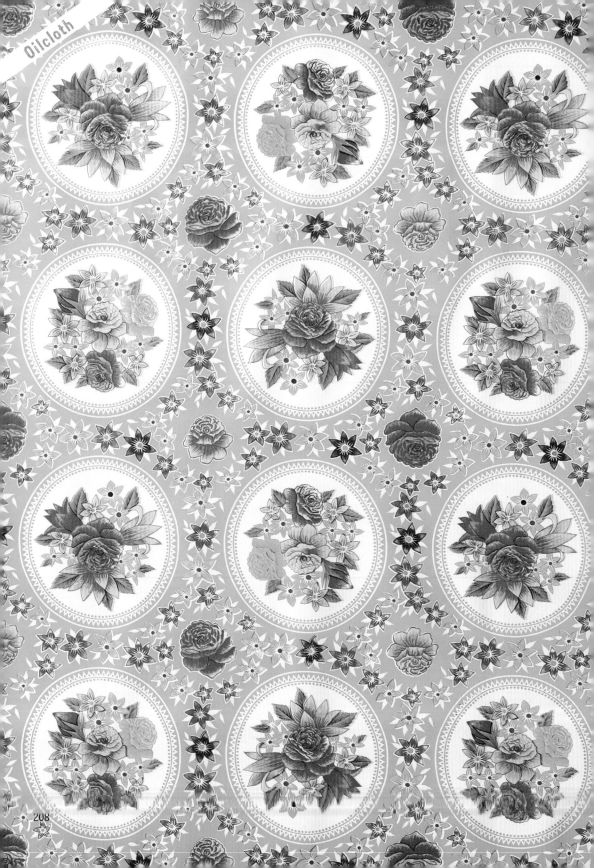

油蠟布

在墨西哥的市場、攤販、食堂或家中廚房等地方,常可見到這種彩色桌布。在棉布或法蘭絨等厚實布料的表面鍍上一層透明漆或桐油,統稱油蠟布(Oilcloth),特徵是具備防水效果又耐髒汙。早期的油蠟布多半有著搶眼配色和大花、水果等圖案,懷舊又俗豔的氛圍是這種花色最大的魅力。

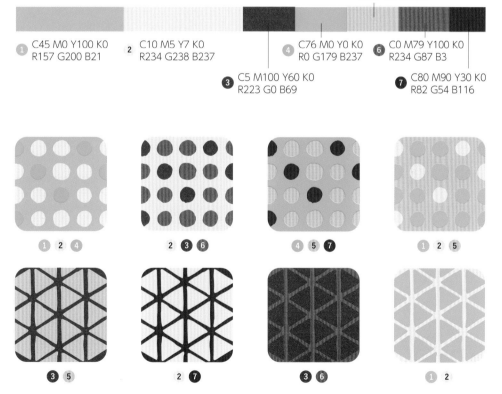

5　C10 M13 Y90 K0
R237 G214 B23

1　C45 M0 Y100 K0
R157 G200 B21

2　C10 M5 Y7 K0
R234 G238 B237

4　C76 M0 Y0 K0
R0 G179 B237

6　C0 M79 Y100 K0
R234 G87 B3

3　C5 M100 Y60 K0
R223 G0 B69

7　C80 M90 Y30 K0
R82 G54 B116

宛如玫瑰花園的規則排列,很適合這種高彩度的配色。白色線條發揮分離色彩作用,使花朵圖案更醒目。

在主色的深粉紅上使用多種色彩的多色配色。眾多高彩
度色彩中，以無彩色的白色達到整體平衡。

⑤ C5 M8 Y80 K0
R248 G227 B66

C78 M90 Y58 K35
R65 G39 B65

❶ C2 M85 Y8 K0
R229 G67 B138

❷ C9 M5 Y4 K0
R236 G239 B243

C9 M95 Y60 K0
R218 G36 B72

❹ C7 M73 Y92 K0
R226 G100 B31

❻ C75 M25 Y0 K0
R26 G150 B213

❸ C68 M30 Y90 K0
R95 G145 B68

❶ ❷ ❻

❷ ❸ ❶

❹ ❺ ❻

❶ ❸ ❺

以高彩度的紅色系為中心，展現拉丁風格的多色
配色。唯一寒色系的水藍色營造出清爽的感覺。

C10 M3 Y5 K0
R234 G242 B243

6 C7 M73 Y45 K0
R225 G100 B106

1 C0 M100 Y92 K0
R230 G0 B30

3 C0 M30 Y80 K0
R250 G192 B61

5 C70 M38 Y69 K0
R90 G134 B99

C65 M86 Y60 K26
R96 G50 B69

2 C62 M0 Y0 K0
R74 G193 B241

4 C33 M93 Y95 K0
R180 G51 B40

C55 M90 Y70 K10
R130 G53 B67

1 **4** **6**

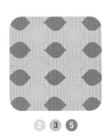

2 **3** **5**

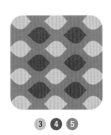

3 **4** **5**

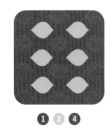

1 **2** **4**

明亮的珊瑚橘鮮明亮眼，令人想起熾烈的陽光。紫色的大
朵花卉圖案與橘色的對比色相也掌握得恰到好處。

C70 M86 Y70 K40　C57 M51 Y100 K5
R75 G41 B51　　　R128 G118 B43

① C0 M80 Y88 K0
R234 G85 B36

C26 M32 Y4 K0
R196 G178 B209

C7 M5 Y7 K0
R241 G241 B238

C47 M93 Y100 K30
R123 G37 B26

C91 M56 Y60 K32
R0 G78 B81

② C55 M68 Y5 K0
R134 G95 B161

C31 M65 Y88 K0
R186 G110 B50

C0 M20 Y85 K0
R253 G210 B43

C48 M9 Y17 K0
R140 G195 B208

水藍色的歐普藝術（視幻藝術）背景帶來強烈的視覺效
果，使得以對比色相搭配的紅色花朵魄力十足。

④ C0 M20 Y85 K0　C70 M86 Y70 K40
R253 G210 B43　R75 G41 B51

③ C70 M0 Y0 K0
R0 G185 B239

C7 M5 Y5 K0
R241 G241 B241

C5 M95 Y70 K0
R224 G36 B59

C0 M85 Y100 K0
R233 G71 B9

⑤ C90 M70 Y94 K0
R39 G84 B61

C57 M40 Y95 K0
R130 G138 B53

以暗沉的粉紅色調為主色，整體配色柔和協調。在圖案筆觸的推波助瀾下，加強了復古的氛圍。

C55 M14 Y0 K0
R115 G182 B229

6 C7 M53 Y20 K0
R229 G147 B163

C0 M95 Y100 K0
R231 G36 B16

C7 M19 Y77 K0
R241 G208 B75

C6 M6 Y6 K0
R243 G240 B239

7 C47 M37 Y91 K0
R154 G149 B55

C53 M96 Y87 K35
R107 G28 B35

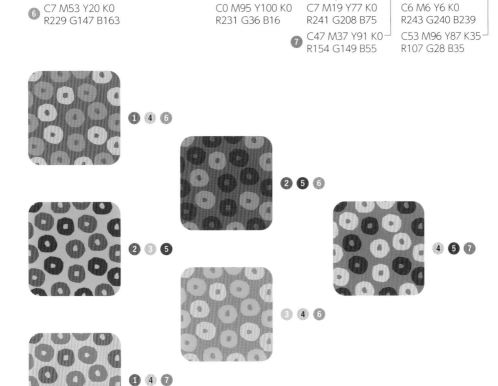

1 **4** **6**

2 **5** **6**

2 **3** **5**

3 **4** **6**

4 **5** **7**

1 **4** **7**

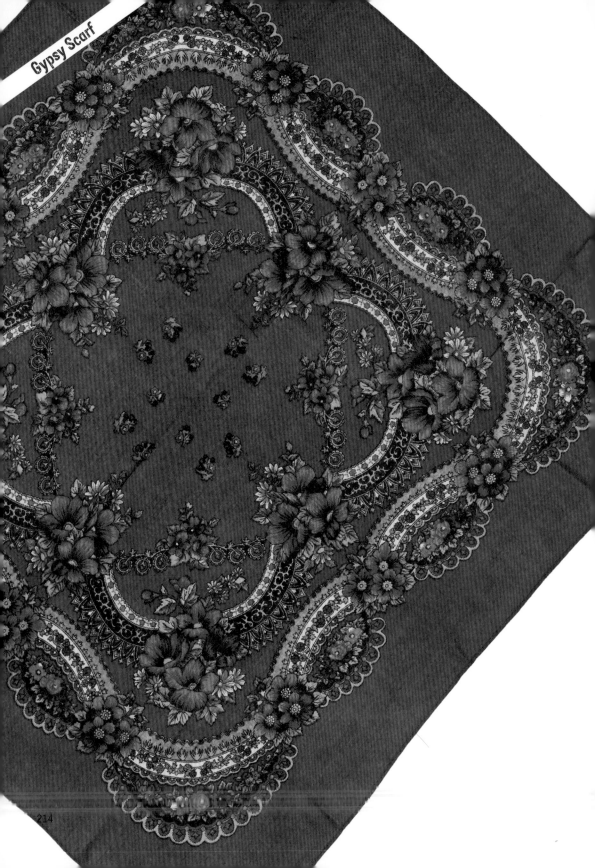

墨西哥

吉普賽領巾

常見於墨西哥及東歐，有著華麗花朵圖案的領巾，在墨西哥稱為吉普賽領巾（Gypsy Scarf），在俄羅斯則稱為PLATOK頭巾，有各種花色與尺寸。墨西哥雖稱為吉普賽領巾，以前的人也會像俄羅斯娃娃一樣綁在頭上當頭巾。配色方面，常用高彩度的玫瑰粉紅搭配綠色或藍色，特徵是在圖案上加上陰影增添分量感。

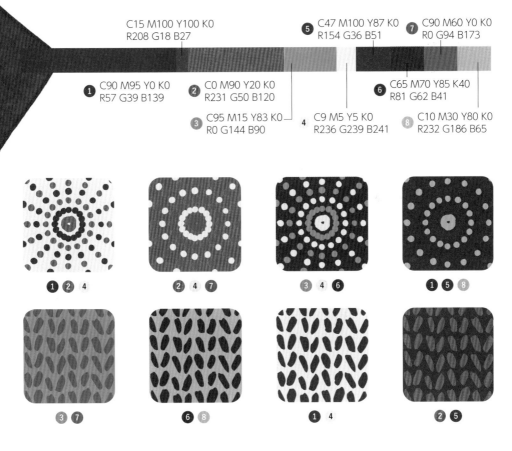

C15 M100 Y100 K0
R208 G18 B27

5 C47 M100 Y87 K0
R154 G36 B51

7 C90 M60 Y0 K0
R0 G94 B173

1 C90 M95 Y0 K0
R57 G39 B139

2 C0 M90 Y20 K0
R231 G50 B120

3 C95 M15 Y83 K0
R0 G144 B90

4

C9 M5 Y5 K0
R236 G239 B241

6 C65 M70 Y85 K40
R81 G62 B41

8 C10 M30 Y80 K0
R232 G186 B65

❶❷ 4

❷ 4 **❼**

❸ 4 **❻**

❶❺❽

❸❼

❻❽

❶ 4

❷❺

以深濃的藍紫色為底色，搭配高彩度的粉紅、綠色、青色及咖啡色，大膽挑戰配色。玫瑰粉紅與藍紫色的中差色相配色帶來強烈視覺效果。

墨西哥

215

白色的背景使繽紛的花朵顏色更醒目。邊框的黃色有鑲上金邊的效果，成為關鍵配色，帶來華麗的印象。

1 C11 M10 Y16 K0
R232 G228 B216

2 C3 M80 Y24 K0
R229 G83 B126

3 C12 M100 Y90 K13
R195 G9 B33

4 C80 M17 Y0 K0
R0 G156 B220

5 C86 M23 Y93 K0
R0 G141 B71

6 C0 M35 Y100 K0
R248 G181 B0

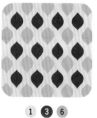

1 3 6

1 2 5

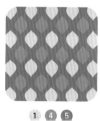

1 4 5

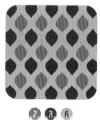

2 3 6

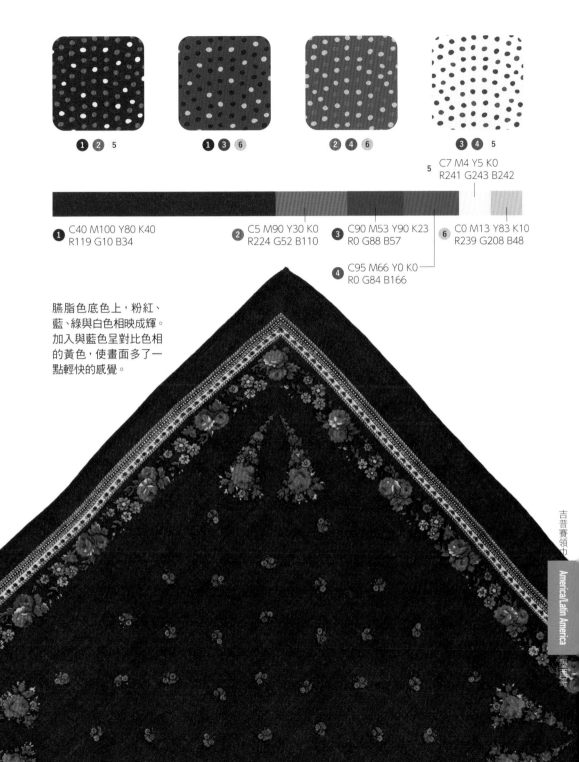

① ② 5

① ③ ⑥

② ④ ⑥

③ ④ 5

5　C7 M4 Y5 K0
R241 G243 B242

① C40 M100 Y80 K40
R119 G10 B34

② C5 M90 Y30 K0
R224 G52 B110

③ C90 M53 Y90 K23
R0 G88 B57

⑥ C0 M13 Y83 K10
R239 G208 B48

④ C95 M66 Y0 K0
R0 G84 B166

臙脂色底色上，粉紅、
藍、綠與白色相映成輝。
加入與藍色呈對比色相
的黃色，使畫面多了一
點輕快的感覺。

217

墨西哥

恰帕斯手織布

墨西哥恰帕斯州（Chiapas）的傳統手織布，是住在這個地區的馬雅裔原住民自古傳承的工藝。傳統恰帕斯手織布（Chiapas textiles）的特徵，是織上一整面的菱形幾何圖樣，使用名為「縫取織」的斜紋手織技法，用手指挑起經線，再以染上顏色的緯線橫向穿過，織出圖案。如此一來，圖案會浮上表面，形成立體效果。這種布料經常用來裝飾民族服裝的上衣衣領或胸口。

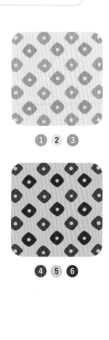

① ② ③

④ ⑤ ⑥

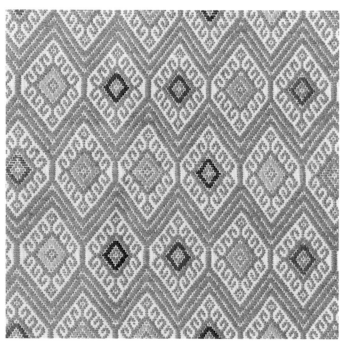

以沉穩的暗黃綠色為主色，搭配多種色彩。白色紋路和菱形圖樣頗有亞洲風，散發一股東方風情。

C80 M23 Y60 K0
R5 G146 B121

C100 M80 Y15 K35
R0 G46 B107

C14 M45 Y16 K0
R219 G160 B177

① C40 M25 Y80 K0
R171 G173 B77

② C11 M8 Y11 K0
R232 G232 B227

③ C75 M19 Y16 K0
R19 G158 B196

④ C12 M90 Y78 K15
R194 G50 B47

⑤ C0 M25 Y75 K0
R251 G202 B77

⑥ C67 M100 Y43 K5
R111 G34 B93

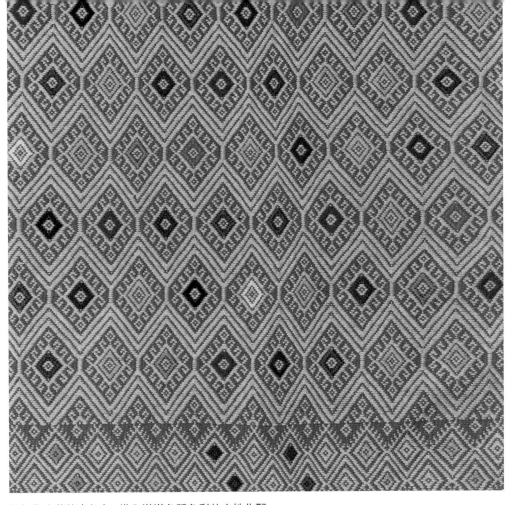

粉紅與水藍的底色上，織入滿滿各種色彩的女性化配
色，黃色與橘色成為特別醒目的點綴。

⑤ C78 M93 Y40 K6
R85 G48 B100

C95 M33 Y10 K26
R0 G106 B158

① C16 M86 Y34 K0
R208 G65 B110

C19 M40 Y16 K0
R210 G167 B183

⑥ C57 M20 Y90 K0
R126 G166 B64

② C55 M12 Y10 K0
R117 G185 B216

③ C6 M46 Y95 K0
R235 G157 B2

④ C100 M59 Y100 K15
R0 G85 B53

C48 M100 Y100 K40
R109 G15 B20

②④⑥ **①②⑤** **④⑤⑥** **①③④**

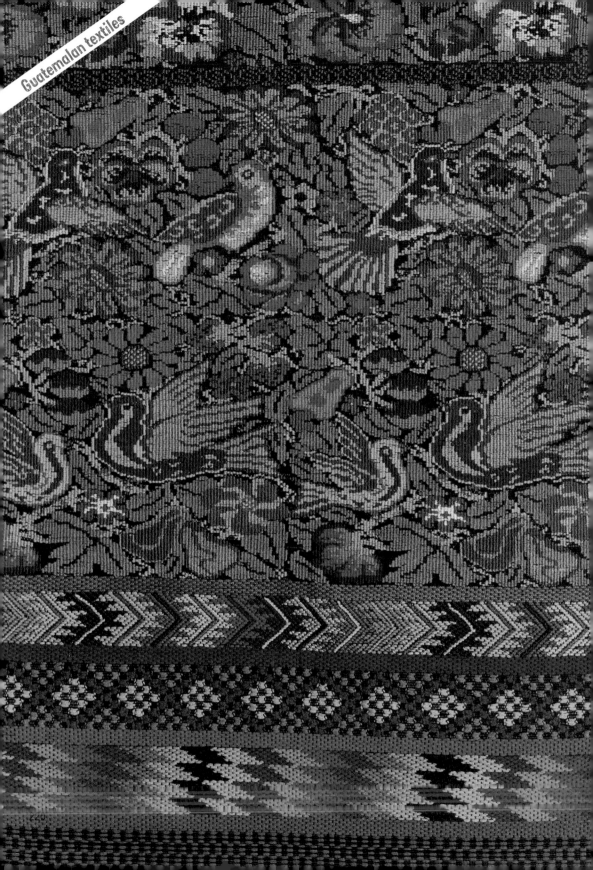

瓜地馬拉織

瓜地馬拉至今仍保留古代馬雅文明流傳下來的原始手織技術，
是世界罕見的手織國度。織出的布主要用來製作女性穿的上衣
「huipil」。布料上的圖案，以各種顏色織出包括國鳥魁札爾鳥
（Quetzal）在內的各種花鳥風月、宇宙、雨神、閃電、太陽等具象圖
案和幾何圖形，每個村落都有自己獨特的花色。

C80 M55 Y65 K25
R52 G88 B80

C60 M40 Y100 K0
R123 G136 B46

C5 M90 Y100 K5
R219 G55 B16

C50 M100 Y100 K40
R106 G16 B20

❼ C77 M89 Y18 K0
R89 G55 B129

❾ C85 M82 Y74 K61
R29 G28 B33

❶ C91 M45 Y87 K0
R0 G114 B75

❷ C82 M17 Y44 K0
R0 G153 B152

❸ C80 M40 Y0 K0
R24 G127 B196

❹ C96 M92 Y33 K14
R32 G46 B103

❺ C20 M100 Y100 K0
R200 G22 B29

❻ C15 M84 Y28 K0
R210 G71 B119

❽ C11 M57 Y100 K0
R223 G113 B0

C25 M35 Y0 K0
R198 G173 B210

C0 M20 Y80 K0
R253 G210 B62

❶❸❹　　❶❸❾　　❺❼❽　　❷❻❼

❻❼　　❶❷　　❸❹　　❺❽

充分運用多種顏色的彩虹配色。連鳥
或花卉圖案上都使用不只一種顏色，
精緻美麗得如同一幅圖畫。

America/Latin America

瓜地馬拉

221

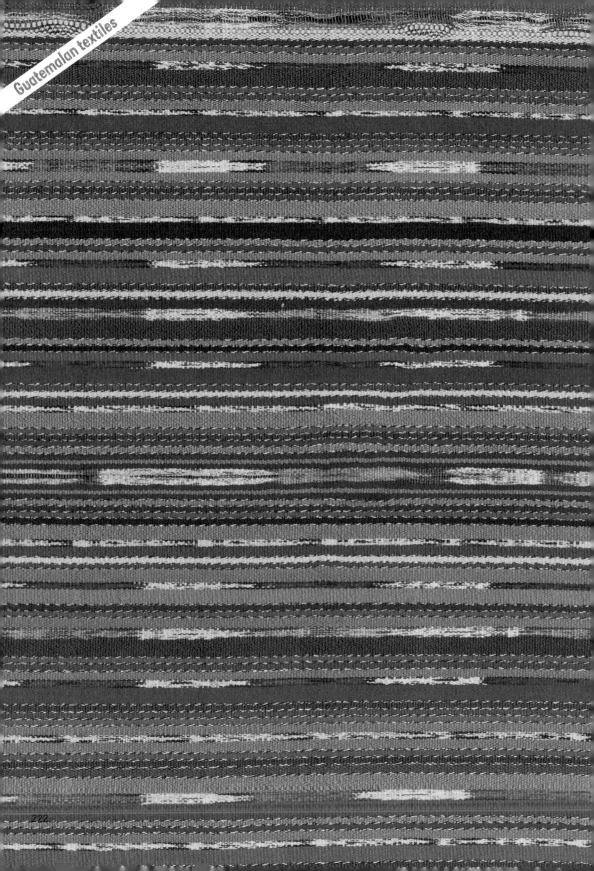

瓜地馬拉絣

瓜地馬拉的絣織品來自15～16世紀西班牙傳來的紡織機技術，在繼承古代馬雅文明傳統的阿蒂特蘭湖（Lago de Atitlán）附近落地生根，發展至今。特徵是以事先染色的線，織出細長的圖案。瓜地馬拉絣織品上可看見包括經絣、緯絣和經緯絣在內的所有絣織種類，相當珍貴。和色彩繽紛的瓜地馬拉織相比，瓜地馬拉絣較常使用同色系的色彩，做出單純的配色，通常用來製作名為「Corte」的一片裙。

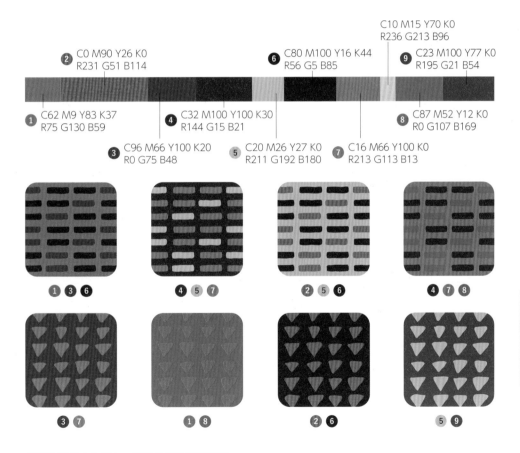

② C0 M90 Y26 K0
R231 G51 B114

⑥ C80 M100 Y16 K44
R56 G5 B85

C10 M15 Y70 K0
R236 G213 B96

⑨ C23 M100 Y77 K0
R195 G21 B54

① C62 M9 Y83 K37
R75 G130 B59

④ C32 M100 Y100 K30
R144 G15 B21

⑧ C87 M52 Y12 K0
R0 G107 B169

③ C96 M66 Y100 K20
R0 G75 B48

⑤ C20 M26 Y27 K0
R211 G192 B180

⑦ C16 M66 Y100 K0
R213 G113 B13

❶ ❸ ❻

❹ ❺ ❼

❷ ❺ ❻

❹ ❼ ❽

❸ ❼

❶ ❽

❷ ❻

❺ ❾

細長條狀的多色配色。雖然使用幾乎相同程度的高彩度色彩，絣織特有的摩擦質感，仍舒緩了密集的壓迫感。

223

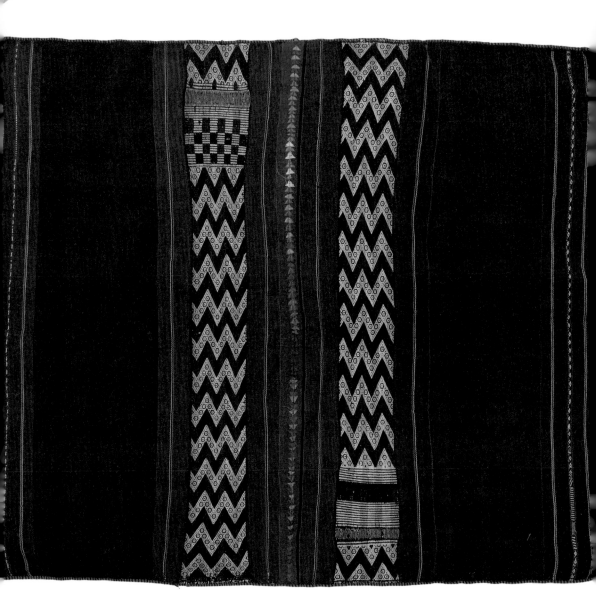

玻利維亞・祕魯・智利

艾馬拉族的織品

國土有三分之一在安地斯山脈上的高原國度玻利維亞，占其人口半數的原住民艾馬拉族（Aymara）傳承古代文明，至今仍身穿傳統服飾，最具特徵的就是他們的披肩、斗篷和圓頂禮帽。織品除了使用棉與羊毛等材質外，駱馬、羊駝和小羊駝等駱駝科動物的毛也很常見。

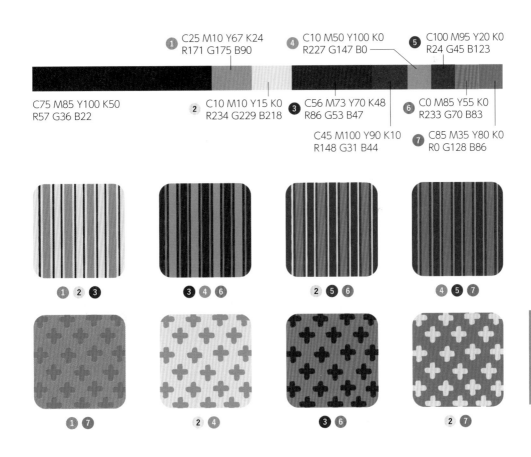

幾乎完全使用咖啡色系，粗獷的大地配色。
少數粉紅、綠色、黃色和藍色形成可愛的
點綴。

祕魯

Manta

製作於祕魯‧庫斯科的Manta，是以羊毛或羊駝毛為原料的安地斯傳統手織品。使用名為「腰機」的原始織布機，將2片細長的布縫合起來，成為一大塊布料，在這種厚實的布料上織入花朵或幾何圖案的刺繡，作為補強或補釘。Manta原本是女性防寒穿的披肩，現在也用來當作嬰兒包巾、桌布或鋪墊，活用於日常生活中。

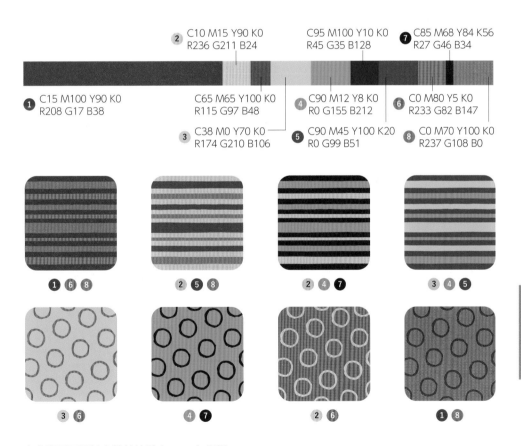

2 C10 M15 Y90 K0 R236 G211 B24

C95 M100 Y10 K0 R45 G35 B128

7 C85 M68 Y84 K56 R27 G46 B34

1 C15 M100 Y90 K0 R208 G17 B38

C65 M65 Y100 K0 R115 G97 B48

4 C90 M12 Y8 K0 R0 G155 B212

6 C0 M80 Y5 K0 R233 G82 B147

3 C38 M0 Y70 K0 R174 G210 B106

5 C90 M45 Y100 K20 R0 G99 B51

8 C0 M70 Y100 K0 R237 G108 B0

1 **6** **8**　　**2** **5** **8**　　**2** **4** **7**　　**3** **4** **5**

3 **6**　　**4** **7**　　**2** **6**　　**1** **8**

有著與墨西哥的塞拉普披肩（Serape）相似的多色條紋圖案。以紅色為主色，不規則織入其他鮮豔的色彩。

西皮波族的泥染布

居住在安地斯山麓保留薩滿文化的亞馬遜地帶，原住民西皮波族
（Shipibo）繼承了傳統工藝「泥染布」。泥染布分為白色和咖啡色2
種底色，用桃花心木的樹皮和泥土中含有的鐵質，觸發化學反應來
染出黑色圖案，這種富含鐵質的泥土只存在特別的場所，不容易找
到。圖案也很獨特，以幾何圖案展現精神世界的圖樣，都由部落中的
女性親手繪製。

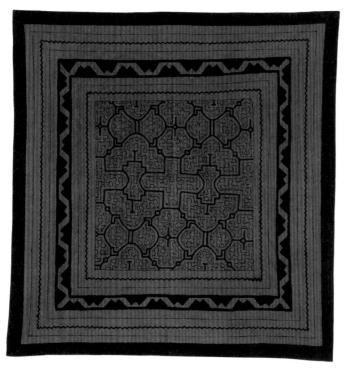

咖啡色和黑色的雙色配色。適度運用黑色，使幾何圖樣富
有強弱張力，完成具有現代感的設計。

❶ ❷ ③

① ③ ④

③ C13 M13 Y18 K0
R227 G221 B209

④ C30 M30 Y35 K20
R164 G153 B140

❶ C40 M73 Y80 K0
R168 G92 B63

❷ C73 M77 Y85 K51
R58 G43 B33

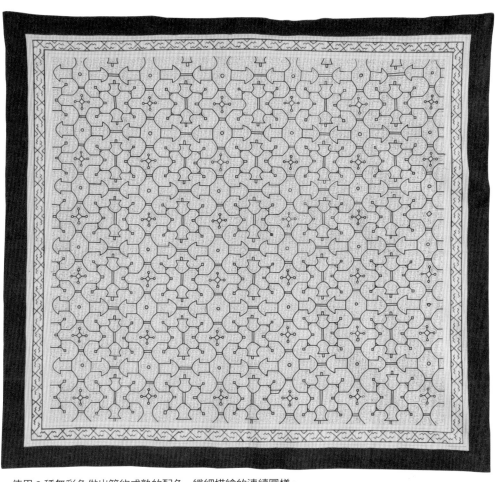

使用 3 種無彩色做出簡約成熟的配色。纖細描繪的連續圖樣，
醞釀一股神祕氛圍。

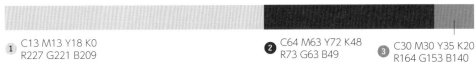

1 C13 M13 Y18 K0
R227 G221 B209

2 C64 M63 Y72 K48
R73 G63 B49

3 C30 M30 Y35 K20
R164 G153 B140

4 C40 M73 Y80 K0
R168 G92 B63

1 2 3

2 3 4

1 2 3

1 3 4

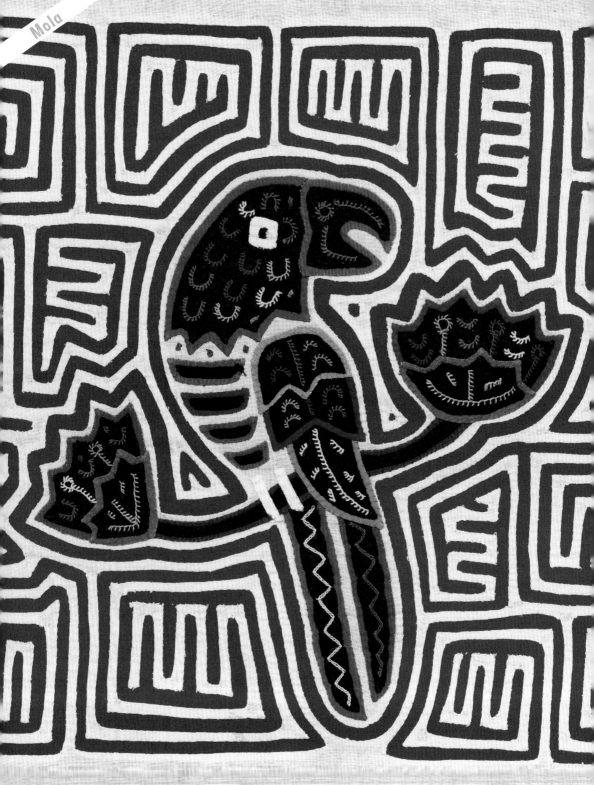

莫 拉

巴拿馬原住民庫那族（Kuna）特有的逆向貼縫織品「莫拉
（Mola）」。以2片30cm×40cm的方形布，縫製成女性上衣前片與後
片的裝飾布。身穿鮮豔莫拉的人被稱為「太陽環繞的人」。逆向貼縫
是一種用好幾層布料重疊，在最上層布料繪出圖樣，再用剪刀沿著圖
樣剪開，使下層布料外露的技法。有時也將剪開的布翻過來包邊，或
是拼貼出圖案。重疊的布料愈多，顏色愈繽紛多彩。

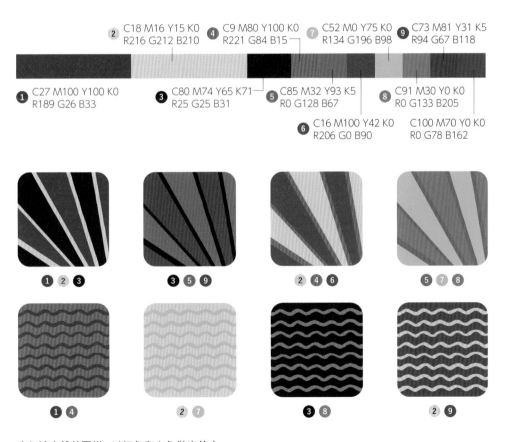

2 C18 M16 Y15 K0
R216 G212 B210

4 C9 M80 Y100 K0
R221 G84 B15

7 C52 M0 Y75 K0
R134 G196 B98

9 C73 M81 Y31 K5
R94 G67 B118

1 C27 M100 Y100 K0
R189 G26 B33

3 C80 M74 Y65 K71
R25 G25 B31

5 C85 M32 Y93 K5
R0 G128 B67

8 C91 M30 Y0 K0
R0 G133 B205

6 C16 M100 Y42 K0
R206 G0 B90

C100 M70 Y0 K0
R0 G78 B162

1 2 3

3 5 9

2 4 6

5 7 8

1 4

2 7

3 8

2 9

宛如迷宮般的圖樣，以紅色和白色做出使人
印象深刻的對比。黑色與高彩度色彩組合
的鸚鵡圖案，散發強烈的存在感。

1 **2** **5** **2** **3** **4** **4** **5** **6** **1** **5** **6**

C81 M80 Y82 K65
R31 G26 B23

C30 M70 Y10 K0
R185 G100 B154

4 C55 M98 Y58 K45
R92 G14 B51

2 C19 M0 Y85 K0
R220 G226 B56

3 C100 M63 Y20 K0
R0 G89 B149

5 C10 M9 Y8 K0
R234 G231 B231

1 C0 M86 Y100 K0
R233 G69 B10

C45 M0 Y65 K0
R154 G204 B119

C16 M93 Y50 K0
R207 G44 B86

C19 M22 Y63 K0
R216 G195 B111

6 C100 M53 Y100 K0
R0 G102 B61

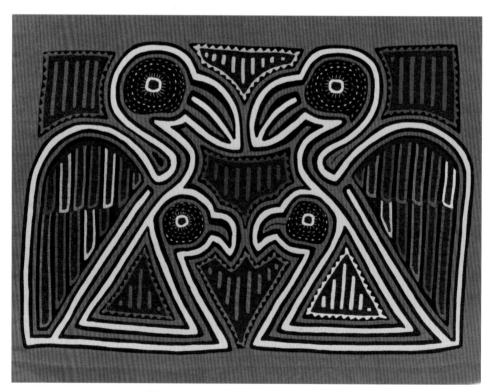

2 隻鳥面對面的獨特圖案。以橘色和黃色等維他命色彩為
主色，整體配色充滿活力。

232

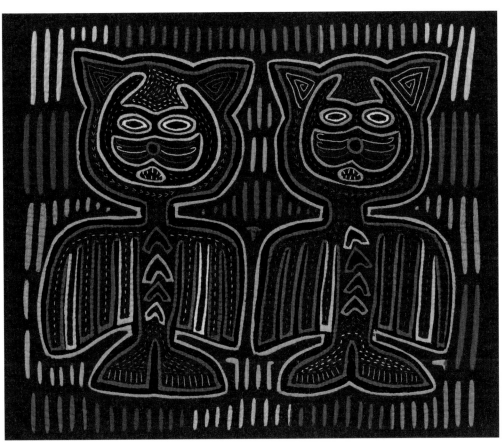

在臙脂色的底色上，施以紅、藍、綠等明亮色彩的多色配色，用黃色勾勒輪廓的圖案相當搶眼。

6 C100 M53 Y100 K0
R0 G102 B61

5 C0 M86 Y100 K0
R233 G69 B10

1 C40 M100 Y90 K45
R112 G7 B22

2 C22 M25 Y71 K0
R209 G187 B92

3 C100 M63 Y20 K0
R0 G89 B149

4 C16 M28 Y8 K0
R218 G193 B209

C16 M93 Y50 K0
R207 G44 B86

C57 M29 Y90 K0
R128 G154 B63

C100 M20 Y4 K0
R0 G140 B209

1 **2** **4**

1 **2** **5**

3 **4** **6**

1 **2** **6**

只以不同色調的藍色做出雙色
配色。涼爽的色彩與誇張的心
形圖案，形成獨特的反差。

1 C100 M77 Y13 K0
R0 G85 B157

2 C30 M10 Y14 K0
R189 G211 B216

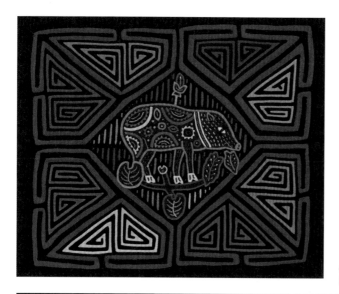

黑與紅的對比色調配色。以高
彩度的顏色在中央細細描繪山
豬圖案，突顯存在感。

4 C60 M10 Y70 K0
R111 G177 B107

C16 M93 Y72 K0
R207 G47 B60

C100 M23 Y100 K20
R0 G116 B57

C0 M68 Y100 K0
R237 G113 B0

3 C86 M83 Y72 K57
R30 G30 B38

C27 M100 Y58 K0
R189 G19 B75

C18 M17 Y68 K0
R210 G204 B101

C100 M40 Y20 K0
R0 G118 B169

C100 M63 Y20 K0
R0 G89 B149

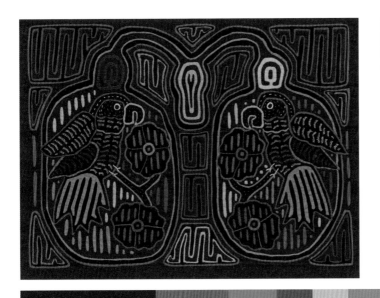

臙脂色與橘紅色的醒目
配色,有著繁複細節的
彩色小鳥圖案也很有
個性。

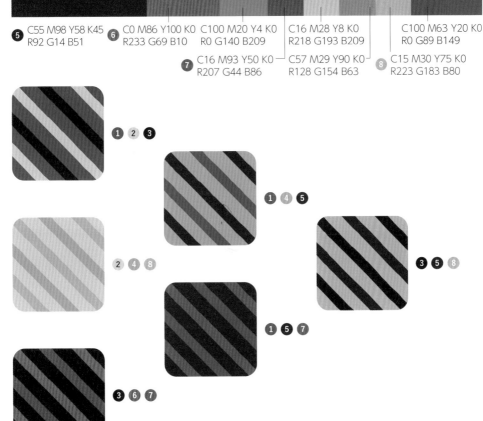

C72 M52 Y100 K10
R87 G106 B48

⑤ C55 M98 Y58 K45
R92 G14 B51

⑥ C0 M86 Y100 K0
R233 G69 B10

C100 M20 Y4 K0
R0 G140 B209

C16 M28 Y8 K0
R218 G193 B209

C100 M63 Y20 K0
R0 G89 B149

⑦ C16 M93 Y50 K0
R207 G44 B86

C57 M29 Y90 K0
R128 G154 B63

⑧ C15 M30 Y75 K0
R223 G183 B80

美 洲 古 董 布

1960～1970年代為主的美洲古董布，特徵是大量使用粉紅、紅、黃、綠、藍等高彩度，混合出鮮豔的配色，圖案也具有獨創性，用「迷幻」或「俗豔」來形容最適合不過。另一方面，令人聯想起世紀中期現代主義的摩登幾何圖樣也很常見。

C10 M3 Y5 K0
R234 G242 B243

C75 M30 Y90 K0
R69 G140 B71

C85 M60 Y0 K0
R38 G96 B173

C15 M40 Y85 K0
R220 G164 B53

C15 M95 Y100 K0
R209 G41 B26

C5 M95 Y10 K0
R223 G19 B125

C80 M80 Y80 K65
R33 G26 B25

C50 M5 Y100 K0
R144 G190 B32

C10 M3 Y5 K0
R234 G242 B243

C90 M0 Y40 K0
R0 G165 B168

C80 M80 Y80 K65
R33 G26 B25

C45 M75 Y0 K0
R156 G84 B157

C0 M70 Y100 K0
R237 G108 B0

C0 M85 Y0 K0
R231 G66 B145

C15 M100 Y100 K0
R208 G18 B27

C100 M100 Y40 K0
R31 G42 B102

C15 M20 Y100 K0
R226 G198 B0

C90 M45 Y0 K0
R0 G115 B189

C80 M80 Y80 K65
R33 G26 B25

C30 M60 Y100 K0
R189 G119 B26

C80 M10 Y100 K0
R0 G158 B59

C0 M65 Y100 K0
R238 G120 B0

C60 M75 Y10 K0
R125 G81 B148

C23 M100 Y90 K0
R196 G23 B41

C40 M100 Y100 K30
R133 G18 B24

C0 M95 Y35 K0
R230 G27 B100

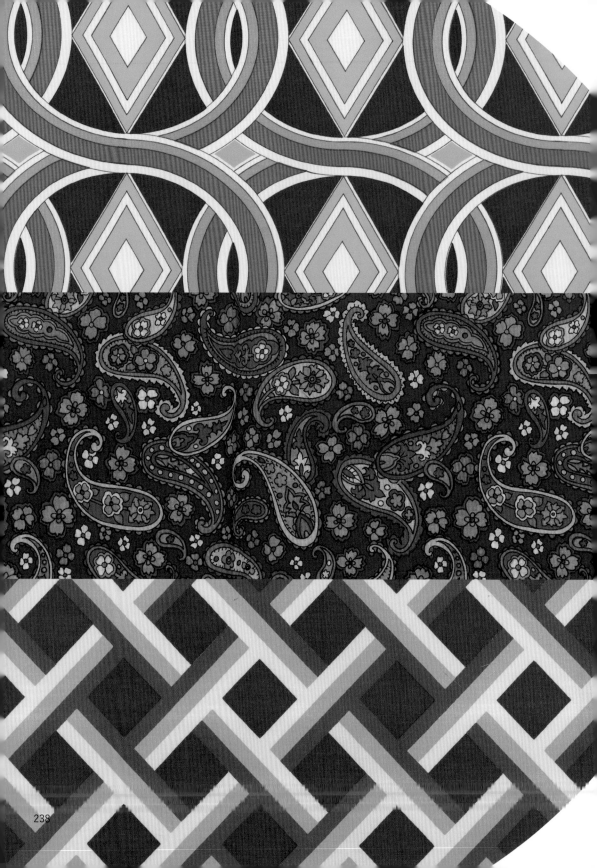

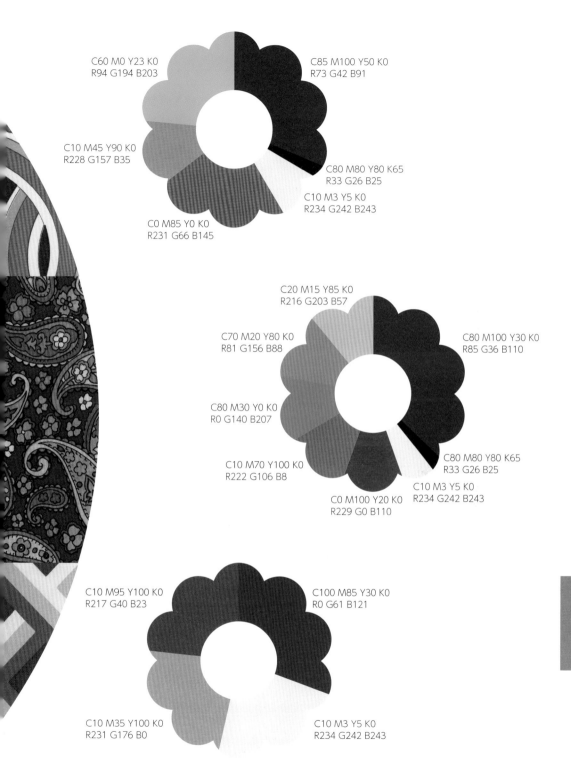

C60 M0 Y23 K0
R94 G194 B203

C85 M100 Y50 K0
R73 G42 B91

C10 M45 Y90 K0
R228 G157 B35

C80 M80 Y80 K65
R33 G26 B25

C10 M3 Y5 K0
R234 G242 B243

C0 M85 Y0 K0
R231 G66 B145

C20 M15 Y85 K0
R216 G203 B57

C70 M20 Y80 K0
R81 G156 B88

C80 M100 Y30 K0
R85 G36 B110

C80 M30 Y0 K0
R0 G140 B207

C80 M80 Y80 K65
R33 G26 B25

C10 M70 Y100 K0
R222 G106 B8

C10 M3 Y5 K0
R234 G242 B243

C0 M100 Y20 K0
R229 G0 B110

C10 M95 Y100 K0
R217 G40 B23

C100 M85 Y30 K0
R0 G61 B121

C10 M35 Y100 K0
R231 G176 B0

C10 M3 Y5 K0
R234 G242 B243

美洲古董布

America/Latin America

239

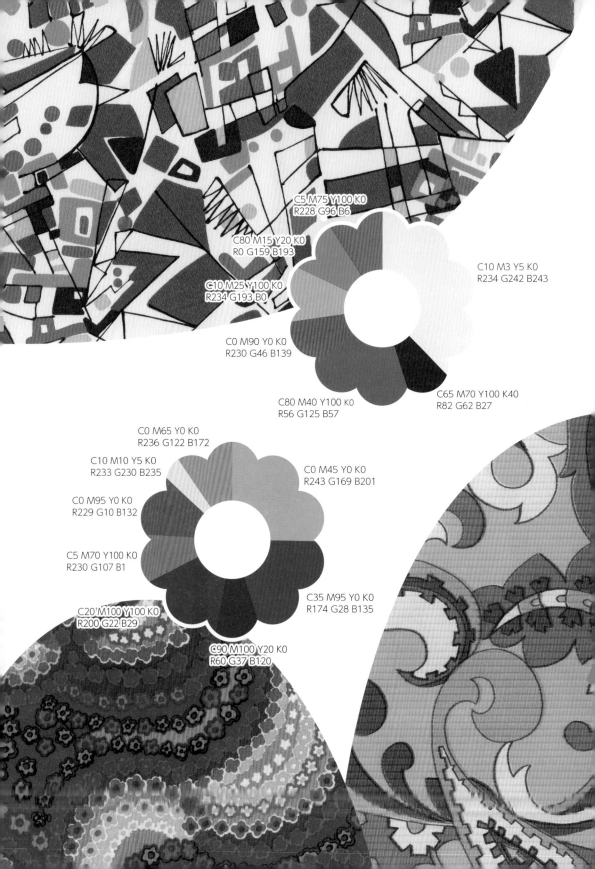

C5 M75 Y100 K0
R228 G96 B6

C80 M15 Y20 K0
R0 G159 B193

C10 M25 Y100 K0
R234 G193 B0

C10 M3 Y5 K0
R234 G242 B243

C0 M90 Y0 K0
R230 G46 B139

C80 M40 Y100 K0
R56 G125 B57

C65 M70 Y100 K40
R82 G62 B27

C0 M65 Y0 K0
R236 G122 B172

C10 M10 Y5 K0
R233 G230 B235

C0 M45 Y0 K0
R243 G169 B201

C0 M95 Y0 K0
R229 G10 B132

C5 M70 Y100 K0
R230 G107 B1

C35 M95 Y0 K0
R174 G28 B135

C20 M100 Y100 K0
R200 G22 B29

C90 M100 Y20 K0
R60 G37 B120

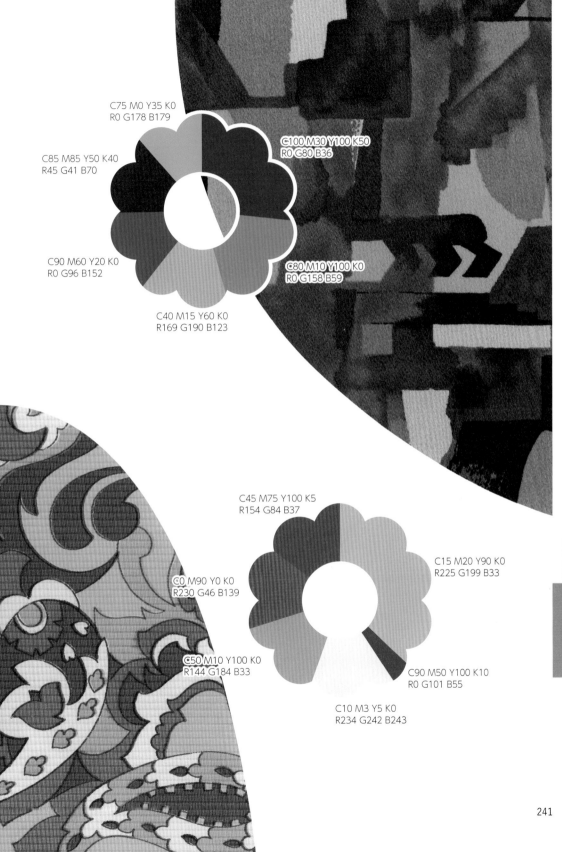

C75 M0 Y35 K0
R0 G178 B179

C100 M30 Y100 K50
R0 G80 B36

C85 M85 Y50 K40
R45 G41 B70

C90 M60 Y20 K0
R0 G96 B152

C80 M10 Y100 K0
R0 G158 B59

C40 M15 Y60 K0
R169 G190 B123

C45 M75 Y100 K5
R154 G84 B37

C15 M20 Y90 K0
R225 G199 B33

C0 M90 Y0 K0
R230 G46 B139

C50 M10 Y100 K0
R144 G184 B33

C90 M50 Y100 K10
R0 G101 B55

C10 M3 Y5 K0
R234 G242 B243

美洲古董布

America/Latin America

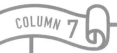

服飾織品②

從各類織品中,選出作為衣料使用的織品,將布料直接拼貼在插畫上,模擬穿上身的模樣。

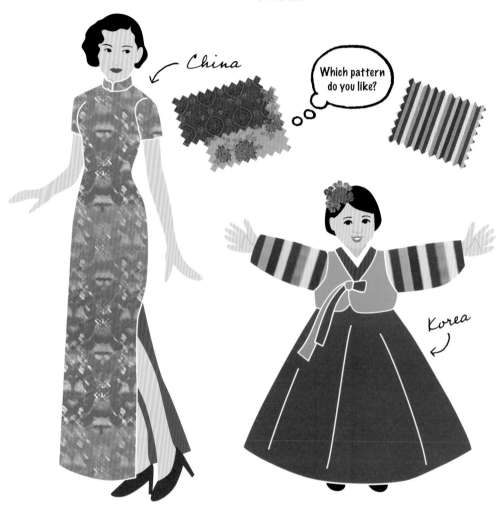

China

Which pattern do you like?

Korea

旗袍

綢緞(P.162)

中國傳統服飾旗袍。就像日本人日常中已很少穿和服,現在中國也很少有人把旗袍當作日常服飾。

傳統服飾

Saekdong彩色條紋布(P.156)

韓服童裝。特徵是袖子部分使用色彩鮮豔的條紋布,成人女性穿的韓服也有相同設計。

娘惹衫

印尼蠟染（P.170）

印尼、馬來西亞及新加坡等地的傳統
服飾。由成套的罩衫與裙子組成，最為
人熟知的就是某航空公司制服。

斗篷

Manta（P.226）

祕魯及玻利維亞等國家的安地斯傳統
套頭衣。除了當斗篷外，還能用來包裹
嬰兒或當成包裝物品的包袱巾使用，可
說是日常生活中大顯身手的萬用織品。

用關鍵字選擇配色

配合關鍵字，將本書中的形象配色分門別類。可於配色之際參考使用。

優雅、氣質、簡約

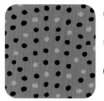

● C66 M56 Y53 K3
R106 G109 B110

● C20 M30 Y19 K0
R210 G185 B189

○ C8 M5 Y5 K0
R238 G240 B241

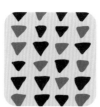

● C5 M8 Y15 K5
R237 G229 B214

● C70 M50 Y40 K0
R93 G118 B135

● C60 M70 Y80 K60
R66 G44 B28

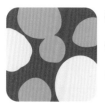

● C30 M20 Y25 K0
R190 G194 B188

● C0 M23 Y10 K0
R250 G213 B214

● C60 M25 Y0 K0
R105 G163 B216

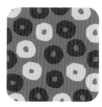

● C31 M54 Y39 K0
R186 G133 B133

● C12 M10 Y11 K0
R229 G227 B225

● C45 M81 Y68 K11
R147 G70 B70

● C30 M30 Y30 K20
R165 G154 B148

● C30 M10 Y20 K10
R177 G198 B193

● C85 M80 Y80 K60
R29 G31 B30

● C35 M65 Y0 K0
R176 G108 B170

● C10 M5 Y8 K0
R234 G238 B235

● C0 M30 Y0 K0
R247 G201 B221

○ C8 M5 Y8 K0
R239 G240 B236

● C20 M15 Y20 K10
R199 G198 B190

● C45 M35 Y35 K55
R89 G90 B90

● C33 M47 Y34 K0
R183 G145 B147

● C13 M10 Y11 K0
R227 G227 B224

● C55 M49 Y32 K0
R133 G129 B148

● C35 M25 Y20 K0
R178 G183 B191

● C5 M20 Y20 K0
R242 G214 B199

● C35 M46 Y26 K0
R178 G146 B160

● C12 M10 Y11 K0
R229 G227 B225

● C80 M75 Y70 K40
R53 G53 B56

● C18 M15 Y23 K0
R217 G213 B197

● C20 M35 Y30 K0
R210 G175 B166

● C15 M18 Y25 K0
R223 G210 B191

普普風、俗豔、有活力的

● C0 M90 Y20 K0
R231 G50 B120

● C15 M10 Y70 K0
R227 G217 B98

● C75 M10 Y5 K0
R0 G169 B221

● C0 M0 Y0 K100
R35 G24 B21

● C65 M55 Y0 K0
R106 G113 B180

● C10 M90 Y100 K0
R218 G57 B21

● C45 M100 Y90 K40
R113 G13 B27

● C100 M0 Y15 K0
R0 G160 B210

● C5 M5 Y100 K0
R249 G230 B0

● C0 M60 Y20 K0
R238 G134 B154

● C40 M30 Y0 K0
R164 G171 B214

● C10 M100 Y100 K0
R216 G12 B24

● C0 M77 Y15 K0
R233 G91 B140

● C100 M60 Y100 K0
R0 G94 B60

● C80 M80 Y70 K50
R46 G40 B46

● C90 M90 Y25 K0
R54 G54 B122

● C75 M20 Y45 K0
R45 G155 B148

● C70 M50 Y45 K0
R94 G118 B128

● C100 M90 Y30 K10
R13 G50 B111

● C15 M65 Y35 K5
R207 G113 B124

● C80 M20 Y60 K15
R0 G136 B111

● C33 M93 Y95 K0
R180 G51 B40

● C0 M100 Y92 K0
R230 G0 B30

● C62 M0 Y0 K0
R74 G193 B241

● C40 M100 Y20 K0
R166 G13 B115

● C0 M90 Y20 K0
R231 G50 B120

● C80 M90 Y10 K0
R81 G51 B135

● C80 M30 Y0 K0
R0 G140 B207

● C0 M95 Y50 K0
R230 G31 B83

● C70 M10 Y100 K0
R77 G166 B53

● C0 M0 Y0 K100
R35 G24 B21

● C0 M90 Y20 K0
R231 G50 B120

可愛、夢幻、清純

● C0 M90 Y50 K0
R231 G54 B86

● C5 M30 Y100 K0
R242 G188 B0

● C42 M0 Y55 K0
R161 G208 B141

● C0 M35 Y35 K0
R247 G187 B158

C0 M0 Y70 K0
R255 G244 B98

● C10 M90 Y80 K0
R217 G57 B50

● C9 M5 Y5 K0
R236 G239 B241

● C0 M90 Y20 K0
R231 G50 B120

● C90 M95 Y0 K0
R57 G39 B139

● C10 M7 Y10 K0
R234 G234 B230

● C5 M55 Y28 K0
R232 G143 B149

● C40 M20 Y85 K0
R171 G180 B67

● C0 M35 Y20 K0
R246 G188 B184

● C0 M100 Y55 K0
R229 G0 B74

● C65 M0 Y75 K0
R88 G183 B101

● C3 M80 Y24 K0
R229 G83 B126

● C86 M23 Y93 K0
R0 G141 B71

● C11 M10 Y16 K0
R232 G228 B216

● C70 M20 Y30 K0
R68 G160 B174

● C30 M25 Y30 K0
R190 G186 B174

● C0 M55 Y20 K0
R240 G145 B160

● C10 M5 Y7 K0
R234 G238 B237

● C0 M79 Y100 K0
R234 G87 B3

● C5 M100 Y60 K0
R223 G0 B69

● C10 M100 Y100 K0
R216 G12 B24

● C10 M5 Y5 K0
R234 G238 B241

● C0 M25 Y85 K0
R252 G201 B44

● C90 M60 Y0 K0
R0 G94 B173

● C5 M90 Y65 K0
R225 G56 B68

● C5 M70 Y30 K0
R228 G108 B130

C5 M3 Y5 K0
R245 G246 B244

● C0 M77 Y15 K0
R233 G91 B140

摩登、時尚、都會色彩、成熟洗練

● C65 M85 Y75 K50
R72 G35 B39

● C40 M90 Y0 K0
R165 G48 B140

● C80 M0 Y40 K0
R0 G173 B169

○ C15 M5 Y5 K0
R223 G234 B240

● C65 M90 Y20 K0
R117 G53 B125

● C90 M70 Y0 K0
R29 G80 B162

● C15 M100 Y95 K0
R208 G17 B32

● C70 M100 Y40 K0
R108 G36 B99

● C90 M0 Y40 K0
R0 G165 B168

● C15 M48 Y75 K5
R212 G146 B71

○ C5 M5 Y10 K0
R245 G242 B233

● C100 M70 Y40 K0
R0 G81 B120

● C27 M19 Y29 K0
R197 G198 B182

● C100 M15 Y45 K0
R0 G144 B151

● C30 M95 Y90 K30
R147 G30 B30

● C90 M80 Y30 K20
R39 G58 B108

● C100 M95 Y55 K30
R16 G36 B71

● C40 M45 Y75 K0
R170 G142 B80

● C90 M75 Y5 K0
R38 G73 B153

○ C25 M5 Y0 K0
R199 G225 B245

● C0 M40 Y20 K0
R245 G178 B178

● C100 M95 Y20 K0
R24 G45 B123

● C85 M35 Y80 K0
R0 G128 B86

● C10 M50 Y100 K0
R227 G147 B0

● C90 M90 Y25 K0
R54 G54 B122

● C30 M100 Y50 K0
R183 G18 B84

○ C10 M5 Y7 K0
R234 G238 B237

● C80 M90 Y30 K0
R82 G54 B116

● C80 M74 Y65 K71
R25 G25 B31

● C91 M30 Y0 K0
R0 G133 B205

● C90 M85 Y45 K20
R43 G53 B91

● C30 M90 Y70 K0
R185 G57 B67

247

懷舊、鄉愁、復古

C30 M100 Y100 K0
R184 G28 B34

C80 M20 Y60 K15
R0 G136 B111

C100 M90 Y30 K10
R13 G50 B111

C45 M90 Y80 K15
R143 G51 B52

C10 M80 Y100 K0
R220 G83 B16

C25 M25 Y40 K0
R201 G188 B156

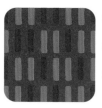

C15 M25 Y30 K0
R222 G197 B176

C95 M65 Y100 K0
R0 G89 B58

C70 M100 Y40 K0
R108 G36 B99

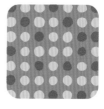

C8 M65 Y60 K0
R225 G118 B90

C0 M25 Y50 K0
R250 G205 B137

C30 M50 Y80 K30
R150 G109 B50

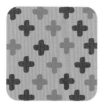

C15 M30 Y70 K0
R222 G184 B91

C30 M50 Y70 K0
R190 G139 B85

C95 M65 Y100 K0
R0 G89 B58

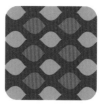

C100 M59 Y100 K15
R0 G85 B53

C6 M46 Y95 K0
R235 G157 B2

C16 M86 Y34 K0
R208 G65 B110

C100 M70 Y20 K0
R0 G80 B142

C80 M30 Y40 K0
R16 G139 B150

C20 M100 Y100 K10
R188 G18 B26

C35 M70 Y100 K5
R174 G96 B31

C10 M17 Y20 K0
R233 G216 B202

C50 M85 Y100 K20
R130 G58 B33

C26 M26 Y40 K0
R199 G186 B156

C35 M60 Y55 K0
R179 G119 B104

C96 M66 Y100 K20
R0 G75 B48

C16 M66 Y100 K0
R213 G113 B13

C45 M100 Y100 K15
R143 G29 B34

C0 M75 Y85 K0
R235 G97 B42

C55 M100 Y100 K50
R87 G9 B14

C5 M50 Y35 K0
R234 G153 B143

C50 M10 Y5 K0
R132 G193 B227

C100 M100 Y50 K0
R31 G44 B92

C35 M5 Y0 K0
R174 G215 B243

C25 M5 Y0 K0
R199 G225 B245

C90 M75 Y5 K0
R38 G73 B153

C40 M0 Y45 K0
R166 G211 B162

C70 M0 Y20 K0
R27 G184 B206

C80 M70 Y0 K0
R70 G83 B162

C100 M35 Y100 K0
R0 G121 B64

C8 M5 Y5 K0
R238 G240 B241

C53 M0 Y10 K0
R118 G202 B227

C17 M10 Y45 K0
R221 G219 B158

C40 M15 Y15 K0
R164 G195 B208

C3 M3 Y5 K0
R249 G248 B244

C65 M40 Y20 K30
R79 G108 B138

C18 M18 Y20 K0
R216 G208 B200

C90 M60 Y0 K0
R0 G94 B173

C65 M0 Y75 K0
R88 G183 B101

C3 M3 Y5 K0
R249 G248 B244

C30 M25 Y0 K0
R187 G188 B222

C0 M30 Y40 K0
R248 G196 B153

C35 M10 Y5 K0
R175 G207 B230

C10 M13 Y20 K0
R234 G223 B206

C70 M30 Y10 K0
R73 G148 B196

C13 M13 Y15 K0
R227 G221 B214

C65 M20 Y45 K0
R94 G163 B149

C10 M5 Y5 K0
R234 G238 B241

C55 M5 Y65 K0
R125 G188 B118

C18 M16 Y15 K0
R216 G212 B210

C52 M0 Y75 K0
R134 G196 B98

C12 M10 Y11 K0
R229 G227 B225

C41 M30 Y20 K0
R164 G170 B185

溫柔、穩重、自然

C10 M12 Y18 K0
R234 G225 B210

C5 M20 Y10 K10
R226 G202 B204

C20 M15 Y10 K30
R166 G168 B174

C5 M20 Y35 K10
R227 G199 B161

C30 M55 Y100 K10
R178 G120 B21

C10 M70 Y45 K0
R221 G107 B109

C5 M0 Y5 K0
R246 G250 B246

C5 M15 Y50 K0
R245 G219 B144

C40 M35 Y45 K0
R168 G161 B139

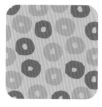

C15 M18 Y25 K0
R223 G210 B191

C35 M60 Y55 K0
R179 G119 B104

C26 M26 Y40 K0
R199 G186 B156

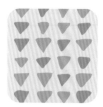

C5 M10 Y25 K0
R245 G232 B200

C30 M25 Y45 K0
R191 G184 B147

C45 M25 Y50 K0
R156 G172 B137

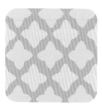

C11 M27 Y34 K0
R229 G196 B167

C15 M0 Y60 K0
R228 G233 B128

C10 M9 Y7 K0
R234 G231 B233

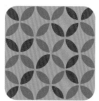

C15 M20 Y30 K10
R208 G193 B169

C20 M65 Y65 K30
R162 G89 B64

C30 M45 Y90 K10
R179 G138 B44

C45 M30 Y30 K0
R154 G166 B168

C10 M5 Y20 K0
R235 G236 B213

C30 M25 Y60 K0
R192 G183 B117

C10 M15 Y25 K0
R233 G219 B194

C30 M20 Y30 K20
R164 G168 B155

C20 M40 Y55 K0
R210 G164 B117

C15 M20 Y25 K0
R222 G206 B189

C5 M15 Y17 K0
R243 G224 B210

C5 M50 Y35 K0
R234 G153 B143

C5 M10 Y15 K0
R244 G233 B219

C37 M42 Y15 K10
R162 G143 B169

狂野、野性、勇猛

- C80 M80 Y70 K55
 R42 G36 B42
- C50 M65 Y100 K0
 R149 G103 B41
- C45 M100 Y90 K25
 R131 G23 B36

- C10 M100 Y100 K0
 R216 G12 B24
- C5 M60 Y80 K0
 R232 G130 B56
- C70 M100 Y100 K30
 R86 G29 B33

- C40 M90 Y100 K0
 R168 G59 B38
- C15 M25 Y40 K0
 R222 G196 B157
- C90 M80 Y75 K55
 R20 G35 B39

- C50 M85 Y80 K10
 R139 G63 B57
- C20 M100 Y100 K10
 R188 G18 B26
- C70 M30 Y10 K0
 R73 G148 B196

- C40 M100 Y100 K0
 R167 G33 B38
- C15 M48 Y75 K5
 R212 G146 B71
- C100 M100 Y70 K40
 R16 G26 B50

- C87 M83 Y80 K69
 R18 G19 B21
- C14 M11 Y17 K0
 R225 G223 B212
- C35 M100 Y100 K0
 R176 G31 B36

- C27 M100 Y100 K0
 R189 G26 B33
- C18 M16 Y15 K0
 R216 G212 B210
- C80 M74 Y65 K71
 R25 G25 B31

- C85 M30 Y80 K0
 R0 G134 B88
- C60 M100 Y100 K50
 R80 G11 B16
- C10 M65 Y100 K0
 R223 G116 B3

- C45 M100 Y90 K25
 R131 G23 B36
- C80 M80 Y70 K55
 R42 G36 B42

- C79 M83 Y75 K62
 R38 G26 B30
- C36 M82 Y100 K0
 R176 G76 B35

- C10 M30 Y80 K0
 R232 G186 B65
- C70 M80 Y75 K40
 R74 G49 B49

- C85 M90 Y75 K70
 R23 G9 B21
- C65 M0 Y75 K0
 R88 G183 B101

店家洽詢一覽

關於書中刊載的織品，請逕行洽詢以下製造及販售公司。此外，書中刊載織品的相關資訊，皆為 2021 年 9 月前之資訊，如有售罄、缺貨或結束販售之狀況，敬請見諒。未特別標明的織品則為作者私人物品或檔案照。

*編注：以下商品皆為日本販售通路，僅供參考。

●梅田洋品店／非洲蠟染（P.14～）、坎加／Lambahoany纏腰布（P.34～）
https://africawaii.com/

●BOGOLAN Market／Bògòlanfini泥染布（P.22～）
https://www.bogolanmarket.com/

●ROUND ROBIN／肯特布（P.26～）、Adire Eleko型染布（P.32～）、西皮波族的泥染布
（P.228～）
https://store.roundrobin.jp/
配合廠商：SOLOLA（肯特布、Adire Eleko型染布）、Amazon屋（西皮波族的泥染布）

●KILIM HOUSE／Kilim羊毛平織布（P.40～）
https://www.kilimhouse.com/

●PERSIAN GALLERY／波斯地毯（P.46～）、Gabbeh長毛地毯（P.52～）
https://www.persian-g.com/

●TFC Japan／SOULEIADO（P.58～）
http://www.tfcjapan.jp/
https://www.e-craf.com/c/souleiado/

●LES TOILES DU SOLEIL（P.66～）
http://lestoilesdusoleils.com/

●D＆T FRANCE／Toile de Jouy（P.72～）
https://dt-france.com/

●FEILER Japan／FEILER（P.82～）
https://www.feiler-jp.com
https://feiler.jp

●綠園／雅卡爾織品（P.90～）、歐洲古董布（P.120～）
https://ryokuen.tokyo/
https://www.happiness-shopping.com/

●MANAS TRADING／William Morris（P.94〜）、JIM THOMPSON（P.180〜）
https://www.manas.co.jp/

●LAURA ASHLEY（P.100〜）
https://lauraashley-jp.com/

●e.oct／KLIPPAN（P.110〜）
https://www.eoct.co.jp/
https://www.ecomfort.jp/

●ときわ苑 京呉服の池田／京友禅（P.134〜）
https://kimono-tokiwaen.com

●協同組合加賀染振興協會／加賀友禅（P.138〜）
http://www.kagayuzen.or.jp/outline/

●Nusa／印尼蠟染（P.172〜）、Ikat印尼紮染布（P.176〜）
https://www.nusa.jp/

●BEAR TRACK／奇馬約地毯（P.196〜）
https://www.e-beartrack.com/

●TOYO ENTERPRISE／SUN SURF（P.202〜）
https://www.toyo-enterprise.co.jp/
https://www.sunsurf.jp/

●llamallama／吉普賽領巾（P.214〜）、恰帕斯手織布（P.218〜）、瓜地馬拉織（P.220〜）、瓜地馬拉絣（P.222〜）、艾馬拉族的織品（P.224〜）、莫拉（P.230〜）
https://www.llamallama.jp/

●vintage fabric DICA by morongo／美洲古董布（P.236〜）、P.1、P.2、P.255、P.256
https://morango.shop-pro.jp/

參考文獻一覽

【參考文獻】

『少数民族の染織文化図鑑－伝統的な手仕事・模様・衣装』
カトリーヌ・ルグラン／著 福井正子／訳（2012年）柊風舎

『世界の服飾文様図鑑』文化学園服飾博物館／編著（2017年）河出書房新社

『フランスの更紗手帖』猫沢エミ／著（2016年）パイインターナショナル

『アフリカ布見本帖』清水たかこ／編集（2020年）玄光社

『テキスタイルパターンの謎を知る』
クライブ・エドワーズ／著 桑平幸子／訳（2010年）ガイアブックス

『ヴィンテージ・チェック　世界のファブリックチェック編』
青幻舎第二編集室／編集 城一夫／解説（2008年）青幻舎

『きものの文様－格と季節がひと目でわかる　オールカラー改訂版』
藤井健三／監修（2021年）世界文化社

『モネとマティスもう一つの楽園』木島俊介・アラン・タピエ／監修（2020年）求龍堂

『西洋染織模様の歴史と色彩』城一夫／著（2006年）明現社

『装飾文様の東と西』城一夫／著（1996年）明現社

『世界の模様帖　テキスタイルにみる伝承デザイン』江馬進／著 城一夫／解説（2014年）青幻舎

【圖片提供】

PPS通信社（P.51）
PIXTA（P.128、P.130～132、P.188）
photolibrary（P.133）
『花様時代』（P.150～ P.154）遠流出版

世界織品印花配色手帖

從布料找靈感，傳統織品到流行品牌的 955 種配色方案，打造最強設計美感

伝統的なテキスタイルの色使いから学ぶ 世界の配色見本帳

作者 The halations
監修 橋本眞千代
譯者 邱香凝
主編 吳佳臻
責任編輯 丁奕岑
封面設計 羅婕云
內頁美術設計 李英娟

執行長 何飛鵬
PCH集團生活旅遊事業總經理暨社長 李淑霞
總編輯 汪雨菁
行銷企畫經理 呂妙君
行銷企劃專員 許立心

出版公司
墨刻出版股份有限公司
地址：台北市104民生東路二段141號9樓
電話：886-2-2500-7008／傳真：886-2-2500-7796
E-mail：mook_service@hmg.com.tw
發行公司
英屬蓋曼群島商家庭傳媒股份有限公司城邦分公司
城邦讀書花園：www.cite.com.tw
劃撥：19863813／戶名：書虫股份有限公司
香港發行城邦（香港）出版集團有限公司
地址：香港灣仔駱克道193號東超商業中心1樓
電話：852-2508-6231／傳真：852-2578-9337
製版·印刷 藝樺彩色印刷製版股份有限公司·漾格科技股份有限公司
ISBN 978-986-289-740-9·978-986-289-741-6（EPUB）
城邦書號 KJ2067　**初版** 2022年7月
定價 580元
MOOK官網 www.mook.com.tw
Facebook粉絲團
MOOK墨刻出版 www.facebook.com/travelmook
版權所有·翻印必究

國家圖書館出版品預行編目資料

世界織品印花配色手帖：從布料找靈感,傳統織品到流行品牌的955
種配色方案,打造最強設計美感/The Halations作;邱香凝譯. -- 初
版. -- 臺北市:墨刻出版股份有限公司出版:英屬蓋曼群島商家庭
傳媒股份有限公司城邦分公司發行, 2022.07
256面; 16.8×23公分. -- (SASUGAS ;67)
譯自: 伝統的なテキスタイルの色使いから学ぶ 世界の配色見本帳
ISBN 978-986-289-740-9(平裝)
1.CST: 色彩學
963　　　111009494